문래
금속가공
공장들의
문장 디자인

문래
금속가공
공장들의
문장 디자인

강수경 지음

미메시스

큰소리로만 말하던 아저씨가 저녁 반주로 오른
술기운에도 몸을 숙여 공장 안을 살살 빗질하며 집에
돌아갈 채비를 하고 있었다. 고개를 돌려서 가던
길을 가다 궁금해졌다. 〈뭐가 저리도 소중한 거지?〉

들어가는 글

C 21　M 100　Y 100　K 15
광명단(光明丹) ▰▰▰▰▰▰
붉은색의 비결정형 가루로,
일산화 납을 약 500도로
가열하여 만든다. 안료, 도료,
납유리 따위의 원료로 쓰인다.

『문래 금속가공 공장들의 문장 디자인』은 서울의 영등포 문래동 지역에서 기계금속가공 공장들이 다져 온 흔적과 그 삶의 방식을 엮은 책입니다.

이 책은 문래동이라는 한 지역에서 가공 기술로 30년을 이어 오게 만든 그것, 그 성실의 형태인 〈고유〉를 연구하고

_____삶을
_____한 해석으로
_____한 방향을 설정하여
_____하게 시각화하여

기계금속가공 공장 대표자의 삶-방식이 공장의 〈문장(紋章)〉[1]으로 시각화하는 과정을 담았습니다.

〈문장〉 디자인은 여섯 명의 예술가가 세 그룹으로 나뉘어 문래 기계금속가공 공장 20곳의 시각 예술물 22점을 작업하였으며, 이 책에서는 공장 12곳과 시각 예술물 14점을 담았습니다.

그리고 이 책은 붉습니다. 〈광명단〉은 쇠의 산화를 방지하기 위한 도료입니다. 쇠가 녹슬지 말라고, 다시 그 위에 여러 색을 덧칠하는 데 쓰이는 광명단을 책에도 발랐습니다. 쇠에 광명단을 바르듯 지금까지 다져 온 흔적들이 존중받기를 바라며 이 책을 썼습니다.

2020년 1월, 강수경

1 국가나 단체 또는 집안 따위를 나타내기 위하여 사용하는 상징적인 도안 그림이나 문자.

차례

	사업체 수										
	제조업	금속 관련 제조업	제조업 내 금속 관련 비율	1차 금속	금속 가공 제품; 기계 및 가구 제외	전자 부품, 컴퓨터, 영상, 음향 및 통신	의료, 정밀 광학 기기 및 시계	전기 장비	기타 기계 및 장비	자동차 및 트레일러	기타 운송 장비
서울시	61,218	15,679	25.61%	406	5,420	1,734	2,120	2,438	3,299	177	85
구로구	3,704	2,528	68.25%	82	764	289	294	453	596	30	20
영등포구	4,305	2,680	62.25%	93	1,490	108	148	124	659	41	17
금천구	5,021	2,782	55.41%	33	382	569	437	534	784	28	15
성동구	4,570	1,444	31.60%	56	567	88	124	147	444	12	6
강서구	1,208	342	28.31%	2	55	86	63	88	41	6	1
양천구	1,190	275	23.11%	9	96	39	41	49	40	1	0
서초구	1,158	262	22.63%	10	35	70	64	42	35	4	2
송파구	1,467	311	21.20%	4	58	60	77	66	40	2	4
동작구	641	129	20.12%	0	28	21	38	32	8	2	0
은평구	953	178	18.68%	2	68	13	33	43	19	0	0
노원구	817	151	18.48%	3	27	28	48	29	13	2	1
동대문구	3,418	619	18.11%	20	287	27	91	66	107	18	3
용산구	1,072	191	17.82%	3	51	29	43	22	40	1	2
종로구	4,163	688	16.53%	12	355	30	64	153	68	3	3
광진구	1,924	284	14.76%	4	90	24	79	52	31	4	0
강남구	1,772	255	14.39%	8	23	53	76	56	34	2	3
강동구	1,618	227	14.03%	4	62	22	69	48	20	2	0
마포구	1,395	192	13.76%	2	43	33	42	42	29	1	0
서대문구	740	95	12.84%	2	35	8	28	19	2	1	0
관악구	1,320	171	12.95%	2	48	24	44	29	21	3	0
도봉구	1,040	130	12.50%	4	43	10	27	30	13	3	0
중랑구	3,473	381	10.97%	9	144	26	57	94	46	5	0
강북구	1,616	174	10.77%	4	67	16	29	44	13	1	0
성북구	2,509	240	9.57%	7	100	18	44	35	34	1	1
중구	10,124	950	9.38%	31	502	43	60	141	162	4	7

종사자 수											
제조업	금속 관련 제조업	제조업 내 금속 관련 비율	1차 금속	금속 가공 제품	전자 부품, 컴퓨터, 영상, 음향 및 통신	의료, 정밀 광학 기기 및 시계	전기 장비	기타 기계 및 장비	자동차 및 트레일러	기타 운송 장비	금속관련 제조업체 내 평균 종사자 수
283,523	79,227	27.94%	1,754	13,735	18,434	15,046	13,173	15,837	897	351	4.63명
20,178	12,643	62.66%	393	1,893	2,948	2,761	2,000	2,403	163	82	5.45명
15,259	7,985	52.33%	304	3,246	603	1,092	617	1,931	148	44	3.54명
44,804	24,286	54.20%	444	1,751	6,805	4,901	3,881	6,250	175	79	8.92명
28,653	8,677	30.28%	212	1,885	2,286	982	1,288	1,953	48	23	6.27명
6,553	2,827	43.14%	11	217	1,257	350	632	297	23	40	5.42명
5,419	1,539	28.40%	48	403	299	215	383	184	7	0	4.55명
6,737	1,603	23.79%	32	159	698	307	152	231	14	10	5.82명
9,408	2,396	25.47%	25	331	776	442	682	123	6	11	6.41명
2,394	435	18.17%	0	57	103	178	76	16	5	0	3.73명
3,400	576	16.94%	6	154	80	127	109	100	0	0	3.57명
3,733	1,081	28.96%	19	76	340	236	137	262	9	2	4.57명
12,768	1,900	14.88%	43	543	82	416	414	329	63	10	3.74명
3,709	699	18.85%	6	85	132	200	101	163	1	11	3.46명
12,624	1,478	11.71%	24	624	109	219	360	126	5	11	3.03명
8,075	1,217	15.07%	21	214	318	367	193	87	17	0	4.20명
14,058	1,651	11.74%	27	83	544	468	259	181	76	13	7.93명
6,485	983	15.16%	8	163	112	369	186	130	15	0	4.01명
5,698	950	16.67%	5	87	186	241	243	184	4	0	4.08명
2,626	330	12.57%	3	101	54	112	56	3	1	0	3.55명
6,140	849	13.83%	5	118	123	212	287	89	15	0	4.65명
4,207	599	14.24%	17	113	58	87	209	36	79	0	4.05명
15,729	1,273	8.09%	28	365	116	252	349	150	13	0	4.53명
6,604	538	8.15%	6	111	129	124	121	44	3	0	4.09명
9,470	871	9.20%	14	218	97	189	132	218	1	2	3.77명
28,792	1,841	6.39%	53	738	179	199	306	347	6	13	2.84명

『사업체 조사 보고서』 산업 소분류 및 자치구별 사업체 수·종사자 수, 각 자치 구청, 2015년(단위_개소, 명, %)

산업 분류		
대분류	중분류	소분류
제조업	24 1차 금속 제조업	241 1차 철강 제조업
		242 1차 비철금속 제조업
		243 금속 주조업
		합계
	25 금속가공 제품 제조업; 기계 및 가구 제외	251 구조용 금속 제품, 탱크 및 증기 발생기 제조업
		252 무기 및 총포탄 제조업
		259 기타 금속가공 제품 제조업
		합계
	26 전자 부품, 컴퓨터, 영상, 음향 및 통신 장비 제조업	261 반도체 제조업
		262 전자 부품 제조업
		263 컴퓨터 및 주변 장치 제조업
		264 통신 및 방송 장비 제조업
		265 영상 및 음향 기기 제조업
		합계
	27 의료, 정밀, 광학 기기 및 시계 제조업	271 의료용 기기 제조업
		272 측정, 시험, 항해, 제어 및 기타 정밀 기계 제조업; 광학 기기 제외
		273 안경, 사진 장비 및 기타 광학 기기 제조업
		274 시계 및 시계 부품 제조업
		합계
	28 전기 장비 제조업	281 전동기, 발전기 및 전기 변환·공급·제어 장치 제조업
		282 일차 전지 및 축전지 제조업
		283 절연선 및 케이블 제조업
		284 전구 및 조명 장치 제조업
		285 가정용 기기 제조업
		289 기타 전기 장비 제조업
		합계
	29 기타 기계 및 장비 제조업	291 일반 목적용 기계 제조업
		292 특수 목적용 기계 제조업
		합계
	30 자동차 및 트레일러 제조업	303 자동차 부품 제조업
		합계
	31 기타 운송 장비 제조업	311 선박 및 보트 건조업
		312 철도 장비 제조업
		313 항공기, 우주선 및 부품 제조업
		319 그 외 기타 운송 장비 제조업
		합계
	합계	

사업체 수										종사자 수									
2006	2007	2008	2009	2010	2011	2012	2013	2014	2016	2006	2007	2008	2009	2010	2011	2012	2013	2014	2016
83	80	46	48	44	42	40	41	42	41	287	303	169	162	140	133	128	120	141	134
7	3	4	6	4	4	3	2	2	3	40	8	10	16	11	12	6	2	2	3
34	36	36	37	39	37	38	33	32	32	76	81	83	102	98	87	102	77	64	88
124	119	86	91	87	83	81	76	76	76	403	392	262	280	249	232	236	199	207	225
64	63	51	47	45	49	54	52	50	48	215	194	119	159	147	194	196	238	207	190
–	–	–	–	–	1	–	–	–	–	–	–	–	–	–	5	–	–	–	–
1,044	1,140	1,277	1,216	1,213	1,221	1,218	1,175	1,136	1,089	2,065	2,351	2,399	2,358	2,433	2,406	2,414	2,311	2,228	2,171
1,108	1,203	1,328	1,263	1,258	1,271	1,272	1,227	1,186	1,137	2,280	2,545	2,518	2,517	2,580	2,605	2,610	2,549	2,435	2,361
13	3	10	8	6	4	3	4	4	4	75	19	44	30	13	4	4	5	5	6
	13	7	7	6	4	6	5	5	6		63	36	29	15	10	27	7	10	24
9	8	4	3	2	2	3	6	4	4	32	92	21	15	25	31	21	28	15	14
5	12	9	6	5	5	3	6	6	4	31	115	126	71	68	86	52	80	43	11
4	3	5	4	5	5	4	3	2	5	11	22	36	28	51	95	59	16	11	21
31	39	35	28	24	20	19	24	21	23	149	311	263	173	172	226	163	136	84	76
7	10	10	12	11	12	15	13	14	13	41	57	39	45	102	54	70	67	69	83
24	25	24	19	19	22	21	18	21	18	105	147	114	82	77	99	87	71	91	86
–	1	–	1	1	1	1	1	1	4	–	5	–	9	2	1	3	1	2	6
–	–	–	–	–	–	–	–	1	1	–	–	–	–	–	–	–	–	7	5
31	36	24	32	31	35	37	32	37	36	146	209	153	136	181	154	160	139	169	180
8	18	13	12	9	9	12	11	12	15	172	275	150	210	114	102	122	128	133	103
–	–	1	1	2	2	3	–	–	1	–	–	4	107	111	92	15	–	–	1
–	–	–	–	–	–	–	–	–	1	–	–	–	–	–	–	–	–	–	1
4	5	5	5	6	6	6	4	5	6	20	7	68	83	110	78	78	15	21	23
–	3	2	1	1	1	1	2	3	2	–	1	3	5	5	5	5	7	8	6
3	8	6	4	5	4	4	4	4	4	10	43	20	18	19	14	15	16	13	11
15	34	27	23	23	22	26	21	25	29	202	326	245	423	359	291	235	166	175	145
109	119	101	91	88	93	89	91	95	98	389	445	392	333	328	342	291	304	422	459
403	336	147	144	164	167	172	182	198	231	1,275	846	353	424	440	425	436	478	515	582
512	455	248	235	252	260	261	273	293	329	1,664	1,291	747	757	768	767	727	782	937	1,041
27	23	21	17	16	16	17	16	19	22	66	90	104	68	34	28	27	26	48	58
27	23	21	17	16	16	17	16	19	22	66	90	104	68	34	28	27	26	48	58
–	–	–	–	–	–	2	2	2	2	–	–	–	–	–	–	3	3	2	5
–	–	–	–	–	1	1	1	1	1	–	–	–	–	–	9	2	2	2	2
–	–	–	–	–	–	–	–	–	1	–	–	–	–	–	–	–	–	–	1
1	1	–	–	–	–	1	1	1	1	2	2	–	–	–	–	2	1	1	1
1	1	–	–	–	1	4	4	4	5	2	2	–	–	–	9	7	6	5	9
1,849	1,910	1,769	1,689	1,691	1,708	1,717	1,673	1,661	1,657	4,912	5,166	4,292	4,354	4,343	4,312	4,165	4,003	4,060	4,095
사업체 내 평균 종사자 수(명)										2.66	2.70	2.43	2.58	2.57	2.52	2.43	2.39	2.44	2.47

『사업체 조사 보고서』 산업 소분류 및 문래동 사업체 수·종사자 수, 영등포구청, 2006~2014년, 2016년(단위_개소, 명)

서울
영등포
문래

서울시에는 61,218개소의 제조업체가 있으며, 15,679개소(25.16%)가 금속 관련 제조업체이다. 제조업 종사자 수는 총 283,523명으로, 79,227명(27.94%)이 금속 관련 제조업에 종사하며, 업체 1개소에 평균 4.63명이 근무하고 있다.

서울시 영등포구에는 4,305개소의 제조업체가 있으며, 2,680개소 (62.25%)가 금속 관련 제조업체이다. 제조업 종사자 수는 총 15,259명으로, 7,985명(52.33%)이 금속 관련 제조업에 종사하며 업체 1개소에 평균 3.54명이 근무하고 있다.

서울시 영등포구 문래동에는 한국 기계 산업 분류에 근거한 산업 분류 내 금속가공 관련 사업 종목인

· 1차 금속 제조업
· 금속가공 제품 제조업; 기계 및 가구 제외
· 전자 부품, 컴퓨터, 영상, 음향 및 통신 장비 제조업
· 의료, 정밀, 광학 기기 및 시계 제조업
· 전기 장비 제조업
· 기타 기계 및 장비 제조업
· 자동차 및 트레일러 제조업
· 기타 운송 장비 제조업으로

문래 기계금속가공 단지가 형성되어 있다.

문래 기계금속가공 단지에는 1,657개소 업체에 4,095명이 종사하며, 업체 1개소에 평균 2.45명이 근무하고 있다.

문래동 제조업 규모													
분류			2006	2007	2008	2009	2010	2011	2012	2013	2014	2016	
사업체	조직 형태	개인 사업체	1,927	1,959	1,860	1,782	1,801	1,797	1,804	1,756	1,765	1,774	
		회사 법인	133	162	121	114	105	131	150	160	161	179	
		회사 이외 법인	–	–	1	1	1	2	2	2	2	3	
		비법인 단체	–	–	–	–	–	–	–	–	–	–	
		합계	2,060	2,121	1,982	1,897	1,907	1,930	1,956	1,918	1,928	1,956	
	종사자 규모 _사업체 수	1~4인	1,754	1,806	1,727	1,634	1,690	1,696	1,686	1,675	1,666	1,704	
		5~9인	223	211	169	179	144	150	185	184	199	196	
		10~19인	58	74	63	63	48	56	62	37	40	37	
		20~49인	17	23	18	16	18	20	18	18	19	16	
		50~99인	6	5	2	2	4	6	4	3	3	3	
		100인 이상	2	2	2	3	3	2	1	1	1	–	
		합계	2,060	2,121	1,982	1,897	1,907	1,930	1,956	1,918	1,928	1,956	
종사자	종사자 규모 _종사자 수	1~4인	3,089	3,310	2,838	2,785	3,012	2,897	2,771	2,810	2,805	2,965	
		5~9인	1,366	1,315	1,071	1,168	967	987	1,182	1,194	1,276	1,268	
		10~19인	749	966	797	787	607	707	783	511	511	531	
		20~49인	483	669	586	496	497	548	506	523	526	467	
		50~99인	399	321	157	136	238	374	268	206	211	177	
		100인 이상	205	297	280	317	480	425	404	392	409	–	
		합계	6,291	6,878	5,729	5,689	5,801	5,938	5,914	5,636	5,728	5,408	
	사업체 내 평균 종사자 수		3.05	3.22	2.89	2.99	3.04	3.07	3.02	2.93	2.97	2.76	
	종사자	성별	남	5,359	5,803	4,798	4,777	4,824	4,796	4,787	4,519	4,502	4,337
			여	932	1,075	931	912	977	1,142	1,127	1,117	1,236	1,071
			합계	6,291	6,878	5,729	5,689	5,801	5,938	5,914	5,636	5,728	5,408
		근무 형태	자영업	1,932	1,966	1,873	1,806	1,820	1,804	1,816	1,765	1,769	1,779
			무급(가족)	109	187	144	98	158	166	145	134	161	162
			상용	3,871	4,359	3,322	3,451	3,340	3,632	3,733	3,477	3,597	3,143
			임시 및 기타	379	366	390	334	483	336	220	260	211	324
			합계	6,291	6,878	5,729	5,689	5,801	5,938	5,914	5,636	5,728	5,408
	대표자	성별	남	1,957	2,014	1,861	1,771	1,771	1,789	1,812	1,757	1,749	1,760
			여	103	107	121	126	136	141	144	161	179	196
			합계	2,060	2,121	1,982	1,897	1,907	1,930	1,956	1,918	1,928	1,956
		연령대	0~29세								15	17	17
			30~39세								95	99	109
			40~49세								557	521	494
			50~59세								930	926	933
			60세 이상								321	365	103
			합계	2,060	2,121	1,982	1,897	1,907	1,930	1,956	1,918	1,928	1,956

『사업체 조사 보고서』 산업 대분류 및 문래동 사업체 수·종사자 수, 영등포구청, 2006~2014년, 2016년(단위_개소, 명)

1982년 7월 16일	영등포 공장 이전 부지에 아파트 단지 조성(경향신문).
1983년 3월 17일	택지난을 겪고 있는 주택 건설업체들이 서울 외곽 이전 공장 부지를 아파트 용지로 활용키 위해 부지 매입 경쟁(매일경제).
1984년 4월 26일	공업 지대 영등포, 공장 이전지 아파트 늘자 상업 지역으로 부상(매일경제).
1986년 3월 20일	아시안 게임 성화 봉송 코스 문래동 일대 철재 상가 정비(경향신문).
1986년 6월 13일	〈공해 단지〉 서울 영등포 철물 상사 쇳소리, 쇳가루, 쇳물 범벅(경향신문).
1987년 7월 17일	땅값 공장지 12.7% 상승, 상가 주택지는 안정세. 문래동 3가 평당 159만 7천 원(경향신문).
1987년 9월 7일	영등포 공장 부지 주택지로 탈바꿈. 문래동 6가 경동산업 3,900평 부지, 중소기업은행 조합 아파트 370가구(매일경제).
1987년 11월 14일	대지 8,500평, 건평 2만 3천여 평의 영등포유통상가에는 기계 공구, 베어링, 컴퓨터, 비디오 게임기 등의 상가가 들어섰다(매일경제).
1988년 8월 20일	영등포유통상가에 세운상가 이전 상인과 타 지역 입주 상인, 신규 입주 상인 등 280여 명이 입주해 있으나 아직 상권 형성 미흡에 어려움(매일경제).
1988년 11월 4일	도심 공구상 영등포로와 문래동 일대 임대료, 교통 환경 등 유리. 도심 부적격 시설로 이전이 추진되고 있는 청계천과 을지로 일대의 기계 공구, 전자재 상가들이 도심의 비싼 임대료와 복잡한 교통 환경 및 주차난, 정부의 이전 촉진에 따른 점포 상실 위험 부담으로 외곽 지역에 새로 조성된 상가인 산업용유통상가, 구로공구상가, 중앙철재종합상가, 고척산업용품상가, 영등포유통상가 등으로 이전(매일경제).
1989년 2월 5일	문래동 일대 철강 판매 상가 600여 업체 서울시 외곽으로 이전하기로. 영등포 지역 철강소상공인연합회에 통고(한겨레).
1989년 4월 6일	영등포 공해 공장 이전 촉구 아파트 주민 200여 명 3시간 농성(동아일보).
1989년 4월 8일	문래동 4개 아파트 주민 200여 명이 문래동 6가 (주)롯데삼강 앞에서 공해 배출 업소의 장기 이주 대책 마련 등을 요구하며 농성(동아일보).

1989년 7월 27일	영등포조합 동서양분–중소기업 협동조합 중앙회가 담당하는 영등포 지역 일대의 기계 공구, 철재 상가의 집단 이전에 따른 협동조합 설립에 영세업자가 주축인 영등포소상인연합회(동부소조합)와 공평 과세 협의회 주축인 영등포철강연합회(서부소조합) 이해 대립(매일경제).
1991년 7월 7일	시청 앞 대기 오염 전광판 문래동으로 옮기고 교체(한겨레).
1991년 9월 3일	문래동 중금속 오염 전국 최고(한겨레).
1991년 9월 17일	설비 중간재 도매 유통 기능 갈수록 약화, 산업 설비 중간재인 스테인리스강의 경우 업체 간 시장 점유 경쟁이 치열해지면서 제조업체–소비자 직거래 늘어 납품 가격 경쟁을 벌이는 사례도 발생(매일경제).
1992년 9월 16일	철강유통 단지 차질, 부지 확보 못해 10년째 미뤄(매일경제).
1992년 11월 9일	문래동 이중고–철강 도매상 불황 몸살, 매출 부진 물류비 증가로 경영 악화(매일경제).
1993년 2월 2일	동양마트 유통망 대폭 확충, 문래동에 1,450평 규모의 본사와 물류 기지용 부지 확보(매일경제).
1993년 5월 5일	황사에 중금속 다량 함유. 납–크롬 등 대기 오염 2~3배 문래동 카드뮴, 망간 등 중금속 농도 전국 최고치(조선일보).
1993년 7월 7일	스테인리스 일부 품목 일본으로부터 수입 감소 품귀 현상(매일경제).
1993년 5월 8일	중국 수출 증가와 엔고 현상에 따른 앵글, 찬넬 각강 등 철강재 값 오름세(매일경제).
1993년 9월 18일	중기 협동조합 설립이 급증하는 가운데, 영등포 동부·서부 철강 판매업 조합 등이 해산(매일경제).
1995년 11월 13일	문래동 한영전자, 공장 자동화 기기 〈외고집〉(우수 중기 현장). 기술 선진국 일–독에도 연 300만불 수출(조선일보).
1995년 11월 15일	공장 터 아파트 속속 들어서, 생산업체 탈서울 바람에 빈 땅 늘어, 〈준공업지 건립 제한〉 움직임도 영향(매일경제).
1996년 4월 25일	서울 준공업 지대 대형 공장들 〈아파트 짓겠다〉 신청 쇄도. 준공업 지역 내 공장지에 아파트 건립을 규제하는 내용의 서울시 건축 조례 개정 작업이 미뤄지는 사이, 조례 개정안에 아파트 사업 승인권을 따놓으려는 업체들의 아파트 건축 허가 신청이 쇄도(경향신문).

1996년 7월 21일 서울시 공장 재개발 첫 추진, 노후 영세 공장 밀집 지역 대대적 정비. 특히 문래동 4가 지역을 시범 지역으로 선정해 4개 권역으로 나눠 순환 재개발(매일경제).

1996년 10월 17일 〈로켓포-탱크까지 만들 수 있어. 소총 복제 총기 제작이 불법인 줄은 알지만, 지금과 같은 불경기에 뭘 못 만들어 주겠느냐〉(동아일보).

1997년 2월 10일 길음동 대기 가장 오염, 문래동 대기 나빠(경향신문).

1997년 3월 21일 철강 유통업체 〈삼미특수강〉, 〈한보철강〉 등 연쇄 부도에 따른 〈공포〉, 문래동 600여 점포 재고 줄이기(매일경제).

1997년 3월 29일 기술 도전 젊은 기업 문래동 영일특수금속 〈다품종 소량 생산〉 불황도 녹인다(한겨레).

1997년 4월 19일 진로 부동산 매각 설명회 표정. 삼성, LG, 양재 터미널 등 〈군침〉, 문래동 토지 1,600평(매일경제).

1997년 12월 11일 롯데그룹 계열사인 (주)롯데삼강은 국제 통화 기금IMF 체제에 적극 대응 문래동 공장서 노사 화합 결의 대회(매일경제).

1998년 1월 19일 문래동 4가 44-1 대한페인트 공장 터에 382가구 아파트 들어선다(매일경제).

1998년 10월 22일 준공업 지역 공장 이전 터 아파트 건립 허용 2년간 전례 없어 형평성 논란일 듯. 영등포구청은 문래동 3가 54 일대와 영등포동 640 일대 조선맥주 공장 터에 대한 건은 첨단 산업 단지와 벤처 단지 등을 조성하는 조건으로 수정 가결(매일경제).

1998년 11월 16일 서울 곳곳 공장 옮긴 터 아파트 분양. LG건설은 영등포구 옛 방림방적 공장 터에 1,500가구의 아파트를 지어 분양 계획(현 자이 아파트). 전체 7만여 평의 공장 부지 중 2만여 평에 사업을 시행(조선일보).

2000년 6월 14일 공장 터에 대형 아파트 속속(조선일보).

2000년 7월 11일 LG건설, 문래동 1가 39 일대 (2,335평 대지) 인쇄 전문 아파트형 공장 13층 빌딩-320여 인쇄업체가 입점 예정(매일경제).

2002년 4월 25일 항공·해운업체 〈때 아닌 특수〉 불법 체류자 출국 몰려. 4월 25일부터 불법 체류 자진 신고 제도가 시작. 출입국 관리소 자진 신고 센터가 마련된 문래동 옛 남부 지청 건물에는 항공권과 승선권 판매를 대행하는 판매소 호황(한국경제신문).

2003년 2월 16일 철강 유통업계 〈백화점식 경영〉-문래동 철강 유통업체들을 중심으로 생존을 위해 변화가 필수라는 인식이
 확산 70% 이상이 10가지 이상의 품목을 취급하는 백화점식 유통업체로 탈바꿈(파이낸셜뉴스).
2003년 9월 25일 영등포구는 뉴타운 선정. 문래동, 당산동 일대 40만 2천 평을 균형 발전 촉진 지구로 지정해 달라고
 요청(파이낸셜뉴스).
2003년 11월 26일 섬유업체인 방림이 공장 부지를 매각키로 했다는 소식만으로 부동산 4일간 74% 폭등(머니투데이).
2004년 6월 4일 시화공단에 국내 최대급 철강 유통 단지 조성. 시흥시는 시화공단 지원 시설 5구역 6만 7천 평 부지에서
 〈경인철강유통 단지〉 조성 사업 본격화 계획. 유통 단지 내 1층짜리 20개 동에는 27~61평형 철강 유통 매장
 800여 개가 입주 가능(동아일보).
2005년 9월 29일 문래동에 연면적 6만 평 규모에 800여 개 업체가 입주할 수 있는 대형 아파트형 공장 〈하이테크시티〉
 분양(한겨레).

공장 밖

서울시 내 공업 면적 부지의 감소 현상에 따라 서울시 내 제조업 또한 점차 감소하고 있다. 영등포구 『사업체 조사 보고서』는 산업 분류 자료로서 2006년부터 2016년까지 10년간 사업체 현황과 변화 추이를 분석하였는데, 문래동에서도 이와 같은 현상을 찾아볼 수 있었다.

비교 분석은 사업체 수와 종사자 수 및 산업 분류를 항목별과 기간별로 나누어 진행하였으며, 진체적인 감소 현상 안에서의 움직임(활동)을 포착하기 위하여 수치 단위는 증감률로 정리하였다.

증감률-1 문래동 사업체 수·종사자 수
2006~2016년 및 전년 대비

2006~2016년 증감률
사업체 수
-10.38

전년 대비 증감률_사업체 수								
2007년	2008년	2009년	2010년	2011년	2012년	2013년	2014년	2016년
3.30	-7.38	-4.52	0.12	1.01	0.53	-2.56	-0.72	-0.24

2006~2016년 증감률
종사자 수
-16.63

전년 대비 증감률_종사자 수								
2007년	2008년	2009년	2010년	2011년	2012년	2013년	2014년	2016년
5.17	-16.92	1.44	-0.25	-0.71	-3.41	-3.89	1.42	0.86

2006~2016년 증감률_사업체 수						
1차 금속	금속 가공 제품	전자 부품, 통신 장비 등	의료, 정밀, 광학 기기 등	전기 장비	기타 기계 장비 등	자동차 및 트레 일러
-38.71	2.62	-25.81	16.31	93.33	-35.74	18.52

2006~2016년 증감률_종사자 수						
1차 금속	금속 가공 제품	전자 부품, 통신 장비 등	의료, 정밀, 광학 기기 등	전기 장비	기타 기계 장비 등	자동차 및 트레 일러
-44.17	3.55	-48.99	23.29	-28.22	-37.44	-12.12

1차 금속 제조업								
전년 대비 증감률								
-4.03	-27.73	5.81	-4.40	-4.60	-2.41	-6.17	-	-

금속가공 제품								
전년 대비 증감률								
8.57	10.39	-4.89	-0.40	1.03	0.08	-3.54	-3.34	-4.13

전자 부품, 통신 장비 등								
전년 대비 증감률								
25.81	-10.26	-20.00	-14.29	-16.67	-5.00	26.32	-12.50	9.52

의료, 정밀, 광학 기기 등								
전년 대비 증감률								
16.13	-33.33	33.33	-3.13	12.90	5.71	-13.51	15.63	-2.70

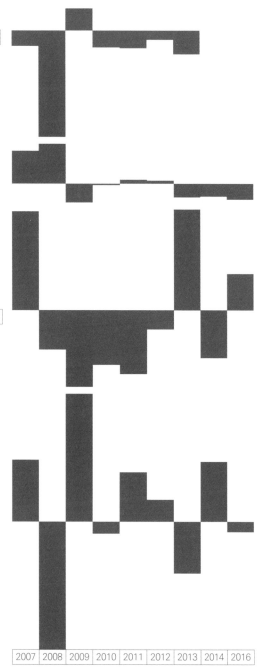

2007	2008	2009	2010	2011	2012	2013	2014	2016

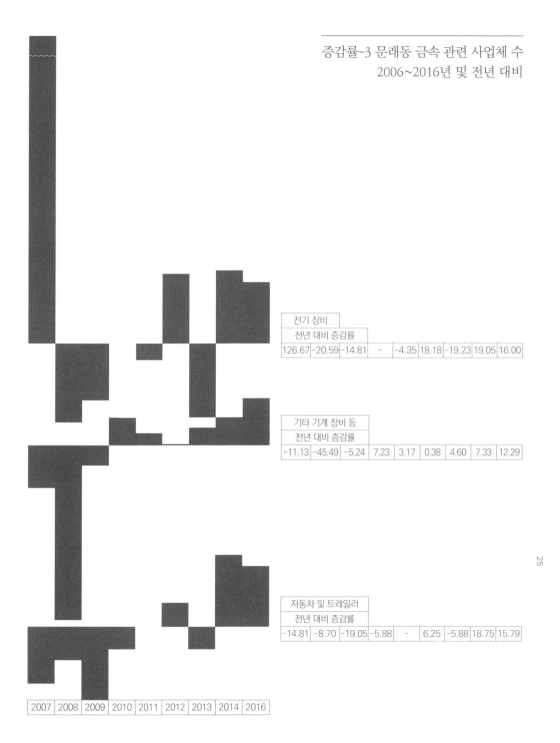

증감률-3 문래동 금속 관련 사업체 수
2006~2016년 및 전년 대비

전기 장비

전년 대비 증감률								
126.67	-20.59	-14.81	-	-4.35	18.18	-19.23	19.05	16.00

기타 기계 장비 등

전년 대비 증감률								
-11.13	-45.49	-5.24	7.23	3.17	0.38	4.60	7.33	12.29

자동차 및 트레일러

전년 대비 증감률								
-14.81	-8.70	-19.05	-5.88	-	6.25	-5.88	18.75	15.79

2007	2008	2009	2010	2011	2012	2013	2014	2016

1차 금속 제조업								
전년 대비 증감률								
-2.73	-33.16	6.87	-11.07	-6.83	1.72	-15.68	4.02	8.70

금속가공 제품								
전년 대비 증감률								
11.62	-1.06	-0.04	2.50	0.97	0.19	-2.34	-4.47	-3.04

전자 부품, 통신 장비 등								
전년 대비 증감률								
108.72	-15.43	-34.22	-0.58	31.40	-27.88	-16.56	-38.24	-9.52

2007	2008	2009	2010	2011	2012	2013	2014	2016

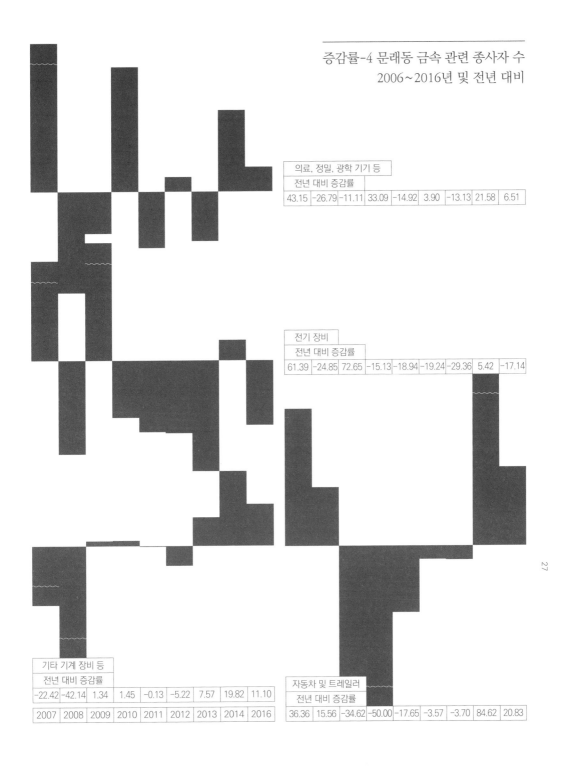

증감률-4 문래동 금속 관련 종사자 수
2006~2016년 및 전년 대비

의료, 정밀, 광학 기기 등

전년 대비 증감률								
43.15	-26.79	-11.11	33.09	-14.92	3.90	-13.13	21.58	6.51

전기 장비

전년 대비 증감률								
61.39	-24.85	72.65	-15.13	-18.94	-19.24	-29.36	5.42	-17.14

기타 기계 장비 등

전년 대비 증감률								
-22.42	-42.14	1.34	1.45	-0.13	-5.22	7.57	19.82	11.10
2007	2008	2009	2010	2011	2012	2013	2014	2016

자동차 및 트레일러

전년 대비 증감률								
36.36	15.56	-34.62	-50.00	-17.65	-3.57	-3.70	84.62	20.83

총 종사자 수								
전년 대비 증감률								
9.33	-16.71	-0.70	1.97	2.36	-0.40	-4.70	1.63	-5.59

자영업 종사자								
전년 대비 증감률								
1.76	-4.73	-3.58	0.78	-0.88	0.67	-2.81	0.23	0.57

무급(가족) 종사자								
전년 대비 증감률								
71.56	-22.99	-31.94	61.22	5.06	-12.65	-7.59	20.15	20.90

상용 종사자								
전년 대비 증감률								
12.61	-23.79	3.88	-3.22	8.74	2.78	-6.86	3.45	-12.62

임시 및 기타 종사자								
전년 대비 증감률								
-3.43	6.56	-14.36	44.61	-30.43	-34.52	18.18	-18.85	53.55

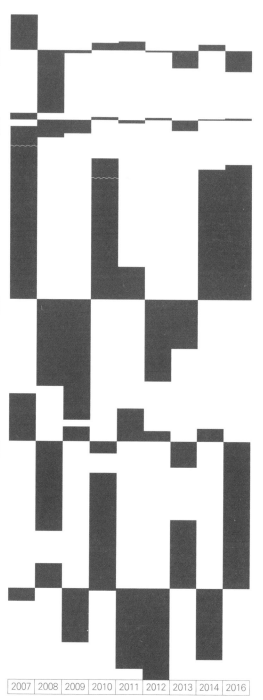

2007	2008	2009	2010	2011	2012	2013	2014	2016

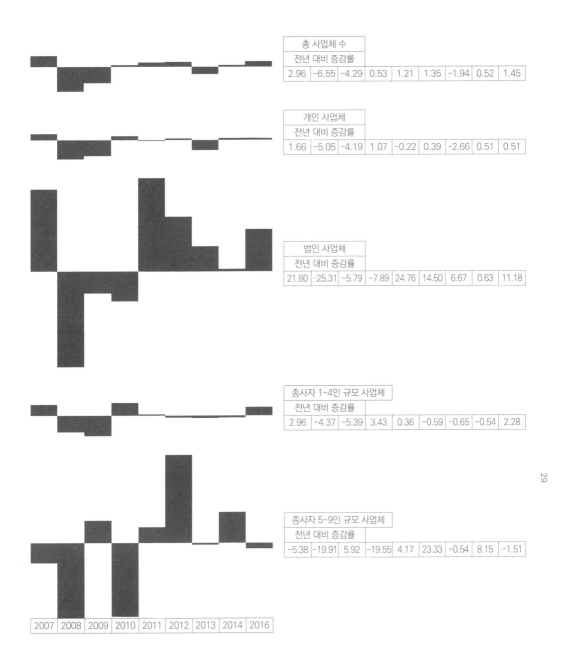

증감률-5 문래동 종사자 근무 형태
2006~2016년 및 전년 대비

총 사업체 수								
전년 대비 증감률								
2.96	-6.55	-4.29	0.53	1.21	1.35	-1.94	0.52	1.45

개인 사업체								
전년 대비 증감률								
1.66	-5.05	-4.19	1.07	-0.22	0.39	-2.66	0.51	0.51

법인 사업체								
전년 대비 증감률								
21.80	-25.31	-5.79	-7.89	24.76	14.50	6.67	0.63	11.18

종사자 1~4인 규모 사업체								
전년 대비 증감률								
2.96	-4.37	-5.39	3.43	0.36	-0.59	-0.65	-0.54	2.28

종사자 5~9인 규모 사업체								
전년 대비 증감률								
-5.38	-19.91	5.92	-19.55	4.17	23.33	-0.54	8.15	-1.51

2007	2008	2009	2010	2011	2012	2013	2014	2016

밖
이야기

2006년부터 2016년까지 10년간 문래동 사업체를 조사한 결과 총 사업체 수는 2,060개소에서 1,956개소로 감소하였고, 총 종사자 수는 6,291명에서 5,408명으로 감소하였다. 즉 사업체 규모가 전체적으로 감소하고 있다.

　① 총 사업체 ② 개인 사업체 ③ 법인 사업체 ④ 종사자 규모 1~4인 ⑤ 종사자 규모 5~9인 사업체에 따른 5가지 항목의 사업체 수 변화 추이를 살펴보면, 각 항목의 10년간 증감률은 ① -5.05 ② -7.94 ③ 34.59 ④ -2.85 ⑤ -12.11이다. 위의 증감률에 따르면, 문래동 내 사업체의 종사자 규모는 축소되었지만 조직 형태를 법인화하여 체계적 방식으로 운영되는 사업체는 증가하고 있음을 확인할 수 있다.

　문래동 내 종사자 수 변화 추이를 살펴보면, ① 총 종사자 ② 자영업 ③ 무급(가족) ④ 상용 ⑤ 임시 및 기타 종사자에 따른 종사자 수 10년간의 증감률은 ① -14.04 ② -7.92 ③ 48.62 ④ -18.81 ⑤ -14.52 이다. 문래동 내 종사자 수는 자영업을 포함하여 전반적으로 감소하였으나, 무급(가족) 종사자 수만 증가한 것을 확인할 수 있다. 이러한 무급(가족) 종사자 수의 증가 현상은 문래동 내 사업체 수 감소에 따른 종사자 수 감소 현상으로 볼 수도 있으나, 운영 경비 절감 및 가업 승계에 따른 현상으로 볼 수도 있다.

종사자 수				
전체	자영업	무급 (가족)	상용	임시 및 기타
-14.04	-7.92	48.62	-18.81	-14.52

사업체 수				
전체	개인	법인	종사자 1~4인	종사자 5~9인
-5.05	-7.94	34.59	-2.85	-12.11

공장
안

고유
명사

업종 성격을
나타내는 명사

문래 기계금속가공 단지 내 공장 상호들은 4음절로 된 상호들이 많다.
앞 2음절은 대개 고유 명사로 되어 있으며, 뒤 2음설은 업종 성격을
나타내며 접미사처럼 사용되는 경우가 많다. 1970년대에는 주로
산기(산업, 기계), 공작(소) 등을 사용하였고, 1980년대에는 기계, 산업,
정밀, 정공(정밀, 공업), 기공(기술, 공업) 등 그 종류가 이전보다
다양해졌다.

　　1990년대부터 TECH, TEC, ENGINEERING, ENG 등 뒤 2음절이
한자어에서 영어로 변화하며, 한자어와 영어 조합으로 된 공장 상호들이
많이 등장하였고, 2000년대부터는 한자어 조합 없이 영어로만 된 공장
상호들도 어렵지 않게 볼 수 있다.

문래 기계금속가공 단지-1 공장 설립 연도

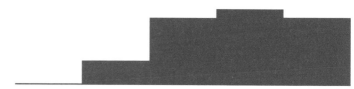

연도	1970~1979년	1980~1989년	1990~1999년	2000~2009년	2010~2018년
개소	4개소	74개소	204개소	231개소	133개소
비율	0.62%	11.46%	31.58%	35.76%	20.59%
공장 설립 연도(평균 설립 연도 2000년)					

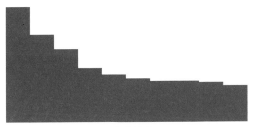

가장 많은 공장 상호

14	12	9			8			7			6			5					
대성	제일	대신	서울	화성	서광	우성	현대	강원	대산	신일	한국	대림	대원	동양	대일	대진	동진	명성	신흥

지역명이 들어간 공장 상호

9	8	7		6		3			2			1				
서울	화성	한성	강원	한국	동양	경인	광명	문래	경남	영등포	충남	경기	부천	서해	의성	충북

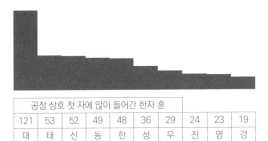

공장 상호에 많이 들어간 한자 훈

175	133	111	82	72	66	62	60	55	
성	대	진	신	영	한	우	동	광	태

공장 상호 첫 자에 많이 들어간 한자 훈

121	53	52	49	48	36	29	24	23	19
대	태	신	동	한	성	우	진	영	경

공장 상호와 대표자 성명이 같은 공장	
공장 상호	JH테크
	대신정밀
	부곤테크
	부영메탈
	선우정밀
	우정용접
	원테크
	유한산업
	정테크
	제이에스테크
	제이테크
	철환알미늄
	태원정밀
	태유정공
	태진정밀
	한일테크
	한진테크
	현테크
합계	18개소

2018년, 현재까지 운영하는 공장 설립 연도/개소	
1977	3
1978	0
1979	1
1980	2
1981	3
1982	1
1983	5
1984	5
1985	4
1986	9
1987	11
1988	19
1989	15
1990	23
1991	25
1992	11
1993	20
1994	31
1995	25
1996	12
1997	17
1998	15
1999	25
2000	31
2001	21
2002	27
2003	26
2004	23
2005	23
2006	16
2007	24
2008	18
2009	22
2010	14
2011	21
2012	19
2013	25
2014	24
2015	21
2016	5
2017	4
합계	646

상호 조합	한자어	한자어+영어	영어
개소	829	237	67
비율	73.17%	20.92%	5.91%

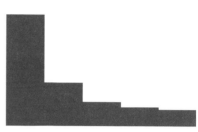

정밀	기계	산업	기공	정공
280	109	61	48	42
24.71%	9.62%	5.38%	4.24%	3.71%
업종 성격을 나타내는 명사_한자어				

▷ 그 외, 공장 상호 조합이
1) 고유 명사(공장 이름)가 영어
2) 접미사가 정밀, 기계, 산업, 기공, 정공 외
3) 접미사가 TECH, ENG, ENGINEERING, TEC, CNC 외 공장은 399개소로 전체 1,133개소의 35.22%이다.

TECH	ENG	ENGI-NEER-ING	TEC	CNC
119	34	16	15	10
10.50%	3.00%	1.41%	1.32%	0.88%
업종 성격을 나타내는 명사_영어				

* 상호 조합에 따른 업체 수 자료는 1,133업체(2018년 기준)를 대상으로 하였다.
* 고유 명사 뒤 업종 성격을 나타내는 접미사 중에, OO기어, OO레이저, OO스테인리스, OO샤프트 등은 한자어 조합으로 분류하였다. 예를 들어, OO기어는 한자어 조합으로 분류, OO샤링 및 OO밴딩 등은 OO절단 및 OO절곡으로 선택 표기 가능한 바, 한자어+영어 조합으로 분류하였다.

한자어	한자어+영어	영어	상호 조합
446	153	47	개소
1998년	2004년	2008년	평균 설립 연도
설립 연도에 따른 평균 상호 조합			

한자어	한자어+영어	영어	상호 조합
4	–	–	개소
100%	–	–	비율
1970~1979			설립 연도

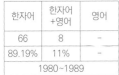

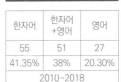

한자어	한자어+영어	영어
66	8	–
89.19%	11%	–
1980~1989		

한자어	한자어+영어	영어
169	30	5
82.84%	15%	2.45%
1990~1999		

한자어	한자어+영어	영어
152	64	15
65.80%	28%	6.49%
2000~2009		

한자어	한자어+영어	영어
55	51	27
41.35%	38%	20.30%
2010~2018		

설립 연도

* 설립 연도에 따른 상호 조합 자료는 문래소공인특화지원센터 등록업체 중 설립 연도가 확인된
 646업체(2018년 기준)를 대상으로 하였다.

안
이야기

大, 太, 新, 動, 韓, 成
대, 태, 신, 동, 한, 성

위에 나열된 한자들은 문래 기계금속가공 단지 내 공장 상호에 첫 자로
많이 쓰인 한자들이며, 공장 상호 가운데 가장 많은 상호는 〈대성〉과
〈제일〉이다. 많은 공장 대표자들의 바람은 크게 이루고, 제일가는
것이다. 문래 기계금속가공 단지 내 공장 상호들은 앞 2음절과 뒤
2음절을 조합한 4음절로 된 곳이 많다. 이 상호 조합은 ① 한자어와
한자어 ② 한자어와 영어 ③ 영어와 영어(혹은 한 단어의 영어)의 3가지
방식으로 구성되어 있다.

　　상호 조합에 따른 공장들의 평균 설립 연도는 순서대로 ① 1998년
② 2004년 ③ 2008년으로 각각 6년과 4년의 기간 차이를 두고 있다.
한자어와 한자어, 한자어와 영어 조합의 변화 속도는 1년 내 1% 미만으로
변화하지만, 영어로 구성된 상호 조합의 변화 속도는 비교적 빠르다.
공장 상호가 영어로 된 공장들 67개소 중 1990년대 설립한 곳은 5곳이며,
나머지 62개소는 2000년대 이후에 설립된 공장들이다.

　　공장 상호 뒤에 붙인 업종 성격을 나타내는 접미사가 공업, 기계,
산업 등 산업 분류 내 명사에서 테크놀로지technology로부터 파생된
TECH와 TEC, 엔지니어링engineering에서 파생된 ENG 등으로 변하고
있다. 이러한 현상은 2000년대를 기점으로, 그 이전까지는 공장을
〈산업〉이나 〈공업〉의 범주 내에서 이해했다면, 그 이후부터는 동일한
범주 내에서 보다 현대적이고 전문 기술이 부각된 공장으로 보이려는
움직임으로 여길 수 있다.

2015년	2016년	2017년	2018년
76.30%	74.22%	73.26%	73.17%
한자어			

2015년	2016년	2017년	2018년
19.95%	21.52%	21.17%	20.92%
한자어+영어			

2015년	2016년	2017년	2018년
3.75%	4.26%	5.57%	5.91%
영어			

공장
안팎

-5와 1, 1, 1······

1966년부터 측정된 문래동의 공해 오염도가 1991년에는 전국 최고치를
장식하였고, 1980~1990년대는 문래동이 전성기를 누리던 시대였다.
마이카 시대 이전부터 문래동 공장 종사자는 누구든 자가용을 끌고
출퇴근하던 시기였으며, 높은 수입과 더불어 국가 경제에 이바지하고
있다는 긍지를 심어 준 시대였다.

1990년대 후반부터 문래동 내 사업체 규모는 점차 감소하였다.
도심 내 부지 용도가 공업 지역에서 주거 지역으로 변경되었고, 제조업
공장들의 도심 외곽 지역으로 공장 이전, 지역 내 산업 성격의 변화
등에서 그 원인을 파악하고 있다. 문래동 내 사업체 수는 2006년부터
2016년까지, 10년간 5% 감소하였다. 이를 1년 단위로 계산하면, 1년
평균 감소량은 약 -0.5% 정도이다. 전반적으로 사업체 수는 감소하고
있으며, 그에 따른 종사자 수도 감소하고 있다.

반면 법인의 증가는 체계적 조직으로 사업을 확장하려는 움직임을
보여 주고 있으며, 또한 공장 규모가 커지면서 문래동보다 넓은 면적에서
공장을 운영할 수 있는 부천시나 화성시 등으로 자발적 이전을 하는

경우도 늘어나고 있다. 현재 기준, 문래동에서 제일 오래된 공장은
3곳으로, 3곳 모두 1977년 설립 이래 40년 이상 공장을 운영하고 있다.
가장 최근에 문을 연 공장은 4곳으로, 2017년에 설립되었다(2018년 1월,
사업자 등록 일자 기준). 문래동 공장들의 평균 설립 연도는 2000년이다.
공장 대표자가 20대 중후반에 처음 가공 기술을 배웠을 것으로 가정하고,
기술 습득 및 직원 교육 기간으로 5~10년을, 여기에 2018년까지 19년
경력을 더하면, 공장 대표자의 평균 경력은 30년이며 평균 연령은
60대이다.

　　공장 설비가 점차 수동화에서 자동화되고 있으므로 기술 습득 기간이
비교적 단축될 것으로 예상되는 바, 앞으로 공장 대표자들의 평균 연령은
더 줄어들 것으로 예측된다. 그리고 1%. 현재 문래동 공장들은 자동화
기술 및 설비를 습득하거나 구비하고 공장 상호를 바꾸는 등 여러 노력을
하고 있다. 지역 내에서 제조업 경력 30년이며 나이가 60대인 공장
대표자가 공장 상호를 바꾸는 선택은 〈1년에 1%〉라는 작은 변화로 볼
수도 있겠지만, 확고한 의지에서 비롯된 노력일 것이다.

1.49 km²

문래동은 서울시 영등포구 관할로 면적 1.49제곱킬로미터의
법정동(法定洞)이다. 문래동은 서울과 인천이 연결되는 곳이라는 점과
안양천과 도림천에 근접하여 공업용수 조달이 용이하다는 최적의 입지
조건으로, 1900년대부터 공업 지역으로 정비되어 경인 철로가 개통한
이래, 〈산업과 지역〉 사이에서 〈생성과 변화〉를 반복하고 있다.

문래동 지명은
1765년 이전에는 경기도 금천현 상북면 도야미리
1895년 시흥군 상북면 사촌리
1914년 시흥군 북면 도림리
1936년 경성부 영등포 출장소 도림정
1943년 경성부 영등포구 사옥정
1946년 서울특별자유시 영등포구 사옥동
1949년 서울특별시 영등포구 사옥동
1952년 서울특별시 영등포구 문래동
1955년 서울특별시 영등포구 문래동을 문래1동과 문래2동으로 분동
2008년 문래1동과 문래2동을 문래동으로 통합하여, 문래1동은 문래동 1가, 2가, 3가로, 문래2동은
문래동 4가, 5가, 6가로 관할하였다.

문래동의 예전 지명이었던 〈도야미리, 도림리, 도림정〉은 지역 일대 뒤쪽에 야산이 성처럼 둘러싸고
있다 하여 원래 〈되미리〉라 이름 붙여진 것이 전음되어 〈도야미리〉가 되었다가 다시 한자로
〈도림(道林)〉이라고 한 데서 유래되었다. 1895년에 지어진 〈사촌리(沙村里)〉라는 지명은 문래동
지역 옆으로 안양천과 도림천이 흘러서 조선 시대 부락의 명칭이었던 모래가 많은 마을이라는
〈모랫말〉에서 유래되었고 또 이렇게 불리기도 하였다. 일제 감정기인 1943년에서 1949년까지는
〈사옥정, 사옥동, 사옥동〉으로 불렸는데, 여기서 한자 〈사〉는 〈모래 사(沙)〉가 아닌 〈실 사(絲)〉를
썼다. 당시 방직 공장이 많아서 〈사옥(絲屋)〉이라 붙여졌다. 현재 문래동 지명은 1952년에
개명되었다. 광복 후 지명을 우리식 이름으로 고칠 때 〈물레〉라는 방적 기계의 발음을 살려
〈문래동〉으로 이름 지어졌다는 설이 일반적이다.

1900~1930년

주거+공업(군수·운수업)
경인 철로가 개통된 이후, 일제의 조선 공업화 정책 등으로 인한
〈지역민과 공업 정책〉의 마찰에 따른 사건과 사고가 지속적으로
발생하였다.

시행 및 설립	신문 자료
1899년 9월 18일 경인 철도 개통 인천-서대문 간.	**1922년 1월 23일 동아일보** 조선운수회사 계획. 조선운수연합회 16명의 발기로 하여 객 말부터 현재 조선철도전선의 운송업자 320명으로 조직한 조선운수연합회를 해산하고 기 사업을 계승하여 〈조선운수계산주식회사〉를 설립코자 계획 중이라더라.
1900년 7월 5일 한강 철교 준공.	
1904년 12월 27일 경부 철도 개통 서울-부산 간.	**1924년 11월 6일 동아일보** 일본 맥주 공장 부지 결정 불원. 경성 부근에 일본 맥주 분공장 설치코저 할 만한 곳은 영등포밧게 업스리라고 일반이 추측하더니 영등포에 잇는 조선요업회사 영등포 공장 폐쇄 해체 예정이라 그 자리에 입맛을 부치어 수차 교섭이 잇는 모양, 들은 바에 의지하면 조선요업회사는 수년 동안 계속하야 손해를 보는 터임으로 경성요업에서 인계하는 동시에 대규모로 확장할 터라고.
1905년 4월 5일 영등포심상고등소학교 설립 (일본인 학교, 6학급 180명으로 개교).	
1911년 조선피혁주식회사 설립. 초기에는 피혁 제품을 제조 판매하였으나, 전시 체제하에서 군수품 제조에 전념.	**1926년 1월 27일 동아일보** 동력 전화 문제, 이월 초순 사용자 대회 24일 오후 룡산공작소에서 조선공업협회가 개최되야 조선에서의 동력 전화 문제에 관한 조사 연구회를 조직함에 대하야 협정하엿는데 경성 사업 회의소가 중심이 되야 〈전 선전 기동력 사용자 대회〉를 이월 초순에 개최할 계획으로 여러 가지로 진행하는 중이더라.
1912년 9월 한강 제2철교 준공.	
1915년 경성공업전습소(1895년 설립)가 경성공업전문학교로 개편. 염직과, 응용화학과, 요업과, 토목과, 건축과, 토목과, 금공과, 직물과, 화학제품과, 자기과. 해방 직후 대한민국의 공업계에 지대한 영향을 미쳤다.	**1926년 8월 19일 동아일보** 영등포 편입은 먼 장래에 실현. 경성 도시 계획 진정 위원장 유하 씨 등 4명은 경성부 로마야부윤을 방문하고 자문 안에 대한 답신이 이엇섯는데 그 내용은 자문뎨일안 즉 영등포를 경성부에 편입하는 방침은 조흐나 지금 당당에는 할 수 업는 일이오. 장래 녜방이 완성한 후에야 영등포는 물론 북면까지 편입하자는 것이 오자문안데 이 항인 언덕을 주택지대로 평다는 상업디로 청량리, 왕십리, 영등포 등디를 공업 디대로 하자는 것도 원안대로 찬성하고 총독부까지 방문 진정하기로 하엿더라.
1917년 10월 제1한강교(한강 인도교) 준공. 중앙 차도 4미터, 좌우측 보도 각 1미터.	**1926년 10월 4일 동아일보** 1. 시흥군의 교육계는 공보 6개, 분교장 1개소, 사립학교 2개소와 강습소 2개소, 서당 52개소인데, 서당 아동 536명을 합하여 취학하는 학생 총수가 2,593명 시흥시 조선인 호수 12,300여 호에 6분의 1이다. 2. 정인환이 설립한 〈영창의숙〉은 현재 학생 50여 명으로, 각자 소득 중기 분지 일식 징수 충당.

시행 및 설립	신문 자료

1919년 8월
용산공작주식회사(룡산공작소)는 철도
공작, 철강, 철도 차량을 제작하는 총독부
철도국의 어용 공장이었다. 전시 체제하에
주로 군수 공업을 하였다. 광복 이후 철도청
소유가 되어 철도청 영등포 공작창으로
존속.

1922년 3월
경성공업전문학교를 〈경성고등공업학교〉로
교명 개칭.

1925년 7월
제1한강교 대홍수로 소교 유실.

1926년 5월 10일
영창의숙 설립. 영창의숙은 학비가 없는
아동들을 중심으로 세워진 기독교 학교로,
신길동 우신학교와 일본인 학교인
영등포심상학교과 더불어 영등포 지역
교육의 중심이 되었다.

1929년 9월 18일
제1한강대교(한강 인도교) 재개통.

1926년 10월 4일 동아일보
순근험 조합을 목적으로 한 단체인 도림리부업조합은 회원 90명으로, 동 조합에서 매야
일정한 화합지로 모히여서 일본초와 혹은 승입 등을 제조하는 게 목적이엿스며. 십개년인
재작년까지 저축된 동조합의 현금까지도 각각 분배 조합하여 도림리를 모범촌이라
호칭하는 바, 사회 사업에도 만흔 노력을 하리라 한다.

1927년 2월 22일 동아일보
조선피혁주식회사 제화부 직공 10명 입금을 종래보담 올려 달라 강경한 주장으로 파업
단행 결과, 회사 측의 양보로 완만한 해결.

1927년 8월 8일 동아일보
영등포 도림리 간 선로 통행 금지? 사불 연의하면 양개 연민 대회 시흥군 북면 도림리
이학수씨 등은 북면, 영등포면과 시흥군 등의 당국을 방문하는 일변에 총독부 철도국에
탄원서를 제출코자 방금 준비에 분망 중이라는데, 그 내용은 영등포에서 도림리로
통행하는 선로를 철도국에서 돌연히 폐지하겟다고 불원간 공사에 착수하리라함으로
만일 그 선로를 폐지한다면 도림리 존폐 문제에 까지 일을 것임으로, 주민은 그와 가치
반대한다는 데 사건 진전 여하에 따라서는 전기양면민대회까지라도 개최하여서
적극적으로 반대 운동을 하리라더라.

1927년 8월 24일 동아일보
실업 구제책으로 화차 제작을 민간에서, 창설 이래 초 시험. 객, 화차 제조 등의 공작
방면에 대하여도 기술상 지장이 업는 한까지는 가급적 민간에서 제작 위임, 종래는
일본에서 주문하엿고 조선 내 민간 제작케 한 전례는 전연 업든 것.

1927년 10월 15일 동아일보
맥주 회사 공장 설치로 통행도로 폐지? 주민 분개 당국에 교섭 일본에다 본점을 둔
대일본맥주주식회사가 조선에다 분공장을 두고 작년 중에 영등포 평야를 점령하고 방금
부지 매립 공사 중에 잇는 바, 불원에 일대 공장이 실현될 것은 무의한 사임으로 혹은
영등포 장내 발상에 불소한 파반을 주리라 낙관하는 자가 만흔 반면에 또한 동 공장
실현으로 말미암아 다대한 피해를 보게 되는 사람도 업지 아니하다.

1927년 10월 15일 동아일보
〈차별이 태심〉 면의원 이혜선 씨 담, 문제는 북면에 잇서서는 중대할 뿐 아니라 실로
도림리 존폐문제에까지 이르게 됩니다. 만일 도림리가 일본인 부락이라고 하면, 물론
그러지 안켓지요?

1927년 11월 18일 동아일보
영등포-도림간 선로 폐지 건에 300여 명 총독에게 진정 준비.

1930~1950년

식민지 정책+공업(섬유·군수업)
일제 강점기 식민지 정책에 따라 〈식민 정책과 공업 노동자들〉로 하여금
노동력 착취 및 억압으로 인한 문제들이 격하게 표출되었다.

시행 및 설립	신문 자료
1933년 일본 삿포로맥주, 조선맥주 설립. **1933년** 일본 소화기린맥주, 경성 공장 설립. **1933년 9월 21일** 일본 종연방직 파업(동대문 제사공장). **1934년 4월 7일** 조선운수회사 창설. 철도 정거장마다 설치 물자 운송 및 하역을 취급. **1934년** 일제 강점기 조선 공업화와 남면북양 정책. 세계 대공황 이후 서구 세력의 블록화에 대항해 일본 제국이 자급자족할 수 있는 경제권을 형성하기 위해 산업 개발 정책으로써 농공 병진 정책을 실시했다. 이는 농업이 중심이었던 조선에서 공업화를 함께 추구한다는 것이었다. 조선의 공업화는 공황과 세계 경제의 블록화로 진출 시장을 잃은 일본 자본에 조선이라는 투자처를 찾을 수 있는 길이었고, 공업화를 통해 스스로 일본 자본이 수요 시장을 창출해 가는 것이기도 했다. 이러한 농공 병진 정책 중 농업 부문의 중요한 정책 중 하나가 남면북양 정책이었다.[2] 남면북양이란 일제 강점기에 우리나라 남쪽에서는 목화를 가꾸고	**1930년 3월 29일 동아일보** 손해 보면 배상하라, 이익 남으면 착취. 취업 직공 고기잡이에 써, 의점 많은 현재 사실. **1931년 3월 11일 동아일보** 영등포에 생긴 노동자 친목회, 호상 부호를 목적. 시흥군 영등포 등지는 유망한 공업 지대로 장래에 다대한 발전이 잇슬 것은 누구나 촉망하고 잇는 바이다. 현재에도 경성방직 회사 공장을 필두로 4~5처 공장이 잇서서 1,000여 명이나 된다. 이들은 그날그날을 자기네들의 업무에 골몰 무가할 뿐 어느 누구에게 따뜻한 위로 한번 바들만 한 기관도 업고 사정을 서로서로 의논할 만한 회합이 업는 것을 크게 유감히 생각하야 김필배 씨, 서대영 씨의 발기로 노동자 친목회를 조직하기로 지난 6일 오후 8시에 영등포 영창 의숙에서 각 공장 직공 130인이 회집하야 제반 사항을 토의한 후 규측을 만장일치로 통과하얏다. **1933년 9월 28일 동아일보** 종연방적 맹파 사건 속보. 종연방적 경성 제사장 파업 참여 여직공 434명 중 351명이 복업, 80여 명 여공은 파업을 계속, 신입 직공도 50명이 취업. **1933년 10월 14일 동아일보** 작야, 서서대 긴장 철로로 수사 밀의. 강능까지 가서 청년 양면 검거 모종 대사건의 탄로? 종연방적 경성 제사장의 직공 동맹 파업의 명 운동자를 내사하든 중에 우연히 단서를 얻어야 이래 한때는 수십 명을 검거하기에 이르럿든 바 혐의가 박약한 자는 석방하고 이종희, 이응종, 남만희 등 4명을 치고 엄중 취조 중에 잇다 한다. **1934년 1월 14일 동아일보** 금년도부터 실시되는 남조선 면증책. 4억 2천만 근을 목표로 하야 근간 관계자회 소집. 총독부 정책의 하나인 북양남면 계획은 필경 금년도부터 본격적 실행으로 들어가게 되엇는데, 그 면작증식 계획은 소화 8년도부터 착수한 25만 정보 3억 만근 증산을 목표로 하는 10개년 계획을 다시 10만 정보를 확장하야 35만 정보 4억 2천만 근 증산으로 변경하야 예산도 전액이 승인되엇으므로 제1차 확장 실행안의 철저를 기하고저 근간 관계자 각 도의 면작 주임관을 소집할 터이라 하며, 9년도만은 10만 원을 차 연도에 넘기고 40원으로서 증식 계획 제2차의 확장비에 충당할 터이라고 한다.

북쪽에서는 면양 기르기를 장려하느라고
쓰던 말이다.

1934년 6월 20일
조선 시가지 계획령 제정. 〈경성 시가지
계획 결정 이유서〉에는 영등포가 경부
경인선의 부기점이자 안양천 한강의 수운도
연결되어 교통이 편리하며, 공업용수
공급이 용이하고 한강 이남에 위치해 있어
오염된 공기의 도심부 유입 위험이 적은 점
등 공업 지역으로 최적의 입지 조건을
가지고 있다고 기재되어 있다.
한강에 면한 서남부로 마포, 토정리,
여의도, 노량진, 영등포, 용산, 영등포 등은
1930년대 이전부터 진행된 발전 추세를
시가지 계획에 따라 새로운 개발을 추인
확장. 더불어 영등포 권역의 지속적 확장을
통해 궁극적으로 경성과 인천을
연계시키려는 〈지방 계획〉의 구상이
내재하고 있다.
1934년 〈조선 시가지 계획령〉은 1961년
〈도시 계획법〉이 처음 제정될 때까지
그대로 적용된 법률이기도 하다.[3] 영등포
지구는 용도 계획상 공업 지역이었고
따라서 토지 구획 정리로 조성된 용지는
대부분이 공장 용지였다.
이 지구 내의 토지는 분양 조합이 결성된
1939년 8월에는 이미 32만 평이 매각되어
종연방직 영등포 공장(7만 7,681평),
대일본방직 경성 공장(3만 6,300평),
동양방직주식회사(3만 2,174평),
용산공작주식회사(4만 평) 등 19개의
대규모 공장들이 들어서고 있었으며 분양
조합에서 새로 매각할 토지는 약 50만
평이었고 조합원의 수는 140명, 분양
가격은 평당 10~27원이었다.
경성부는 이 공장 용지를 팔기 위해 조선은
물론이고 멀리 일본 본토의 직원을

3 염복규, 『서울의 기원 경성의 탄생』, 이데아,
2016년, 134~161면에서 재작성.

1934년 5월 1일 동아일보
〈메이데이〉 전일 정오, 철도 공장에 격문. 30일 정오경에 용산 한강통에 잇는 철도국 공장
용산 공작소에서 청년 한 명이 등사판에 인쇄한 격문 수천 매 뿌리고 종적을 감춘 일이
발생하였다. 이후 시내 각 경찰서에서는 30일 밤에 비상소집하여 큰 공장 지대에는 요처
요처마다 사복 경관으로 엄중 경계하고 잇다 한다.

1934년 9월 15일 동아일보
동양방적 영등포 공장 설치. 이리하야 일본방적회사의 조선 진출은 종방(종연방적),
동방(동양방적) 선구로 금후 속출될 형세이다.

1934년 12월 25일 동아일보
가내 기업을 보호하라, 동양, 종방의 대진출.
〈일〉
조선인의 경영하는 공업에는 아직도 가내 공업이 가장 중요한 지위를 점하엿고 가내 공업
가운데는 농가에서 부업적으로 경영하는 기업이 또한 그 으뜸이 되어 잇다. 특히 조선의
기업은 고래로 우리 농가에 가장 중요한 공업으로서 그 역사가 가장 오랜 것인 만큼
궁향에 드러갈수록 베틀 소리를 더욱 만히 들을 수 잇는 것이다. 옛날의 자급자족적
경제가 이 베틀에서 성장되고 잇엇던 것은 결코 조선에만 잇든 현상이 아니나 이것이
조선에 잇어서는 더욱 현저하엿던 것인바 이러틋 중대한 경제적 의의를 가진 조선 기업에
가장 급한 속도로 기계 생산 직물이 물밀 듯 드러와 그 시장을 교란시킨 것은 구경 농가의
전면적 경제생활을 동요시킨 일 중 대소인이라고 할 것이다.
〈이〉
그러므로 방적업과 기업은 사회 경제적 의의에 잇어서는 대척적 관계를 가지는 것으로서
그것의 상대적 조화점을 발전하야 기업 경제에 치명적 타격이 없도록 하는 것이 가장
현명한 초기적 산업 정책이 된다. 일즉 영국은 산업 혁명의 본가로서 수사를 비사로,
비사를 기회로 수사 수단을 변경하기에는 계획적으로 시일을 천연하야 기업 경제의
급격한 변동이 생기지 안토록 하엿나니 후진 산업역에 잇어서 이 점에 더욱 치밀한
주의가 잇어야 될 것은 물론이라 하겟다. 조선에는 아직도 모, 면직물 700만 원, 마직물
350만 원, 견직물(주로 명주) 160만 원의 산액을 가진 가내 기업이 존속되고 잇는
터인즉 이것의 보호 장려에 적극적 방법을 강구하는 것은 농가 경제 향상에 중대한
과제다.
〈삼〉
첫제로 이것을 보호함이 잇어서는 기업 자체의 기술을 향상하야 보다 나은 제품이
생산되도록 하되 생산비를 최소한도로 절약하야 상품으로서의 완전한 경제성을 가지도록
하여야 할 것이며, 둘제는 기계제품과 품류를 다르게 하야 기계제품과의 무모한 경쟁을
피하게 하는 동시에 규격을 통일하야 상품으로서의 완전한 체재를 가지도록 하여야
하겟으며, 셋제는 기업자의 조합적 조직을 촉성하야 기업 생산을 통제하는 동시에 그
판매를 통제하며 기계, 원료의 구입과 기술의 향상을 꾀하도록 하고 또 거기서 일보
나아가 공동 작업장을 가질 수 잇도록 그것의 성장 발전을 보호하여야 하겟다.
〈사〉
그러나 무엇보다도 기업자의 중대한 객관적 협위는 절대 우세한 대방직 업자의 무제한한

출장시켜 토지의 매각을 선전하고 알선하였다. 그들의 보고에 의하면 조합 결성 10개월 후인 1940년 6월, 140건 50만 평 중 72건 37만 평이 계약 완료되었다고 한다. 이른바 영등포 공업 지역은 이렇게 해서 조성된 것이다.[4]

1934년 9월 15일
동양방적 영등포 공장 설립.

1935년 7월
일본 제일방적 설립. 고급 기술자 5명 모두 일본인. 6.25 전쟁의 피해를 복구하지 못하고 1952년 3월에 남은 자산이 불하된 뒤 소멸.

1935년 8월
일본 종연방적공업(주) 가네보 공장 설립.

1936년
경성방직(1923년 3월 설립) 문래동 이전. 우리나라 최초의 국민주 주식회사 경성방직의 모체인 〈경성직뉴〉를 동아일보 설립자 인촌 김성수가 인수.

1936년 4월 1일
영등포 출장소 설치. 조선 총독부령에 의거, 경성부 구역 확장에 따라 경기도 시흥군 영등포읍 전역과 북면 중 노량진리 등, 동면 중 상도리를 편입.

1936년 5월
일본 동양방적공업(주) 도요보 공장 설립.

1936년 6월
일청제분, 영등포 공장 부지 6,000평 매입. 조선제분주식회사 설립(대선제분 전신).

자유 활동이니 이는 어공선이 어장을 휩쓰는 것 같다. 최근에는 동양방적이 조선방적 이상의 대규모로 인천에 분공장을 설치하엿고, 또 명춘에는 종연방적이 대전에 저마방직을 목적한 대공장을 설치키로 결정되엇다는 바이나 그것이 설치되므로 말미암아 일부 궁곤자에게 얼마의 노임을 살포할 수 잇으리라 할지라도 가련한 농촌의 기업자는 다시금 전율을 느끼지 안흘 수 없는 것이다. 원지 기업자의 문제를 먼저 고려한 뒤에 대공장의 설치를 허가함이 득의 한 일이 아닐가. 특히 저마직물의 기계제품이 대량적으로 생산된다면 무수한 저마 소기업자는 어디로 가야 될 것인가. 이 점에 잇어서 우리는 기업자의 각성을 촉하는 동시에 당국의 재고가 잇기를 바라는 바이다.

1935년 1월 15일 동아일보
가내 수공업 속 대공업의 절대적 우월성. 대공업의 우월성은 어느 나라에서도 볼 수 잇는 보편적 현상이겟으나 특히 조선의 그것은 그 〈절대적〉인 우월성을 가지게 되어 중소기업은 결정적으로 또는 항구적으로 그것과 경쟁할 수 업는 지위에 잇다. 그 공업 규모가 너무 다른 것만큼은 대소공업은 경쟁이 성립되지 안는고로 대공업이 들어안즌 사업 부문에는 중소 공업이 그 자리를 피하여 타의 사업 부문이 다러나게 되는 바, 현재 조선의 대공업 업태별 형성 윤곽을 보면 다음과 같다.
〈면직물 공업, 조선에서 생산되는 면직물 연액 약 1,000만 원 달하는 바 대반은 조선방직, 경성방직, 동양방적(인천) 제혁공업, 조선에 양질 우피가 많이 나고, 유피용 단연 수피까지 많이 나는 조선 제혁 공업 발달, 대규모 경영은 조선피혁주식회사, 대전피혁주식회사(기타 소규모 복수 공장).〉

1935년 6월 27일 동아일보
확장되는 대경성 편입을 영등포 주민이 반대. 납세 부담의 과중과 물가 양동으로 생활 위협.

1935년 6월 28일 동아일보
조선의 전동력, 30만 킬로 돌파.

1935년 9월 5일 동아일보
경성 시가지 계획 확장안 최종 부회에 부의, 시흥군 일부 경성부 편입.

1936년 8월 22일 동아일보
대소적 회사 정리 시대 도래? 양방 마찰의 영향 지대. 6년은 금해금급 중국의 배일 운동의 맹 타격을 받아서 최악 상태에 빠진 해임으로, 방연 가맹 회사 거부 추수는 연말에 1할 7분 2리의 조업 단축을 결의한 6년에 비교하는 것이 온당하리라. 면사 방적이 과잉 생산 시설로 휴전 처분에 부한 것인데, 이와 같은 방대한 과잉 생산 시설을 포용하기에 이르는 데는 여러 사정이 잇으나 요컨대 호황에 떠서 급격한 대확장을 단행한 허슬이라고도 말할 수 잇다.

4 서울특별시사편찬위원회, 『서울육백년사 민속편 1』, 1995년, 161면.

시행 및 설립	신문 자료
1936년 6월 경기염직주식회사 설립. **1939년** 영보극장 건립. **1939년** 대일본방적 영등포 공장 설립. **1941년 6월 14일** 조선주택영단령 제정. 조선을 대륙 진출의 병참 기지로 설정함에 따라 서울의 인구도 1940년 94만 명에 이르렀으며, 1942년에는 100만을 돌파하게 된다. 이에 따라 서울의 주택 문제가 야기되고 특히 군수 산업의 발달에 따라 노동자들의 주택 문제가 더욱 심각해졌다. 이런 주택 문제를 해결하기 위해 1941년 조선 총독부 산하에 조선주택영단을 두고, 조선주택영단에서 건설한 것이 영단주택이다. 특히 전시 체제하에서 군수 산업의 안정화를 위하여 군수업체에서 일하는 노동자에게 집합 주택인 영단주택을 공급하게 된 것이다. 조선주택영단은 서울에 2,700호의 주택 건설을 결정하고 토지 구획 정리 지구 및 택지 조성 지구들에서 합계 72만여 평의 부지를 주택 건설 가능지로 결정했다(영등포 지구 8만여 평). 조선주택영단은 먼저 체계적인 주택 건설과 공급을 위해 주택 규모를 계층에 따라 甲, 乙, 丙, 丁, 戊 다섯 가지로 구분하였는데, 갑(20평)과 을(15평)형은 욕실을 두고 주로 일본인 관리나 직원을 위한 것이었고, 병(10평), 정(8평), 무(6평)형은 연립 주택으로 건국인 노무자나 서민들을 위한 것이었다. 〈내선 절충〉 원칙에 따라 방 중 1개는 반드시 조선식 온돌방 포함 중일 전쟁 이후 생산력 증강이라는 관점에서 노동자 주택 문제를 본격적으로 정책 의제로 다루기 시작하여 1939년 〈노동자 주택 공급 3개년	**1937년 6월 26일 동아일보** 인견 가공 중소기업 대기업 점차 대립 기운. 조선의 기존 각사는 모두 원안을 이입 내지 생지 이입으로 가공하나 종방(종연방적), 일방(일본 제일방적)은 원료에서 일관 작업의 실현을 볼 모양이고 더구나 가공업의 규모도 기존 각사의 그것에 비하야 고도의 것이어서 내, 외지 통제의 강화와 이입세의 체감은 특수적인 유리성을 실케 한 결과가 되고 잇다. 따라서 조선 내 각사 중에도 관서 유력 재벌을 배경으로 한 조직, 삼정을 배경한 경기염색 등은 각각 확장 계획을 진하고 대공장의 역에 진하고 잇는데 기타의 각사는 서서히 불안을 확대하고 잇다. **1937년 10월 3일 동아일보** 전투기 〈애국기〉 경기도 호에 4,500원 헌금, 영등포 주민 열성. **1937년 10월 27일 동아일보** 경성 시가지-영등포 토지 구획 정리 실시 계획 금일, 총독부 실시인가. 사업 연도 금년도부터 3년간 사업 착수. **1937년 12월 17일 동아일보** 공장에도 전시 체제, 군수 공장이 될 만한 공장 조사. 산업조사위원회 방책 토의. **1938년 1월 10일 동아일보** 군수품 재청부코저 철공업자 합동 공장 경기도에서 관계자 협의. 전시 체제하의 산업 진흥을 목표로 경기도 산업조사위원회에서 경기도의 공업 지대 일부, 실현의 전초라 볼 군수품 제작 재청부에 대하여 철공업자 합동의 구체적 공작 등과 자금 융통에 대하야 토의. **1938년 4월 28일 동아일보** 대일본방적 영등포 공장 건설 착공. **1939년 1월 6일 동아일보** 경성 시가지-영등포 토지 구획, 공비 315만 원, 면적 159만 평. **1939년 3월 30일 동아일보** 기계공 양성, 조선공업협회가 모집. 기계공 양성 직공 응모자 432명 중 용산공작소 100명 채용. **1939년 9월 3일 동아일보** 영등포 공장 지대에 방공 녹지화 실현, 전시하 생산의 심장부를 확보. 점차 긴박하여 가는 작금의 시국 관계는 도시의 방공 시설을 간절히 요구하고 잇어 경성부에서는 특히 도시 계획 제반 사업을 방공 견지에서 수행하고 잇거니와 산업 수도 경성의 이상적 공장 지대로 등장한 영등포 지역을 완전히 보호하고저 여기에 대한 계획을 수립 중이다. 그런데 원체 30만여 평의 광활한 공장 지역이므로 공장 자체의 방공적 시설도 필요하거니와

계획〉, 〈주택 대책 요강〉 등을 각의에서
결정했다.[5]

1942년 10월
조선다이야공업 영등포 공장 준공.

1945년
영등포심상고등소학교
〈서울영등포국민학교〉로 교명 개칭.

1946년 8월 9일
동양방적 은닉 사건. 검사국에서 조사한
영등포와 인천 창고의 쌀은 전부
4,213가마로 이것은 군정청 공업국의
허가로 종업원과 그 가족에 배급하기로
하고 동 방직 회사에서 생산되는 광목과
교환한 것인데 지난 4월부터 영등포 공장의
쌀을 종업원 한 사람에 4홉 또 그 가족에
3홉씩을 배급하여 준 사실이 있다는데
현재의 재고미로 종업원 한 사람에
3홉씩(그 가족에는 배급하지 않기로
결정)을 금년 11월 15일 즉 신곡이 나올
때까지 배급케 하고 나머지는 명단에
넘기어 일반 배급을 하게 하기로 된 것이다.
(……) 당시 서울 시민들은 일제 말기
전쟁기의 배급 2홉 남짓의 절반도 안 되는
배급량에 시달리고 있었다.[6]

1945년
대한오브세트잉크 창립.

1947년 4월 2일
조선방직협회 설립.

1948년
조선주택영단, 〈대한주택영단〉으로 개칭.

5 최영식, 「우리나라 최초의 공영 주택이
문래동에?」, 『문래동네 022호』, 안테나, 2014.
6 김준형, 「재계 뿌리를 찾아서 ⑦ 한국타이어―
서울 영등포 조선다이야」, 『이투데이』, 2011년
12월 6일자.

경성부로서는 먼저 선진 도시에서 행하는 방공 녹지를 완전히 만들어 방공에 대비키로
되었다. 이리하여 전시하 생산의 심장부를 확보하고 작업할 수 있게 하야 대소 공장도
유치키로 되었다.

1940년 7월 10일 동아일보
경성의 건설에 발흥하는 소공업, 작년 중 180여 공장 증가. 전기한 생산력 확충에 박차를
가할 공업용지 조성에 경성부 당국은 수년래 영등포는 공장 지구를 비롯하야 대소 공장
유치에 만천을 기하고 따라서 소공업의 지도 보호를 가하고저 부당국은 시내 공업 발전의
최근 현세를 조사한 바 있었는데 실로 화려한 발전보를 보여 주고 있다. 즉 지난 10월 말
현재 종업원 5인 이상 사용의 소공장을 조사한 바에 의하면 공장 총 수는 7만 3,920개이다.
전년도에 비하면 182개 공장이 증가했다. 이를 공장별로 따져 보면, 식료품 공업 120개
공장, 다음은 목제품 공업이 발전하는 경향이고, 화학, 금속 공업 등의 공장은 감소 일로
밟고 있음을 보여 준다.

1945년 12월 5일 동아일보
기관차도 우리 손으로 첫 작품. 근일 중 경부선에 배비, 공업 조선의 기염만장. 해방 후
일본 기술진을 빌지안코 용산공작소 유재성 박사 지도로 제작에 성공, 1년에 기관차
30대, 전차 40대를 생산할 계획으로 제작 촉진에 박차를 가하고 있다.

1946년 7월 16일 동아일보
조선피혁 공장 종업원 일동은 조선피혁 대강당에서.

1946년 7월 21일 동아일보
사천 팔백 입의 〈동방(동양방적) 쌀〉은 어찌 되나? 지난 16일부터 검사국과 용산서가
출동하야 동양방직 영등포와 인천 창고에서 전후 4,800여 가마니 쌀을 적발한 사실이
있어 이번에 적발된 쌀이 동방 책임자의 모리적 행위에서 매점한 것인가 또는 동방
종업원의 배급미로서 보관해 둔 것인가에 대하야 일반은 그 결과를 주목하고 있는데,
아직 이 사건에 대하야 검찰 당국으로부터 별다른 발표도 없으나 당국의 의견을 들으면
가령 종업원의 배급미라 할지라도 과분의 량을 보관 또는 배급한다는 것은 법측상으로
보던지 지금과 같은 식량 기근이 심각할 때 이중 배급을 한다 함은 도의상 용서 못 할
일이라며 으번 사건에 대하야는 철저적으로 조사하야 흑백을 가릴 방침을 표명하였다.

1946년 8월 7일 동아일보
〈동방(동양방적) 쌀〉은 종업원용, 검사 당국의 조사 판명.

1947년 3월 23일 경향신문
영등포 륙개 공장 〈테로〉. 용산공작소, 조선피혁, 조선중기, 대한방직, 종연방적, 동양방적
등 륙개 공장을 모 단체원들이 습격하야 종업 중에 있던 종업원에게 〈삐라〉를 산포하고
파업에 참가하라고 강요하였다.

시행 및 설립	신문 자료
1948년 2월 7일 전평(조선노동조합 전국평의회) 2.7 구국 투쟁. 동양방적 1,200명, 종연방적 400명, 대한방적 600명, 용산공작소 500명, 조선피혁 1,100명, 경기염직 400명. 〈전평의 일반 행동 강령〉 1) 노동자의 일반직 생활을 보장할 최저 임금제를 확립하라. 2) 8시간 노동제를 실시하라. 3) 7일 1휴가제와 연 1개월간의 유급 휴가제를 실시하라. 4) 부인 노동자의 산전, 산후 2개월간 유급 휴가제를 실시하라. 5) 유해 위험 작업은 7시간제를 실시하라. 6) 14세 미만 유년 노동을 금지하라. 7) 노동자를 위한 주택, 탁아소, 음악실, 도서관, 의료 기관을 설치하라. 8) 노동자 이익을 위한 단체 계약권을 확립하라. 9) 해고와 실업을 절대 반대한다. 10) 일본 제국주의의 매국적 민족 반역자 및 친일파의 일체 기업을 공장 위원회에서 보관하고 관리하라. 11) 실업, 상병, 노폐 노동자와 사망한 노동자의 유족 생활을 보장하는 사회 보험제를 실시하라. 12) 농민 운동을 절대 지지하자. 13) 조선 인민 공화국을 지지하자. 14) 조선의 자주 독립 만세! 15) 세계 노동 계급 단결 만세! **1949년 4월 15일** 5개년 물동 계획안 발표. 생산 계획과 수급 계획, 수출입 계획으로 구성. 특히 식량의 자급자족, 동력 자립, 연료 증산, 방직 공업 등에 중점. 중공업 설비를 확충하여 경공업의 자립 체제를 도모, 생산에 필요한 원료와 완제품은 주한 경제 협조처의 원조 및 대일 무역, 기타 지역 무역 등을 통해 조달.	**1947년 7월 16일 동아일보** 적산 소규모 불하 방침. 38 이남 미 군정하에 있는 전 일본인 소유의 사업체와 주택을 불하. **1947년 7월 17일 경향신문** 적산 불하 반대, 적산은 어디까지나 조선 인민의 것이므로 인민 대중의 의사에 좇아 처리해야만 될 것을 주장한다. **1947년 8월 30일 경향신문** 조선주택영단 임대료 5배 인상, 정부 직원 및 부속 기관 직원 3배 인상. **1948년 9월 4일 동아일보** 전력 부족으로 생산 부직, 영등포 방적 공장 현황. 현재 극도로 생산물이 저하된 방직 생산은 전 생산 능력의 3할에 불과 현상인데 이를 타개하기 위하여 자가 발전 시설을 계획 중에 있다. **1949년 9월 15일 경향신문** 영등포 전복 음모. 소위 북한 괴뢰 집단의 지령으로 영등포 전복 음모 20여 명 자백.

48

일제하 방직 공업의 공장 및 종업원 수의 증가 추이[7]

연도	제조업 전체		방직 공업	
	공장 수	종업원 수	공장 수	종업원 수
1922	2,900	54,677	108	4,785
1925	4,238	80,375	229	15,405
1927	4,914	89,142	255	16,176
1930	4,261	101,943	270	21,194
1933	4,838	120,320	266	21,966
1935	5,635	168,771	377	31,450
1937	6,298	207,002	462	38,284
1940	7,142	294,971	668	51,615

조선 내 주요 방직 공장 설비(1941년 9월)[8]

공장	방기(수)	직기(대)
동양방적 인천 공장	35,088	1,292
경성 공장	45,328	1,440
종연방적 경성 공장	48,320	1,525
전남 공장	31,840	1,440
조선방직 공장	40,000	1,212
경성방직 공장	25,600	896
합계	226,176	7,805

면방적 32개 공장 노동자 구성(1937년/단위_명)[9]

연령	16세 미만	16세 이상	계
남자	138	2,090	2,228
여자	2,976	7,114	10,090
계	3,114	9,204	12,318

일제하 민족별, 성별, 노동자 임금 추이(단위_엔)[10]

연도			1929	1931	1933	1934	1935	1937
일본인	남	성년	2.32	1.86	1.93	1.83	1.83	1.88
		유년	–	–	0.81	0.83	0.81	0.98
	여	성년	1.01	0.98	1.00	0.88	1.06	0.85
		유년	–	–	0.65	0.67	0.43	0.78
조선인	남	성년	1.00	0.93	0.94	0.90	0.90	0.95
		유년	0.44	0.37	0.40	0.36	0.49	0.42
	여	성년	0.59	0.57	0.50	0.51	0.49	0.48
		유년	0.32	0.33	0.25	0.31	0.30	0.32

7 강이수, 「1930년대 여성 노동자들의 실태」, 「한국사회학회 사회학대학 논문집」, 한국사회학회, 1993년,
69면(김영봉, 「섬유공업의 성장과정과 생산구조」, 한국개발연구원, 1975년, 35~36면에서 재작성).
8 위의 책, 72면(「식은조선월보」 제45호, 1942년, 6면).
9 위의 책, 74면(「식은조선월보」 제45호, 1942년, 7면).
10 위의 책, 91면(강동진, 「일제 지배하의 한국 노동자의 생활상」, 「한국근대사론III」, 1978년).

1950~1960년

미군 부대+공업(섬유·군사업)
미군 부대 주둔으로 인한 미군 범죄 및 군수품과 관련하여 〈미군 부대와
지역민〉과의 사건과 사고들이 사회적 문제로 대두되었다.

시행 및 설립	신문 자료
1950년 6.25 전쟁 제1한강교(한강 인도교) 3경간 파괴.	**1950년 2월 24일 경향신문** 정실 배급이 원인? 〈주석〉이 암시장서 오락가락. 흑막은 일부 탐관오리에 있는 듯(용산공작소 4톤).
1953년 영생애육원 설립(문래동 384). 남 73명, 여 34명, 총 107명(1957년 12월 31일 기준).	**1950년 3월 31일 경향신문** 기관차 15대, 객차 25대가 용산공작 증산에 감투. 야간열차를 비롯하여 전선에 걸쳐 4월 1일부터 증발하게 된 교통부에서는 용산에 있는 공착장 종업원들을 총동원시켜 지난 3월 1일부터 생산에 전력한 결과 30일까지 기관차 15대, 객차 25대, 화차 120대의 생산을 돌파하였는데, 앞으로 자재만 충분하다면 3월 중 생산량보다 약 2배 이상의 생산도 무난하리라 한다.
1953년 조선제분주식회사 매각. 전 일청제분(1936년 설립). 1953년에 조선제분 영등포 공장으로 1958년에 계동산업 창업자들에 의해 인수되어 오늘날의 대선제분 영등포 공장으로 재탄생하기에 이른 것이다.[11]	**1950년 5월 9일 동아일보** 주택 연고자 사회부서 선정. 주택영단 등에 속하는 주택도 사회부에서 처리.
	1953년 1월 21일 경향신문 주택영단 654호 휘발유 풍로 부주의로 화재, 1동 31평 전소. 인명 피해 없음, 손해액 부동산 도합 1,000만 원.
1953년 조선다이야공업이 〈한국다이야주식회사〉로 사명 개칭. 1940년대 들어 일본은 한반도를 기지로 삼아 대륙 진출을 꾀했다. 이를 위해 조선 안에 타이어 제조 공장이 필요했고, 1941년 일본 〈브리지스톤〉이 한국에 진출했다. 1941년 3월 〈조선다이야공업주식회사〉가 설립됐고, 이듬해인 1942년 당시 경기도 시흥군에 속했던 현재의 영등포 인근에 공장을 세웠다. 당시 영등포 도림리는 서울 외곽이었다. 덕분에 전력 수급 시설을	**1953년 8월 20일 동아일보** 러스크 씨 일행 금일 2차 내한. 전 주한 8군 사령관 팬프리드 장군을 위시한 제2차 한미재단 러스크 씨 일행 13명은 20일 여의도 공항에 도착할 예정인데 정부에 동 재단의 방한을 환영하기 위하여 다채로운 환영 준비를 진행하고 있다. 시찰 사업 기관(영등포지구)은 용산공작소, 조선피혁, 경성방직, 조선타이야공업, 삼강제강.
	1954년 9월 7일 동아일보 영등포 미군 창고서 다량의 약품 도난.
	1954년 9월 17일 동아일보 희망주택을 짓는다! 공사비 선불하면 곧 입주. 사회부에서는 공사비를 입주 희망자가 선납 부담하는 주택의 명칭을 〈희망주택〉이라고 결정하고 10월 10일에 건설 공사에 착공하기로 하였다. 희망주택은 서울 200호 건설을 비롯하여 전국에 금년 내로 1,700호를 짓게 되어 있는데, 우선 서울에서는 10월 10일에 착공하여 11월 20일에

11 대선제분주식회사, 『대선제분 50년』, 2009년, 4면.

건설하거나 직원들을 위한 사택 건설 부담도 적었다. 무엇보다 땅값 부담도 적었다. 조선피혁과 동양방직 등 대규모 공장들이 서울 근교에 들어섰으나 14만 평의 넓은 부지를 갖춘 곳은 조선다이야가 유일했다. 그렇게 준공된 조선다이야 영등포 공장에서는 트럭과 자전거 타이어를 합쳐 하루 300개, 연간 11만 개의 타이어를 생산했다. 2011년 한국타이어 대전과 금산 공장에서는 하루에 13만 개의 타이어가 쏟아져 나온다. 창립 초기 1년 동안 생산된 타이어를 오늘날에는 단 하루 공정으로 만들어 내는 셈이다. 회사가 70년의 역사를 써 내려오는 동안 몇 배의 성장을 이뤘는지 짐작할 수 있는 대목이다.[12]

1954년
육군 제6관구 사령부 창설(23만여 평방미터, 현 문래공원 자리).

1955년
삼창철강, 영흥철강, 영등포철강 설립.

1955년
대한페인트잉크 영등포 공장 설립(문래동 4가 44).

1955년
태창방직주식회사 설립. 종연방직이 해방 후 서울실업공사 서울 공장(1945년), 고려방직공사(1947년)로 되었다가 불하 이후, 태창방직주식회사가 인수.

1955년 2월
정부로부터 불하받은 한국다이야주식회사〈한국타이어제조주식회사〉로 사명 개칭.

12 김기협, 「동양방직 노동 운동, 숲幹과 대한 노총」, 프레시안, 2011년 8월 9일 자.

준공할 계획이다. 집 구조는 종전의 재건 주택과 별로 다를 리 없고 건평은 9평이고 대지는 40평 정도이다.

1954년 12월 18일 동아일보
영등포국민학교 3학년 두 어린이가 조선연탄회사(문래동 1가 85) 앞을 지나다 소속 불명의 미군 추럭에 치여 무참히 현장에서 즉사.

1955년 7월 5일 동아일보
역행하는 민주 학원. 납부금 안 낸다고 영등포국민학교 교사 몽둥이로 아동 난타.

1955년 7월 22일 동아일보
정치 평론의 허위성과 중상. 조봉암 씨의 무책임한 언론을 박함. 다음 군정하의 이권 적산은 한민당에서 독점 좌우하였다고 하는데 이런 터무니없는 소리를 하는 조 씨의 강심장에는 경탄하지 않을 수 없다. 묻노니 한민당원으로서 중요 적산 기업체의 관리인이 된 사람이 있거든 그 이름을 밝혀 주기 바란다. 삼척세멘트, 북선제지, 대한중석, 고려방직, 조선방직, 조선견직, 조선제강용산공작소, 지포전기, 조선타이야, 조선피혁, 삼공제약, 삼월, 정자옥, 광업진흥, 주택영단 등.

1956년 1월 14일 경향신문
용산동 2가 8군 권총 맞고 무단 승차했던 소년 절명.

1956년 8월 22일 동아일보
해방 11년의 경제 축도. 국내 공업 실태를 발견하면 오늘의 공업이 비유기성과 영세상을 보이고 있다는 것은 우발적인 현상이 아니고 과거 40년간 일본의 식민지 정책에 의하여 편파적으로 왜곡 조성된 데 기인된 것이며 해방 후 남북의 양단은 풍부한 전력 및 지하자원과 중공업 지대를 이북에 남긴 채 남한의 공업은 고립화되었던 것이다. 북한 송전 중단으로 더욱 공업 발전에 치명적인 타격을 가하게 된 것인데 6.25 사변의 발발은 미 경제 원조로 복구되던 공업 생산으로 이끌어 기술한 바와 같이 전 공업 시설의 43%인 1억 1526만 불에 해당하는 피해를 입었던 것이다. 그러나 휴전 후 원조 자금에 의하여 건설되어 국내 공업계는 다시 활기를 띠우기 시작하여 활발한 재건을 시현하여 우리나라 공업 중 원로 격인 섬유 공업은 지난 49년에 수립한 5개년 계획에 의하여 현재 방적기가 37만 633추의 직기가 6,742대를 가동하고 있으며 기타 모방적 직물 메리야스 및 염색 가공에 있어서도 시설의 개체와 신설 등이 착착 진행되고 있다.

1956년 11월 19일 경향신문
미국인 강도단 출현 영등포서 연속적으로 택시 피습.

1956년 11월 26일 경향신문
택시 운전수 구타, 흑인병 이병 체포.

시행 및 설립	신문 자료
1958년 한국타이어제조주식회사 영등포 공장 재건.	1956년 12월 13일 경향신문 미군 헌병이 소년에 발포.
1958년 5월 15일 제1한강교 재준공.	1957년 3월 19일 경향신문 문래동 28 미 제8군 제공병 부대 특수 중대 내무반, 오일 스토브 부주의로 화재.
1958년 계동산업 조선제분주식회사 인수. 〈조선제분주식회사〉에서 〈대선제분〉으로 변경.	1957년 6월 15일 동아일보 지난 13일 오후 5시경, 서울 시내 영등포구 문래동 497번지에 사는 남매가 문래동 13번지 앞 노상에서 놀다가 미군 모 기관 소속 대형 추레라에 치어 1명은 즉사하고 1명은 중상을 입었다고 한다.
	1957년 8월 3일 경향신문 문래동 미 제13보급창에서 근무하는 22명 종업원들이 미군복 중고품 220점을 치마 속에 숨겨 가지고 나오다 검거되었다.
	1957년 12월 22일 동아일보 문래동 미군 구락부 소속 미군, 지나가는 여인 2명 때려 중상.
	1959년 1월 30일 경향신문 주택영단 합리적 주택 분양을, 영등포 주민들 호소.
	1959년 6월 2일 동아일보 문래동 2가 27 앞길에서 놀던 일곱 살 어린이가 미 55보급 부대 소속 추럭에 치여 즉사케 되었다.
	1959년 10월 28일 동아일보 영단주택 가격 과중, 국정 감사반 건축의 소홀도 추궁.

1960~1980년

군사 정부+공업(중화학·금속가공업)
5.16 군사 쿠데타 직후 군사 정부가 수립하고 발령한 〈경제 개발
5개년 계획〉으로 인한 〈군사 정부와 지역민〉, 〈공업과 노동자〉 간의
갈등이 심화되었다.

시행 및 설립	신문 자료

1961년 5월 16일
5.16 군사 쿠데타. 5.16 군사 쿠데타 세력은 제1지휘소를 육군 6관구(이하 6관구) 사령부에 설치한다(현 문래공원 자리). 1961년 3월 작성된 〈작전명 비둘기〉에 따르면, 작전 개시 일시는 5월 15일 밤 11시이고 완료 일시는 5월 16일 새벽 3시였다. 장교 250여 명, 병사 3,500여 명 규모로 주요 시설에 대해 역할을 분담. (제1대 목표: 반도 호텔과 총리실, 제2대 목표: 내무부 등, 제3대 목표: KBS 방송국 등, 제4대 목표: 중앙청, 청와대 등) 제1지휘소는 6관구 사령부, 제2지휘소는 남산 KBS 방송국, 제3지휘소는 용산 육군 본부로 되어 있다. 실제 박정희 소장(당시 2군부 사령관, 6관구 사령관으로 1959년 7월부터 1960년 1월까지 역임)은 10시경 신당동 자택을 나서고 16일 0시 무렵 6관구 사령부에 도착한다. 6관구 사령부 참모장 김재춘 대령은 5월 16일 새벽 박정희 소장이 사령부에 도착할 때까지 핵심 멤버로 중요한 역할을 수행했다고 한다. 6관구 서종철 사령관은 그때까지 혁명에 대한 제의를 받은 적도, 6관구 사령부가 쿠데타군 집결 장소로 정해졌다는 사실도 전혀 모르는 상태였다. 6관구 내 주요 참모들도 쿠데타군과 진압군이 뒤섞여 있어 어느 때 무력 충돌이 일어날지 모르는 그 긴박한 상황을 잘 수습했다고 한다. 김포 방면에서 출발한 공수 여단, 해병 여단을 선두로 6관구 사령부의 장교와 장병들과

1960년 6월 3일 경향신문
문래동 한국타이야주식회사 노조 결성 호소, 영등포에서 300여 명 데모.

1960년 7월 22일 경향신문
군복 입은 권총 강도.

1961년 10월 26일 경향신문
한국타이야 연탄가스로 한 명 죽고 3명 중태.

1962년 1월 15일 경향신문
영생애육원 소년 2명 괴한이 납치.

1962년 1월 16일 경향신문
유괴한 것 아니다. 신문 납치 글 보고 소년 2명과 함께 경찰 출두. 〈우리 집 같이 가자〉 말에 승낙.

1962년 1월 17일 경향신문
대한주택영단, 권리와 의무를 승계하는 법인체로 〈대한주택공사〉 발족.

1962년 4월 13일 경향신문
기계 공업 붐. 〈조선 기계 제작소 그게 공장입니까? 아직 모두 마찌꼬바지요.〉

1962년 5월 11일 동아일보
폭발물 328개, 서울 영등포 이틀간 발굴.

1962년 7월 19일 경향신문
대선제분, 극빈자에 밀가루 1,000부대(시가 35만 원) 전달, 영등포구청장에게 기증.

1962년 8월 12일 경향신문
대선용접소(문래동 1가 4)에서 포탄 자르다 폭발. 1명 다리 절단, 4명 중상.

시행 및 설립	신문 자료
합류한 박정희 소장은 한강교를 지나 4시 30분 공수 여단과 함께 제2지휘소인 KBS 방송국에 도착한다. 5시에 박종세 아나운서의 〈친애하는 동포 여러분! 은인자중하던 군부는 드디어 오늘 아침 미명을 기해서……〉로 시작하는 혁명 공약이 방송된다. 박 소장을 비롯한 쿠데타군이 7시 제3지휘소 육군 본부에 도착하여 사실상 작전은 완료된다.[13]	1962년 11월 19일 동아일보 한국석면(문래동 3가 58) 공장 건조실에서 구공탄과 열로 화재. 1962년 11월 22일 동아일보 동신화학공업(문래동 2가 36)에서 헌 고무신으로 폭 4미터에 길이 100미터를 쌓아 인근 태평산업과 대한잉크에서 철거 요구. 1962년 12월 28일 동아일보 동신화학공업(문래동 2가 36) 재생 타이어 부 건조실에서 자연 화학 작용 발화로 화재.
1962년 대한주택영단이 공포된 대한주택공사법 (법률 3841호)에 의거하여 〈대한주택공사〉로 발족.	1963년 3월 13일 경향신문 제일미싱제조주식회사(문래동 1가 86) 직공 5명 구공탄 가스 중독.
1962년 한영공업 창립.	1963년 4월 29일 경향신문 금성주작소(문래동 6가 25) 산소 용접 작업 중 산소 파이프 폭발 3명 중화상.
1962년 삼강유지화학(주) 문래동 이전.	1963년 5월 14일 동아일보 부동 근로자 및 영세 노동자를 위한 시립 실비 식당 문래동에 증설, 급식 대상 3,800명으로 늘어.
1962년 조선운수회사가 조선미곡창고와 합병 후 대한통운주식회사로 발족.	1963년 5월 29일 경향신문 서울주물공장(문래동 3가 79) 주물 원형 붓다가 폭발, 인부 절명.
1962년 12월 21일 문래동에 근로자 합숙소 개소. 욕실과 식당도 마련(숙박 5원, 한 끼 5원). 건평 392평의 3층 건물, 방이 24개로 수용 인원은 192명.	1963년 12월 4일 경향신문 미국인 S 중령이 부대 안에 무료 영어 회화반 개설, 부대 종업원 120명이 4개 반으로 나눠져 외국어 학습을 한다. 1964년 7월 23일 경향신문 17명 집단 해고, 동양기어공업주식회사(문래동 6가 43) 노조 결성, 대한 금속 노조를 비롯해 각 처에 진정서 제출.
1963년 국군영화제작소 설치.	1965년 1월 13일 경향신문 동양미싱 제3공장(문래동 2가 34) 화재.
1963년 태창방직주식회사가 〈판본방직주식회사〉로 사명 개칭.	1966년 3월 16일 경향신문 천안고물상(문래동 1가 8) 포탄 참사, 용접기로 분해하다 3명 사상. 1966년 6월 21일 매일경제 농기구 공장들 생산 노후와 판매 부진으로 침체 상태. 삼공공작소(반가동), 대한부국산업공사(완전 불가동).

13 최영식, 「문래 근린 공원이 5.16의 발상지?」,
『문래동네 23호』, 안테나, 2014년.

시행 및 설립	신문 자료
1963년 삼강유지화학(주)은 〈삼정산업(주)〉으로 사명 개칭.	**1966년 6월 27일 경향신문** 비만 오면 난리, 교통 두절 수방 급해, 어린이 등 3명 익사.
1965년 1월 25일 제2한강교(양화대교) 개통, 길이 1,048미터, 폭은 차선이 13.6미터, 보도가 4.4미터.	**1966년 7월 28일 경향신문** 매연 때문에 못 살겠다, 판본 공장 주변의 주민 100여 명 시위. **1966년 12월 1일 매일경제** 서독 차관 125만 달러, 내자 5억 2600만 원, 중산은 차입 2억 4300만 원 투입하여 한영전기 공장 준공.
1966년 7월 7일 6관구 사령부는 5.16 군사 쿠데타 당시 부대 역할을 조명할 목적으로 문래공원 내 〈5.16 革命 發祥地(혁명 발상지)〉라는 동판 위에 박정희 전 대통령 흉상 설치. 조각은 최기원, 글씨는 소전 손재형, 흉상 뒤편 글은 월탄 박종화. 〈뿌리 깊은 나무는 바람에 아니 흔들리나니 차마 不正(부정) 不義(불의) 無能(무능)의 天地(천지)를 볼 수 없었다. 나라를 구하라는 一片丹心(일편단심) 沈着(침착) 勇斷(용단) 果敢(과감) 결연히 이곳에 칼을 뽑아 蒼空(창공)을 향하여 聖火(성화)를 높이 들다(1966년 7월 7일).〉	**1967년 5월 13일 매일경제** 유해 낙진 막아 달라, 문래동민 진정. 동신화학공업주식회사(문래동 2가 36) 굴뚝. **1967년 5월 22일 경향신문** 문래동 동신화학공업 해고당한 근로자 15명이 퇴직 수당 지급하라고 농성. **1967년 7월 8일 매일경제** 공업인 구락부(영등포 4가 68)에 대해 사단 법인 영등포공업인협회 설립 허가. **1967년 8월 28일 매일경제** 3,200여 산재 25%가 영등포 지구. 근로자 9명 이내 소규모 영세 공장 800여 개소 영등포 지역 774개소(1순위: 화학 134개소, 2순위: 기계제품 생산 100여 개소 등). 서울시 전 공장 근로자 15만 명, 영등포 지역 6만 명 경성방직, 한국모방 등 10여 개 방직 공장 근로자 2만 명 이상. 서울시 전역 공장 생산고 1,114억 원 중 950억 원이 영등포 지역 공장에서 생산. 금년도 한국 수출 목표액 3억 5천만 달러 중 영등포 지역 수출 목표액 1억 2천만 달러.
1967년 판본방직주식회사가 〈방림방직〉으로 사명 개칭.	
1967년 삼정산업(주)는 〈삼강산업(주)〉으로 사명 개칭.	**1968년 1월 26일 매일경제** 영등포 지구 공업용수 한강서 인수, 한계점에 다다른 공업용수를 자체 부담만으로는 해결할 수 없어 외국 차관으로 해결할 계획.
1967년 7월 8일 사단 법인 영등포공업인협회 설립.	**1968년 4월 8일 경향신문** 공장 문 닫고 맞서, 동양기어회사 300여 명 종업원들 농성 계속.
1967년 7월 17일 영등포공업인협회, 소개 책자 『공도 영등포』 발간.	**1968년 4월 13일 경향신문** 서울시 도시 계획 공업 지구 확정. 뚝섬, 창동, 영등포 3곳 외 공장 설치 허가 불허, 주택가 공장 해당 곳으로 이전하게 된다. **1968년 4월 23일 동아일보** 서갑호 씨, 방림방직 동일인 합작 투자 승인. 동일인이 국내 실업인과 재일 교포 자격으로 각각 별개의 합작 투자를 하는 것을 인정하는 것은 외자 도입 사상 처음이다.

시행 및 설립	신문 자료
1967년 9월 23일 강변1로(현 노들로) 개통. 1967년에 유료 도로로 개통했다가 1974년부터 무료화.	**1968년 5월 2일 경향신문** 동양기어회사 폐업계, 경찰 농성 종업원 해산.
	1968년 8월 30일 경향신문 시장실 앞에서 농성 양평동 300명 주민 〈집 못 헌다〉고. 당산 중학교는 6관부 사령부 내에 있는 5,000여 평의 시유지에 짓기로 되어 있었으나, 군에서 내주지 않아 주민 482기구가 살고 있는 땅을 교지로 정한 것이다.
1968년 7월 31일 영등포 공업용수 수원지 기공식.	
1969년 한영공업, 한국 최초로 154킬로볼트 초고압 변압기 개발 성공.	**1969년 2월 18일 매일경제** 천우사의 방계 회사인 대성목재가 조선피혁주식회사 흡수 합병. 문래동 대지 2만 5천 평, 종업원 120여 명.
1969년 6월 28일 6.25 전쟁 시 폭파된 한강철교 재준공.	**1969년 2월 28일 매일경제** 영등포공업인협회는 기존의 근로 기준법에 현행 근로 기준법 중 노동 조건과 노동 임금 및 노동 시간에 대한 개정을 당국에 건의.
1969년 5월 5일 풍림상사 창립.	**1969년 11월 5일 매일경제** 서울시가 산만한 공장 지대를 정리, 5개 공업 지역으로 조성할 계획. 서울시 내 공업 지대는 섬유, 화학, 기계 공업 등 327만 평의 부지, 80만 평의 건평, 공장 3,087개(영등포구 754개 공장). 서울시는 영등포, 시흥 지구를 제1지역으로 설정하여 1,376만 평에 화학 공업과 섬유 공업으로 조성할 계획이다.
	1970년 1월 20일 경향신문 군 시설, 땅 2월부터 처분. 국방부는 도심지 군 시설물의 교외 이전 계획에 따라 서울 지구 육군 6관구 사령 부근 부대 등 13개 부대, 토지 10만 5,344평, 건물 4,027평 처분.
	1970년 3월 13일 매일경제 집 없는 근로자에 아파트, 4월 초 10동 착공. 영등포구청은 지역 개발과 주택난 해결, 기업체 능률 향상을 위한 근로자의 집을 착공하기로 하였다. 입주할 업체와 세대수는 방림방적 60세대, 삼광초자 70세대, 한양공업 60세대, 독립산업 60세대, 대한모방 60세대 등 총 370세대이다.
	1970년 4월 25일 경향신문 〈봄의 골병〉 무작정 상경. 허영과 빈곤이 원인, 범죄, 윤락의 구렁에 대책은 고작 귀향. 1965년보다 3배 늘어 1만 554명. 서울시 부녀과 상담소가 상담에 응한, 무작정 상경 여성의 경우만 1만 554명. 시외버스 등 포함하면 실제는 2~3배 많을 듯. 무작정 상경자들이 주로 들어오는 곳은 서울역 39%, 영등포역 24%, 용산 12%, 청량리역 11% 순이다. 이들은 75.1%가 미혼 처녀이며, 10대가 65.8%이다. 상담소에 따르면 가정 빈곤 가출 47%, 도시 동경 등이 35%로 나타난다. 그러나 당국의 대책은 고작 이들을 다시 고향에 돌려보내는 것에 그칠 뿐 근본적인 대책이 아쉽다.

시행 및 설립	신문 자료
1970년 7월 14일 경성방직주식회사가 〈(주)경방〉으로 사명 개칭.	**1970년 10월 27일 매일경제** 동신화학공업주식회사(문래동 2가 36)에서 야외에서 물 백으로 유용하게 사용할 수 있는 투명 합성수지 물주머니 개발. 종래의 물 백은 방수질 특수 범포(돛을 만드는 데 쓰는 질긴 천)를 재료로 쌀자루 모양으로 만들어 주입구를 끈으로 잡아매 썼기 때문에 주입구를 꼭 막을 수 없었음은 물론 햇빛을 받지 못해 부패하는 폐단이 있었지만, 이 물 백은 투명질 합성수지로 목 부분을 여러 번 접어 간단히 주입구를 막게 하였다.
	1970년 11월 16일 동아일보 지하철 4개 노선 확정, 〈수도 새 동맥〉 부상. 서울의 지하철인 수도권 도시 고속 전철 건설 계획은 1호선 기존 철도 전철화에 의한 상부 76.8킬로미터가 확장 공표된 데 이어 2호선, 3호선, 4호선은 교통과 지적을 보아 교통량이 붐비는 주요 방사 간선망을 따라 기존 철도와는 연결되지 않는 단독 노선 특히 2, 3호선이 개발 단계에 있는 강남과 영동 지역에 둔 것은 도시화 과정의 장기 전망에 따른 정책으로 풀이된다.
1971년 1월 30일 영등포 지역 노동자들 정치 위원회 설립. 한국 노총의 간접적인 정치 활동 선언 이후 처음으로 영등포 지역에서 7만 명의 조직 근로자를 대상으로 발족. 〈영등포지구노동자정치활동위원회〉를 설립하고 회장은 방림방적 노조 지부장인 이춘선을 선출한다.	**1971년 1월 7일 경향신문** 직업병 초만원 신음하는 영등포 공장 지대 근로자 거의 벤젠 중독. 노동청이 대한 산업 보건 협회에 의뢰, 영등포 일대 의화학(17개소), 고무(5), 섬유(8), 인쇄(5), 전기 기기(10), 정밀 기기(3), 금속(20), 수송용 기계 기구(5), 식료품(2) 등 9종 75개소 사업장에서 추출하여 조사한 결과는 치사율이 높은 벤젠이 전 사업장에서 허용치 초과. 특히 정밀 기계 제조업 부분은 최고 12배가 높은 농도를 보였다. 유기 용제 부분에는 총 근로자 4,239명 중 46.1%가 중독 증세를 보였으며, 데시벨 허용치를 초과한 섬유 제조업 근로자의 34.6%가 난청이며, 총 근로자의 30%를 차지하는 여성 근로자들이 평균 20% 초과해 54.5%. 이 중에서 3년 이상 4년 미만 장기 근로자들은 86%로 나타났다.
1971년 6월 3일 풍림상사는 〈풍림식품공업(주)〉으로 법인 전환.	**1971년 3월 9일 경향신문** 안양천 둑 판자촌(문래동 5가 19) 불, 14채 태워.
	1971년 6월 1일 매일경제 다져지는 국산화─동양 위너.
	1971년 8월 31일 동아일보 이문동 저탄장 입구에서 500여 명이 저탄장을 옮기라는 농성. 시 당국은 군소 연탄 공장 20개소를 문래동과 수색동에 이전할 계획.
	1971년 9월 16일 경향신문 방림방적 여공 체임 요구 농성, 보너스 약속…… 해산.

시행 및 설립	신문 자료

1972년 6월
풍림식품공업(주)은 문래동에서 안양시 평촌동으로 공장을 이전(오뚜기식품공업(주) 전신).

1973년 3월 13일
근로자 합숙소를 〈근로사회관〉으로 개칭.

1973년 10월
제1차 석유 파동, 1973년 10월 6일부터 시작된 중동 전쟁이 10월 17일부터 석유 전쟁으로 비화.

1974년 1월 8일
도림 고가 차도와 영등포 지하 차도 공사를 착공.

1975년
한영공업이 효성물산에 인수되어 효성그룹 계열사로 편입.

1975년
무료 진료 병원의 효시인 성심자선병원 개원.

1976년
삼강산업(주)이 대한이화공업사 (대한마아가린)를 흡수 합병.

1976년 2월
영등포구청 신축

1977년
삼강산업(주)이 롯데그룹에 인수.

1977년 8월 6일
방림방적 부설여자중학교(학년당 6학급), (주)경방 부설여자중학교(학년당 3학급), 1978년부터 개교.

1972년 3월 10일 경향신문
다리 세우고 통행료 받아. 강 씨는 1970년 5월 안양천에 폭 1미터, 길이 30센티미터의 나무다리를 자기 돈 12만 원을 들여 만들어 건너는 사람에게 5원씩, 한 달에 150원 받아. 1971년 9월 같은 수법의 김 씨. 그러나 경찰은 어떤 법을 적용해야 할지 몰라 보안과도 형사과도 서로 미루고 있다.

19/2년 3월 29일 매일경제
면방업계 계열화 작업 진척, 8개 업체 화섬(화학섬유공업)사 수습 체계 확립. 가공업체 유휴 직기 흡수, 면방업계는 산업 구조 개선책을 꾸준히 진행시키고 있는 가운데 화섬공업과 2차 가공업계와의 계열화 방안을 수립 계획에 따르면 면방업계는 화섬공업으로부터 방적성에 따라 원료를 공급받아 수출하는데, 현재 면방업계가 보유한 직기 8,579대로는 부족하기 때문이라고 한다(경방 150대, 방림 685대).

1972년 6월 12일 경향신문
공해에 멍든 동심, 학교 주변 공장 밀집 바로 뒤엔 철로까지. 영등포국민학교에서 수업 지장 진정.

1972년 9월 11일 매일경제
장유 공장 악취로 문래동 주민들 대피 소동.

1972년 11월 27일 경향신문
기흥공업사(문래동 1가 47) 침입, 공구 18차례 훔친 장물아비 등 4명 구속.

1972년 11월 29일 동아일보
영등포 김장시장 문래동 3가로 이전. 영등포 2, 5, 7가 도로는 해방 이후부터 800여 명의 야채상과 청과상들이 자리 잡아 교통 소통을 막고 주택가까지 침투, 주민들이 거처 이전에 대해 진정.

1974년 1월 31일 동아일보
물가고에 궁색해진 근로자 합숙소, 보조금 안 늘어 식단이 형편없어. 6평짜리 방 한 칸에 8명, 숙박 10원, 식사 10원, 목욕 10원, 이발 15원(입소 자격: 한 달 소득 7,000원 미만, 입소 기간은 3개월).

1974년 3월 29일 동아일보
훔친 아크릴 간판으로 다시 원료 만들어 팔아. 유류 파동으로 합성수지 값이 크게 오르자 합성수지로 만든 간판 등을 훔치는 도둑이나 고물상에서 플라스틱을 사들여 재생.

1974년 11월 15일 매일경제
종근당은 문래동에 테트라사이클린 원료를 기초부터 생산키 위한 합성 시설 건설, 내년 상반기 완공 예정.

시행 및 설립	신문 자료
1977년 11월 한영공업은 〈효성중공업(주)〉으로 상호 개칭.	**1975년 1월 6일 동아일보** 미 군수품 절도 2명 구속. 미 8군 보급창에서 미제 코오피 3파운드 47개 상자와 한국군 전투복 100벌 훔쳐서 장물아비 집에 내려놓다가 뒤쫓아 온 세관 직원에게 검거.
1978년 2월 삼강산업(주)은 〈(주)롯데삼강〉으로 사명 개칭.	**1976년 10월 21일 매일경제** 방림방적 기계 모터 가열로 화재, 2,000여 명 대비 소동.
1978년 12월 제2차 석유 파동. 1978년 12월 26일부터 1979년 3월 5일까지 이란 혁명의 여파로 이란의 석유 수출 정지에 기인한 석유 수급의 긴박 그리고 가격 상승.	**1978년 7월 1일 동아일보** 종로 등 도심권에 있는 25개 자동차 정비업소 문래동 자동차 정비 단지(대지 1만 8천여 평)로 이전 착공.
1979년 4월 30일 문래동 고가 차도 준공.	**1978년 12월 12일 동아일보** 1976년부터 추진한 도심 각종 기능 분산 정책은 시행 후 2년이 넘도록 1만 3,318개 이전 대상 가운데 고작 23개 업체만 변두리 외곽 지역으로 이전, 도심 기능 분산책 실효 없음.
	1979년 9월 19일 경향신문 문래동 자동차 공구상 932개 점포, 구로동으로 이전.
	1979년 12월 6일 동아일보 구로동에 기계 공구상의 종합 판매 단지 조성 계획에 시내 900여 점포 수용. 서울시의 도심 부적격 시설 시 외곽 이전 방침에 따라 영등포 기계 공구상 조합이 마련한 2~3층짜리 점포용 건물 40동과 5층짜리 2동을 건축한 후 영등포, 문래동, 청계천 일대에 몰려 있는 기계 공구상 932개소를 이전한다.

1980~2000년

주거＋공업(중화학·금속가공 등)
준공업 지역 공장 이전지에 첨단 산업 단지 및 벤처 사업 조성 등으로
공원과 아파트 건립 허용에 따른 〈소공인과 지역민〉과의 마찰이 생겼다.

시행 및 설립	신문 자료
1980~1984년 서울 지하철 2호선 개통. 문래역은 옛날부터 방직 산업이 발달하여 〈문래 3가역〉으로 역명을 결정하였으나 다시 〈문래역〉으로 변경(1983년 10월 17일).	**1980년 2월 26일 경향신문** 연말 완공 지하도 2호선 강북 구간 착공.
	1981년 6월 1일 경향신문 옛 영등포 철도 공작창 부지에 근로 청소년 회관 및 청소년·근로자 아파트 건립 착공.
1981년 제1한강대교 확장하여 〈한강대교〉로 명명.	**1981년 8월 27일 경향신문** 11월까지 지적 확정 고시－1984년 연말 완공, 신촌 로터리~경인 고속 도로를 잇는 서강대로 건설.
1982년 5월 25일 근로 청소년 회관, 미혼 여성 근로자 아파트 개관, 총 200세대.	**1981년 12월 26일 경향신문** 구직 다이얼이 생겼다. 각 국번+1919. 국립중앙직업안정소(문래동) 676191.
1982년 수도 방어 사령부 제52보병 사단(전 6관구, 경인 지역 사령부) 부대 이전.	**1982년 4월 17일 경향신문** 영등포구 10억 들여 신길~도림~문래동 있는 새로운 건설 착공.
	1982년 7월 16일 경향신문 영등포 공장 이전 부지에 아파트 단지 조성.
1984년 6관구 사령부 해체, 수도 군단과 수방사로 개편.	**1983년 3월 17일 매일경제** 택지난을 겪고 있는 주택 건설업체들이 서울시 외곽 이전. 공장 부지를 아파트 용지로 활용키 위해 부지 매입 경쟁을 벌이고 있다.
	1984년 4월 26일 매일경제 공업 지대 영등포, 공장 이전으로 아파트 늘자 상업 지역으로 부상.
1985년 한국타이어제조주식회사가 효성그룹에서 분리.	**1985년 6월 7일 동아일보** 동부와 서부 외곽 간선 도로 8월 착공.
	1985년 6월 8일 매일경제 영등포에 시민 공원 7,000여 평에 위탁 주차장 갖춰.

시행 및 설립	신문 자료
1986년 6월 18일 문래공원 개장(전 6관구 사령부 부지), 7,154평 부지를 서울시가 주민 공청회를 열어 공원으로 조성.	**1986년 3월 20일 경향신문** 아시안 게임 성화 봉송 코스로 문래 일대 철재 상가들 정비.
	1986년 6월 12일 경향신문 문래공원 오늘 문 열어. 총 사업비 4억 2300만 원을 들인 문래 공원에는 수목 31종 1만 4,512그루가 심어져 있고, 잔디 광장 3곳, 퍼걸러 3곳, 주차장 42대 분, 화장실 2동, 음수대 2곳, 공원 등 29개, 운동장 벤치 105개, 관리 사무소 1동 마련, 소동물원은 이달 말 완공.
1987년 12월 영등포유통상가 개소.	
1988년 9월 14일 서부 간선 도로 개통.	**1987년 7월 17일 경향신문** 땅값 공장지 12.7% 상승, 상가 주택지는 안정세. 문래동 3가 평당 159만 7천 원.
1989년 문래동 일대 철강 판매 상가 600여 업체, 서울시 외곽으로 이전.	**1987년 9월 7일 매일경제** 영등포 공장 부지 주택지로 탈바꿈. 문래동 6가 경동산업 3,900평 부지, 중소기업 은행 조합 아파트(370세대).
	1987년 11월 14일 매일경제 대지 8,500평, 연건평 2만 3천여 평의 영등포유통단지에는 기계 공구, 베어링, 컴퓨터, 비디오 게임기의 상가가 들어섰다.
	1988년 6월 13일 경향신문 〈공해 단지〉 서울 영등포 철물 상사 쇳소리 쇳가루 쇳물 범벅.
	1988년 8월 20일 매일경제 현재 영등포유통상가에는 100여 명의 세운상가(나동 전자 오락기 상가) 이전 상인과 타 지역 입주 상인, 신규 사업자 등 280여 명이 입주해 있으나, 아직 상권 형성이 제대로 되지 않아 어려움을 겪고 있다.
	1988년 11월 4일 매일경제 도심 공구상 영등포로, 문래동 일대 임대료 및 교통 환경 등 유리. 도심 부적격 시설로 이전이 추진되고 있는 청계천과 을지로 일대의 기계 공구와 건자재 상가들이 도심의 비싼 임대료와 복잡한 교통 환경 및 주차난, 정부의 이전 촉진에 따른 점포 상실의 위험 부담으로 외곽 지역에 새로 조성된 상가인 산업용유통상가, 구로공구상가, 중앙철재종합상가, 고척산업용품상가, 영등포유통상가 등으로 이전.
	1989년 2월 5일 한겨레 문래동 일대 철강 판매 상가 600여 업체, 서울시 외곽으로 이전하기로. 영등포 지역 철강소상공인연합회에 통고.
	1989년 4월 8일 동아일보 영등포 공해 공장 이전 촉구, 아파트 주민 200여 명 3시간 농성.

시행 및 설립	신문 자료
	1989년 3월 1일 한겨레 그룹 차원에서 공동 투쟁 결의, 금성전선 노조 거리 시위.
	1989년 4월 8일 동아일보 문래동 4개 아파트 주민 200여 명이 (주)롯데삼강(문래동 6가 21) 앞에서 공해 배출 업소의 장기 이주 대책 마련 등을 요구하며 농성.
	1989년 7월 27일 매일경제 영등포조합 동서양분. 중소기업 협동조합 중앙회가 담당하는 영등포 지역 일대의 기계 공구와 철재 상가의 집단 이전에 따른 협동조합 설립에 영세업자가 주축인 영등포소상인연합회(동부소조합)와 공평과세협의회 주축인 영등포철강연합회(서부소조합) 이해 대립.
	1990년 12월 10일 동아일보 영등포~문래동 고가도 200억 들여 내년 착공.
1991년 영등포–문래동, 영등포역 고가 차로 공사 착공.	1991년 4월 26일 경향신문 방림방직에 불.
	1991년 5월 15일 한겨레 방림방직 또 불.
1991년 방림방적이 〈(주)방림〉으로 사명 개칭.	1991년 7월 7일 한겨레 시청 앞 대기 오염 전광판 문래동으로 옮기고 교체.
	1991년 8월 23일 한겨레 방림방직 등 부설 학교 낀 사업체 근무 조건 열악. 불만 터져 집단 결근하자 협박과 회유, 작업장 온도가 사시사철 30도를 오르내리고, 솜먼지가 가득 차 있는 등 작업 조건이 좋지 않다.
	1991년 9월 3일 한겨레 문래동 중금속 오염 전국 최고.
	1991년 9월 17일 매일경제 설비 중간재 도매 유통 기능 갈수록 약화, 제조업체–소비자 직거래. 산업 설비 중간재인 스테인리스강의 경우 업체 간 시장 점유 경쟁이 치열해지면서 제조업체가 관장하는 영업소가 대리점과 납품 가격 경쟁을 벌이는 사례도 있다.
	1992년 9월 16일 매일경제 철강 유통 단지 차질, 부지 확보 못해 10년째 미뤄.

시행 및 설립	신문 자료
	1992년 11월 9일 매일경제 문래동 철강 도매상 불황, 물류비 증가로 경영 악화(이중고).
1993년 4월 동양그룹 계열사인 편의점 바이더웨이, 문래동 연건평 1,250평의 3층짜리 물류 센터 준공.	1993년 2월 2일 매일경제 동양마트 유통망 대폭 확충. 문래동에 1,450평 규모의 본사와 물류 기지용 부지 확보.
	1993년 2월 24일 조선일보 전국 땅값과 공업지 청구종합카센터(문래동 3가 72, 684만 3천 원).
	1993년 5월 5일 조선일보 황사에 중금속 다량 함유, 납-크롬 등 대기 오염 2~3배. 문래동 카드뮴, 망간 등 중금속 농도 전국 최고치.
	1993년 9월 18일 매일경제 중기 협동조합 설립이 급증하는 가운데, 영등포동부철강판매업조합, 영등포서부철강판매업조합 등이 해산.
1994년 8월 31일 (주)경방에서 경방필백화점 개관.	1994년 7월 12일 한겨레 10월에 문 닫게 될 서울시립근로자회관, 30여 년 최하층 노동자들 안식처 예산 낭비 운운은 행정 편의주의.
1994년 10월 서울시립근로자회관(문래동) 폐관.	1995년 11월 13일 조선일보 문래동 한영전자, 공장 자동화 기기 〈외고집〉(우수 중기 현장). 기술 선진국 일-독에도 연 300만 불 수출.
	1995년 11월 15일 매일경제 공장 터 아파트 속속 들어서, 생산업체 탈 서울 바람에 빈 땅 늘어, 〈준공업지 건립 제한〉 움직임도 영향.
1996년 서울영등포국민학교, 〈서울영등포초등학교〉로 교명 개칭.	1996년 4월 26일 경향신문 서울 준공업 지대 대형 공장들 〈아파트 짓겠다〉 신청 쇄도. 서울시 건축 조례 개정 작업이 미뤄지는 사이 조례 개정안에 아파트 사업 승인권을 따놓으려는 업체들의 아파트 건축 허가 신청이 쇄도.
1996년 6월 20일 영등포-문래동 영등포역 고가 차로 공사 완공.	1996년 7월 21일 매일경제 서울시 공장 재개발 첫 추진, 노후 영세 공장들 밀접 지역 대대적 정비. 특히 문래동 4가 지역을 시범 지역으로 선정해 4개 권역으로 나눠 순환 재개발.
1996년 12월 30일 서강대교 개통.	1996년 8월 1일 경향신문 영등포역 고가 차도 착공 3년 8개월 만에 개통, 문래-영등포 1킬로미터 구간.

시행 및 설립	신문 자료
	1996년 10월 2일 연합뉴스 문래동 3가 미주 주상 복합 건물 신축 공사장에서 6.25 전쟁 때 폭발물 무더기 발견.
	1996년 10월 17일 동아일보 〈총〉 복제 문래동 〈두원정밀〉 주변, 〈로켓포-탱크까지 만들 수 있어〉. 소총 복제 〈총기 제작이 불법인 줄은 알지만, 지금과 같은 불경기에 돈 주겠다는데 뭘 못 만들어 주겠느냐〉.
	1997년 1월 22일 매일경제 하이쇼핑(GS홈쇼핑 전신) 방송 빌딩 건축. 대지 4,803제곱미터, 지하 4층 지상 14층, 1998년도 완공 예정.
	1997년 2월 10일 경향신문 길음동 대기 가장 오염, 문래동 대기 나빠.
	1997년 3월 21일 매일경제 철강 유통업체 연쇄 부도 〈공포〉, 문래동 600여 점포 재고 줄이기.
	1997년 12월 11일 매일경제 롯데삼강은 IMF 체제에 적극 대응, 문래동 공장서 노사 화합 결의 대회를.
1998년 5월 16일 근로자 합숙소 개장.	1998년 4월 14일 경향신문 서울 〈근로자 합숙소〉 4년 만에 다시 등장, 영등포 옛 연금관리공단 자리에 350명 수용.
1999년 5월 22일 하이쇼핑(GS홈쇼핑 전신) 방송 빌딩 건축 완공. 1999년 노숙자 쉼터 〈자유의 집〉 개관. 1999년 2월 한국타이어제조주식회사가 〈한국타이어〉로 사명 개칭.	1998년 10월 22일 매일경제 준공업 지역 공장 이전 터 아파트 건립 허용. 2년간 전례 없어 형평성 논란일 듯. 영등포는 문래동 3가 54 일대와 영등포동 640 일대 조선맥주 공장 터에 대한 건은 첨단 산업 단지와 벤처 단지 등을 조성하는 조건으로 수정 가결. 1998년 11월 16일 조선일보 서울 곳곳 공장 옮긴 터 아파트 분양, LG건설은 영등포구 옛 방림방적 공장 터에 1,500여 가구의 아파트를 지어 분양 계획. 1998년 12월 31일 매일경제 서울역에서 노숙 못 한다. 문래동 옛 방림방적 기숙사 무료로 임대해 1,000명 수용 규모의 〈자유의 집〉 제공 계획. 1999년 11월 25일 경향신문 1평짜리 〈쪽방〉 생활자 4,000명, 영등포 1, 2동 및 문래동에는 800여 개.

2000~2018년

공업+예술
예술가들의 작업실이 자발적으로 생기고 2008년 〈서울, 문화 도시로 리모델링 – 창의 문화 도시〉 정책 발표 등으로 예술가들이 지역 구성원으로 자리 잡는다.

시행 및 설립	신문 자료

2000년 11월 5일
박정희 전 대통령 흉상 철거. 민족문제연구소, 민주노동당, 홍익대학교 민주 동문회 등 5개 단체 회원 30여 명은 〈우리가 오늘 박정희 흉상을 철거한 것은 박정희가 기념의 대상이 아닌 청산과 극복의 대상이기 때문〉이라며 성명을 발표하고, 박정희 전 대통령의 흉상을 세운 것을 참회하자는 취지로 6일부터 홍익대학교에서 전시할 예정이라고 흉상을 철거했다. 그러나 다음 날인 6일에 자민련, 서총련 등 5개 단체 소속 회원들이 박정희 전 대통령 흉상 철거 사건에 대해 성명을 내고 〈정부는 즉각 범인을 색출하여 검거하고, 원상 복구해야 한다〉고 촉구하며, 흉상은 다시 문래공원으로 돌아오게 되었다.

2002년 6월
에이스테크노타워 완공. 대지 면적 1,620평, 지하 2층 지상 11층.

2003년
인쇄출판센터 완공. 대지 면적 2,282평, 지하 3층 지상 11층.

2000년 7월 11일 매일경제
LG건설, 문래동 1가 39 일대(2,335평 대지) 인쇄 전문 아파트형 공장 13층 빌딩(320여 인쇄업체가 입점 예정).

2000년 10월 8일 한국일보
현대건설, 문래동 현대홈타운 아파트 평면도 개발된 특화 〈평면도 재산〉 저작권 등록 열풍.

2000년 12월 19일 한국경제
부동산 경기 침체 불구 아파트 분양 현장에 〈떴다방〉 몰려. 문래동 현대홈타운 33평형 63.1의 경쟁률을 기록.

2001년 3월 20일 국민일보
문래동에서 한국산업인력공단 산하, 중앙고용정보원 현판식.

2002년 4월 25일 한국경제
항공, 해운업체 〈때 아닌 특수〉, 불법 체류자 출국 몰려. 4월 25일부터 불법 체류 자진 신고 제도가 시작되어 출입국 관리소 자진 신고 센터가 마련된 문래동 전 남부 지청 건물에는 항공권과 승선권 판매를 대행하는 판매소 호황.

2002년 12월 13일 문화일보
〈자유의 집〉 폐관 준비, 내년 상반기부터 노숙자들 〈희망의 집〉 등 73곳으로 분산 수용.

2003년 2월 16일 파이낸셜뉴스
철강 유통업계 〈백화점식 경영〉, 문래동 철강 유통업체들을 중심으로 생존을 위해 변화가 필수라는 인식이 확산 70% 이상이 10가지 이상의 품목을 취급하는 백화점식 유통업체로 탈바꿈.

2003년 11월 26일 머니투데이
섬유업체인 방림이 공장 부지를 매각키로 했다는 소식만으로 부동산 4일간 74% 폭등.

시행 및 설립	신문 자료

시행 및 설립

2004년 1월 16일
노숙자 쉼터 〈자유의 집〉 폐쇄.

2006년 3월 1일
양화중학교 문래동으로 이전(전 대한통운
물류 창고 부지).

2006년 7월 22일
고 박정희 대통령 흉상보존위원회 발촉.
2000년 박정희 흉상 훼손 사건을 계기로
흉상을 잘 보존하자는 사람들이 모여 고
박정희 대통령 흉상보존위원회, 박정희
바로 알리기 국민 모임 등의 단체가
결성되고 2006년 7월 22일 발대식을
가진 후, 위원회 대표들이 돈을 모아 흉상
주변에 적외선 탐지기와 이중
펜스(1.5미터)를 설치.

2007년
문래공원을 리모델링.

2007년 3월
영일시장 무허가 상점 철거.

2007년 4월
영등포벤처센터 개관.

2007년
시화공단 〈스틸랜드〉 개발 발표.

2007년 10월
에이스하이테크시티(지식 산업 센터)
완공(전 방림방적 부지). 9,440여 평 지하
3층, 지상 5~20층 4개 동, 연면적 6만
1,124평, 100% 분양 기록.

신문 자료

2004년 6월 4일 동아일보
시화공단에 국내 최대 규모의 철강 유통 단지 조성. 시흥시는 시화공단 지원 시설 5구역
6만 7천 평 부지에서 〈경인철강유통 단지〉 조성 사업이 본격화, 유통 단지 내 1층짜리
20개 동에는 27~61평형 철강 유통 매장 800여 개가 입주 가능.

2005년 9월 29일 한겨레
문래동에 연면적 6만 평 규모에 800여 개의 업체가 입주할 수 있는 대형 아파트형 공장
〈하이테크시티〉 분양 중.

2006년 8월 18일 국민일보
문래공원 리모델링-박정희 전 대통령 지하 벙커 처리 의견 분분.

2006년 12월 14일 노컷뉴스
민주노동당이 오는 17일 중앙 당사를 문래동 종도 빌딩으로 이전.

2007년 3월 14일 YTN
문래동 영일시장 무허가 시장 철거…… 상인과 충돌. 1970년대 문을 열어 현재 200여 개
점포가 영업하고 있으며 이 가운데 140여 개가 무허가로 운영. 영등포구청이 고용한
철거반원 1,000여 명이 무허가 상점 철거 작업 중 저지하던 상인 10여 명이 목과 팔 등을
다쳐.

2007년 5월 16일 미디어오늘
스포츠서울, 문래동으로 사옥 이전 오는 25일. 에이스하이테크시티로 입주.

2007년 6월 19일 데일리한국
문래동 일대에서 〈경계 없는 예술 센터〉 거리 축제. 〈문래동-용광로에서 희망 나무〉를
선보인다.

2007년 7월 9일 EBN
철강 유통 고의 부도설로 〈3중고〉. 철강 유통업계의 부진이 장기화되면서 업계 전반에
고의 부도설이 제기되는 등 관련 업계 긴장.

2007년 12월 26일 머니투데이
롯데삼강 450억 원 문래동 부동산 처분.

2008년 4월 15일 뉴시스
오세훈 시장 〈서울, 문화 도시로 리모델링-창의 문화 도시〉 마스터플랜 발표, 버려진
건물을 예술 창작 공간으로 리모델링.

2008년 4월 21일 서울경제
영등포 용도 지역 지도 바뀐다. 경방필백화점 뒤편 5만 제곱미터 공장 터 상업지로 변경,

시행 및 설립	신문 자료

문래동 등 일대 23만 제곱미터는 부도심권으로 개발.

2008년 5월 8일 파이낸셜뉴스
서울시의회, 준공업 지역 아파트 건설 허용 추진. 시의회가 준공업 지역 공장 부지 면적의
30% 이상을 산업 시설로 설치하는 경우 공동 주택을 전면 허용. 이에 서울시 도시 계획
국장은 〈준공업 지역에 산업 시설 공간 30%로는 경쟁력 있는 산업 시설 건립을 위한
부지 확보가 어렵게 돼 준공업 지역 전면 폐지나 다름없다〉고.

2008년 5월 25일 한국경제
문래동 4가, 개발 청신호. 공장 부지를 인근 노후 주택지와 묶어 개발하면 공동 주택을
허용해 주는 대신 산업 시설의 의무 확보. 비율을 당초 시의회가 주장했던 30%에서
60~80%로.

2008년 5월 29일 컬처뉴스
문래예술공단, 서울 창작 환경 정책 토론회 개최. 문래예술공단과 예술과도시사회연구소
(준)는 서울 창작 환경 정책 토론회인 〈서울 문래동에서 아트 팩토리까지〉를 개최.
예술가들의 창작 환경 개선에 대한 논의를 넘어 문래동 예술인촌과 서울시 아트 팩토리
사업과의 상호 관련성을 짚어 보고, 창작 환경 개선을 위한 바람직한 정책 방향을 모색.

2008년 7월 30일 문화일보
노동부와 한국산업인력공단은 7월 〈이달의 기능 한국인〉으로 금형 분야 외길을 걸으며
이 분야 독보적인 영역을 개척해 〈정밀 부품 기술의 귀재〉로 불려 온 서영범(61)
용선정밀(서울 영등포구 문래동) 대표를 30일 선정.

2008년 8월 12일 주간경향
문래동 예술촌 재개발로 사라지나. 준공업 지역 공장 부지에 최대 80%까지 아파트를
건립할 수 있도록 조례를 개정, 준공업 지역 재개발 소식이 들리면서 문래동 일대 땅값이
들썩.

2008년 4월 14일 동아일보
MBC게임히어로센터, 문래동으로 이전.

2009년 4월 30일
빅이슈코리아 개소식.

2009년 6월 3일 서울신문
문래동 목화마을로 특화한다.

2009년 9월 16일
경방필백화점 〈타임스퀘어〉 오픈.

2009년 7월 30일 아시아경제
문래동에 과학 문화 거리 조성.

2009년 10월
한국토지공사와 대한주택공사가 통합되어
〈대한토지주택공사〉 출범.

2009년 10월 14일 뉴시스
서울시, 서울 시내 준공업 지역 미래형 복합 도시로 선정된 구역은 문래동 2가 일대 등
4곳이며 향후 도시계획위원회 심의를 통해 최종 결정.

시행 및 설립	신문 자료
2010년 1월 28일 서울시예술창작공간(서울문화재단) 문래예술공장 개관.	2010년 2월 22일 국민일보 서울시는 〈2020 서울시 도시 및 주거 환경 정비 기본 계획(안)〉 발표. 서울 도심 재개발 방식 전환…… 전면 철거 → 철거 최소화로.
2010년 8월 13일 문래 고가 차도 철거.	2010년 4월 7일 한국경제 비철금속 국내가 사상 최고, 구리 1톤당 1,000만 원 돌파. 서울 문래동, 용두동 등 비철 금속 도매 시장의 제품 가격도 급등.
	2010년 4월 19일 서울경제 부동산 시장은 지금 세일 중 미분양 할인. 문래동 상가 감정가 대비 70% 수준인 5억 8천만 원에 낙찰.
	2010년 4월 26일 한겨레 70년 세월 빼곡히…… 〈영단주택〉 헐리나. 일제 강점기 때 문래동에 지은 〈영단주택〉 재개발 조짐에 〈역사·문화 공간 보존〉 목소리.
	2010년 6월 17일 아시아경제 문래동주민센터에서 〈목화마을 만들기 사업단〉 발대식을 개최.
	2010년 8월 13일 아시아경제 영등포(문래) 고가 차도 철거. 도시 미관 개선과 문래동 사거리 교통 불편 해소를 위해 공사.
	2010년 10월 27일 문화일보 여의동 금융 업무 지역-타임스퀘어-문래예술창작촌-문래예술공장을 잇는 쇼핑·문화 관광 벨트 구축 사업을 추진.
2011년 4월 24일 서울남부교육청 신청사 준공(전 대한통운 물류창고 부지).	2011년 6월 23일 동아일보 문래예술공장에서 진행된 창작 워크숍 〈문래 레저넌스〉 전시회.
	2011년 8월 5일 서울신문 철공소 빠져나간 곳에 예술가 공간…… 영등포구 문래동은 변신 중.
	2011년 9월 26일 세계일보 무용과 퍼포먼스 공연이 펼쳐지는 〈오! 축제〉, 문래동 철공소 거리서 진행.
2012년 문래동 준공업 지역 도시 환경 정비 구역 조건부 가결.	2012년 6월 26일 한겨레 미국 인디 밴드의 〈록 인 서울〉, 문래동 공연장 로라이즈에서 캘리포니아 출신의 4인조 인디 밴드 〈멜보이〉 한국 투어 무대.

시행 및 설립	신문 자료
2012년 7월 5일 박근혜, 영등포 타임스퀘어에서 대선 출마 선언.	2013년 4월 3일 국민일보 초보 사진작가가 훈련소, 문래동 철공소 거리가 초보 사진작가들의 사진 기초인 구도, 형태, 질감, 색감을 공부하기 좋은 곳.
2012년 9월 13일~10월 2일 문래 공간 네트워크, 커먼그라운드 프로젝트(문래동 문화 예술 공간들).	2013년 5월 2일 내일신문 중기청, 문래동 철공소 골목 등 소공인 지역 6곳 지원 속칭 〈마찌꼬바〉로 불리는 영세 제조업 밀집 지역을 특화시키기로.
2013년 1월 (주)롯데삼강이 (주)롯데햄을 흡수 합병.	2013년 7월 28일 국민일보 서울 영등포구, 문래예술창작촌 지원 본격화. 아트 페스타 〈헬로우 문래〉 사업이 시 공모 지역 특화 사업에 선정.
2013년 4월 (주)롯데햄을 (주)롯데푸드로 사명 개칭.	2013년 8월 17일 국민일보 이젠 명소가 된 한국의 낡은 건물들. 문래동 철공소 거리는 2000년대 중반부터 방치된 사무실마다 가난한 예술가들이 모여 문래예술창작촌 형성.
2014년 11월 21일 문래소공인특화지원센터 개소식.	
2016년 3월 21일-26일 F/W 헤라 서울패션위크 진행.	2016년 3월 9일 스포츠조선 2016 F/W 헤라 서울패션위크. 대선제분 공장 부지에서, 서울 컬렉션의 다양성 보여 줄 것.
2016년 10월 20일 문래머시닝밸리 시제품 제작 상담 및 전시회.	2016년 10월 20일 한국경제 문래머시닝밸리 시제품 제작 상담 및 전시회. 첨단 반도체 장비용 부품, 밤 까는 기계, 회전 초밥 기계 등 아이디어 및 기술 제품 한눈에 중소기업청 산하. 문래소공인특화지원센터와 한국소공인진흥협회가 문래머시닝밸리 시제품 제작 상담 및 전시회를 개최한다.
2016년 11월 3일 문래예술공장에서 문래 오픈 포럼 개최.	2017년 6월 21일 아시아경제 영등포 살리기 본격화, 도시재생 〈도심권〉으로 확대. 서울 지하철 영등포역과 신도림역 일대에 대한 도시재생 사업이 본격 추진된다. 도심권에서 진행하는 도시재생 사업지로, 서울시는 유일하게 〈경제 개발형〉으로 방향을 잡은 상태다.
2016년 6월 2일 영등포 경인로 일대 〈도시재생활성화사업〉 후보지 선정.	
2017년 2월 16일 영등포 경인로 일대 〈도시재생활성화사업〉 경제 기반형 도시재생 지역으로 선정.	2017년 8월 23일 한국건설신문 영등포역 일대 도시재생활성화계획 수립을 위한 첫 단추 마련. 영등포 민자 역사 및 경인로 일대, 2022년까지 500억 원 투입.
	2018년 5월 1일 건설경제 문래동 〈주상복합타운〉 건설 사업, 〈개발 → 재생〉 전면 재검토. 영등포역과 신도림역 사이 문래 1~4가를 최고 150미터 높이의 초고층 주상복합타운으로 개발하겠다는 도시 정비 계획이 발표 6년 만에 전면 수정된다. 과거 계획에 맞추자면 지역 밀집형 공장들을 모두 철거해야 한다는 점에 서울시가 부담을 느낀 탓이다.

문장
이야기

1900년대부터 문래동은 옆으로 안양천과 도림천이 흐르고, 서울과
인천을 잇는 곳에 있다는 이점을 갖고 요업, 철도업, 방직업, 화학 공업
등 공업 지대로 이름난 곳이었다. 1950년대에는 미군 부대 주둔지로,
1960년대에는 5.16 군사 쿠데타 발상지로, 1980~1990년대에는
금속가공 단지로, 2000년대 이후부터는 예술인들이 모인 창작촌으로,
현재는 독특한 분위기의 맛집 거리가 되어 가고 있다.

　　문래동 공간이 규모가 큰 철도업이나 방직업과 같은 거대 자본이
이끄는 공업이 아닌 선반방과 같이 소공업으로 시작하여 비로소
자립하게 된 시점은 금속가공 공장이 번성하기 시작한
1980~1990년대에 이르러서이다. 다양한 소규모의 금속가공업이
소자본과 소수 인원으로 창업 및 운영이 가능하여 금속 관련 공장들이
대거 자리 잡게 되었고, 이들이 문래동 지역의 새로운 주인으로
등장한다. 본인들 스스로 꿈을 일군 첫 장소가 된 셈이다. 여기에 정부의
공업지 도심 분산책으로 청계천에서 이주한 업체들이 더해지며
문래동의 번성을 가속화시켰다.

　　금속가공 공장들이 문래동에 모여서 스스로 지역을 이끄는 지역의

주인화가 최초로 이루어진 그때, 그들은 어떤 방식으로 공간의 주인이 되었을까? 서울에 상경하여 처음 배운 일이고, 베어링 집을 하던 사촌 형네 놀러 갔다가 손에 착 감기던 〈쇠〉 맛이 좋아서 한 일이며, 나도 할 수 있을 것 같아서 허리부터 굽히고 시작한 일이다. 〈쇠〉 일로 앞장서서 자식들 모두 대학 보내고, 시집 장가까지 보냈다. 연이은 부도 나락에도 허송하지 않고 쫓아 달려온 길이다. 사람들이 가지고 오는 일을 우습게 보거나 가려 받는다면, 그다음이 없음을 알기에 작은 일도 모셨다.

공장 간판을 데리고 간 그 태풍의 이름이 무엇이었는지 그때가 몇 해였는지 가물가물하다. 그렇더라도 공장은 별일 없다. 공장 건물의 외벽이 대리석이라 신뢰가 되어 공장에 발을 디뎠다든지, 공장 사장님이 정수기 온수로 떠 내온 믹스 커피 맛이 유달리 좋아서 찾아오는 경우는 만무하다. 공장을 찾아오는 사람들은 대개가 오랜 시간에 걸쳐 거래하였기에, 사람들의 기억은 문래동에 있는 많은 공장 중에 문을 열고 들어가야 하는 공장으로 안내한다.

새시(샷시) 문을 열고 들어간 공장 안은 육중한 가공 기계들이 반들반들한 손잡이를 달고 자리 잡고 있다. 새시 문을 사이에 두고

하루에도 수많은 트럭이 지나가도 마냥 울퉁불퉁한 아스팔트 바닥과는
다른, 주인이 있는 집에 들어온 것이다. 공장 안에서 함께한 인고가 다 저
반들반들한 손잡이 때문이랴 싶다. 박스에 담겨 있는 것은 제품이고,
박스 밖에 놓인 것은 재료인데, 쇳가루와 철가루 날리는 공장 안에서
손잡이 하나만 오롯한 이유가 있을 터이다.

　문래 기계금속가공 단지 내 공장 이름은 큰 대(大), 클 태(太), 바를
정(正), 움직일 동(動), 이룰 성(成) 한자가 들어간 곳이 많다. 이를 한
문장으로 하면, 〈크게, 더 크게 방향을 가지고, 바르게 펼쳐 나아가
비로소 이룬다〉는 소망이 담겨 있다. 우리는 이들이 그렇게 이루고자
했었던 것에 주목한다. 간직했고 품었던 이야기가 중요하다. 공장들은
이것이 커다랗고 가득하기를 바랐으며, 우리는 부추기지 않아도 있는
그대로 충분하다고 이야기하였다. 어떠한 것이 되려고 애쓰지 않아도
된다. 그것은 있는 그대로 고유하기 때문이다.

　그러나 지역은 이들과는 무관하게 계속해서 변하고 있다. 성실함과
노력 그리고 책임감은 오랜 세월 동안 공장을 운영하고 지켜 나갈 수
있었던 이유였으나, 이제는 낡은 도태로 단정하고 이들이 지역을 이끌어

갈 수 있도록 더 이상 허락하지 않는다. 그리고 우리에게서 공장 안의
사람들을 잊히게끔 하고 있다. 어쩌면 밖에서 혹은 안에서 이를 먼저
눈치챈 이들이 크게, 더 크게 펼쳐 나아가게 될지도 모른다.

대화의 시작은, 문래동에 예술가들이 들어온 후에 구경 오는 사람들이
많아지고 월세가 올라서 〈싫다〉라는 말이 될 거라고 짐작하였지만,
예상과는 달리 〈힘들다〉는 말이 나왔다. 사람보다 차가 더 많이 지나가는
거리에서, 사람보다 기계가 먼저 보이는 공장에서, 어려움이 모두가 같은
까닭에 서로에게 어려움을 말하지 않는 곳에서, 가벼운 질문에 그저
대답만이 오가는 곳에서 〈힘들다〉는 말.

문장은 농도 짙게 날선 쇳소리이고, 시대에 맞게 변화하려는
시도이며, 여전히 꿈을 꾸고 있다. 우리는 삶을 물어보며 원하는 것을
끌어내려 하였고, 공감하고 싶어서 여러 가지 형태를 닮으려 하였고,
삶을 이해하여 해석하려고 하였다.

문장
1

〈문장(紋章)〉에서 다루는 내용은 냉랭한 금속을 따뜻한 손으로 살살
달래며 살살 어루만지는 사람들 그리고 쓰다듬는 사람들의 이야기이다.
걱정할 게 없던 따뜻한 손이라도 일일이 보탤 수 없을 적에는 늘
가까이서 아무 말도 하지 않던 신념이 사람들을 도와주었다. 요즘엔
이렇더라고, 요즘엔 저렇더라고, 요즘엔 그렇더라고. 거꾸로 돌아갈 순
없기에 손끝으로 세상을 데려다 놓았다. 일상에 유유하며 지금에
긍정하고 변화에 노력하면서 사라질지도 모를, 그렇지만 그럴 수 없는
것들에 대한 고민으로 쓰다듬는 사람들의 손끝은 모두 다르다. 사람들을
도와주었던 신념이 달랐음으로……. 문장을 이야기하는 것은, 쓰다듬는
사람들이 손끝으로 데려다 놓았던 세상을 함께 보듬는 행위이다.

대성정밀

대성과 대성과 대성과 대성

김문섭 대성정밀 대표

대성정밀 김문섭 대표는 1988년 청계천에서 〈성진정밀〉을 운영하다 영등포 문래동으로 공장을 옮기면서 1997년부터 〈대성정밀〉을 운영하고 있다. 대성정밀은 범용 설비로 가공하며, 다른 가공 설비는 협력 공장과 함께 〈집중적으로 파고든다〉. 가공 의뢰 시 정보를 충분히 제공하고, 항상 웃음으로 친절함으로 자상함으로 편하게 대화하여 찾아오는 손님들도 많다. 대성정밀 김문섭 대표는 주변 사람들과 함께하는 것을 좋아하여 문인회, 어울림 산악회, 지곡 산악회 등 다양한 모임을 즐기며 활력을 얻는다. 그리고 늘 협력 공장들과 함께, 주변 사람들과 함께한다. 함께하는 만남이 대성정밀 김문섭 대표가 지닌 삶의 방식이다.

+ 선반가공_제조품
〈선반 공작 기계〉로 가공하는 공정을 〈선반가공〉이라고 한다. 선반
공작 기계는 좌측에 고정된 절삭 공구에 가공물을 회전 운동시켜
절삭가공(금속 따위의 공업용 재료를 여러 가지 공구로 자르고
깎아 가공하는 일)을 한다. 원형가공물을 절삭하는 데에 용이하다.

1. 선반 공작 기계_지시 기호
2. 대성정밀 제조품

송호철 제가 여쭤 보고 싶은 건요. 사장님께서 〈어떤 장비를 사용하여,
어떻게 사업을 했고 지금 이렇게 이어 오고 있다〉 같은 얘기를 듣고
싶습니다. 우선, 처음 일을 접하신 게 언제였나요?
김문섭 그때가 1989년인가 했을 거야. 학교 졸업하고서 바로 이 기술
계통으로 했던 거니깐.
송호철 이전에는 다른 곳에 계셨어요?
김문섭 청계천에서 이거랑 같은 업종으로 한 6~7년 직장 생활을 했었지.
그러다가 다쳤었는데, 거기 사장님하고 어필이 안 맞아서 치료를 제대로
안 해줬어요. 그래서 내가 독립을 한 거지.
송호철 힘든 시기였을 텐데, 한편으론 사업을 시작한 계기가 독특한
측면이 있으시네요.
김문섭 그럴 수도 있어요. 그래서 내가 직장 생활 안 하겠다고, 그리고
다른 사람들이 일 준다고 유혹도 했고. 근데 점점 안 주더라고, 한 1년
정도는 잘 줬는데.
송호철 그때는 생산하는 게 어떤 거였어요?
김문섭 전자 부품 만들기 위한 그 부품을 했었죠. 거기서는 성진정밀로
해서 한 10년 정도 했죠.
송호철 그때도 이렇게 범용 장비로 하셨어요?
김문섭 범용하고, NC 자동화 기계. 거기서 10년 정도 쭉 하다가 IMF
터지기 전에 문래동으로 왔죠. 그러니깐 대성정밀로 해서. 〈구성진
신대성〉이죠.

$$\frac{5}{4}$$
$$\frac{3}{2}$$
$$1$$

+ 밀링가공_제조품
〈밀링 공작 기계〉로 가공하는 공정을 〈밀링가공〉이라고 한다. 밀링
공작 기계는 상단에 위치한 절삭 공구를 회전 운동시켜, 고정된
가공물을 절삭가공한다. 각형가공물을 절삭하는 데에 용이하다.

3. 밀링 공작 기계_지시 기호
4. 대성정밀 제조품

김문섭 1998년에 문래동에 와서 업체 잘 만났어요.

송호철 어떤 업체를 잘 만나셨어요?

김문섭 소개하러 와서 했는데, 제품을 깔끔하게 요구대로 해주니까
〈팀워크〉가 된 거야. 처음에는 일이 없어서 했는데, 알고 봤더니 대기업
일을 했더라고. 도면만 주고선 이걸 어떻게 하라고만 해서 우리는 몰랐죠.
4~5년 많이 했어요.

송호철 그러면 여기 문래동 오셨을 때는 장비 그대로 해서 시작하신
거예요?

김문섭 이것만 가지고 온 거예요. 밀링, 선반, 벤치리스, 태핑 머신. 인제
NC는 팔고.

송호철 NC가 아깝다. 진짜.

김문섭 아깝죠. 그때 그걸 7,000에 샀었는데.

송호철 NC 하셨으면, 머시닝 센터 같은 장비에 대한 기술이 어느 정도
있으시겠네요.

김문섭 그런 거는 잘 못했고, 지금도 잘 못한다고 업체한테 다 오픈했어요.
그냥 고생해서 업무 처리 다 해주겠다고 했더니, 활성화가 돼 가지고
업체별 팀워크로 일하고 있어요.

송호철 팀워크는 어떻게 구성된 거예요?

김문섭 머시닝, NC집, 또 밀링집하고 우리가 다 소화를 못하니깐. 또
외주 같은 거 많잖아요. 외주 같은 건 우리 자체 내에서 안 되니깐 같이
하고. 머시닝은 원래는 바로 옆 공장이었는데, 화성으로 가서 이제 거기로
넘기죠.

+ 대성정밀 제조품 가공 단계

대성정밀의 주요 제조 설비는 선반과 밀링으로 그 외의 가공
공정이 필요한 경우에는 타 가공 설비 공장과 협업 작업을 한다.
동일 종목의 가공 설비 공장과 협업을 할 경우도 있지만, 대개는 타
가공 종목의 공장과 협업하는 경우가 많다. 이를테면, 선반-선반-
선반끼리의 협업보다 레이저 커팅-선반, 밀링-연마의 협업 경우가
많다.

5. 대성정밀 제조품 가공 단계

송호철 팀워크가 굉장히 잘 짜여 있네요. 제품 중에서 기억에 남은 게
있으시나요?
김문섭 다른 곳에서 만든 샘플을 가지고 와서 업체가 매치된 적이 있어요.
좌표도 없이 견본해서 체크를 해달라고 했을 때, 그 샘플이 좀 복잡했는데,
우리가 계산해서 잡아 주고 거래가 된 거예요. 그런 적도 있고.
송호철 사업하시면서 초반에 어려웠다가 지금 문래동에서 20년 정도
되면서, 팀워크로 일도 맞추며 하시는데, 문래동에서 사장님께서 사업을
하시면서 제일 좋은 점이라고 해야 할까요. 그런 게 뭐가 있을까요? 물론
그중에 팀워크를 맞출 수 있는 요소가 있을 거고.
김문섭 팀워크 요소도 있지만 제품을 당일에 서두르면 해주는 분들이
많이들 있더라고. 그런 기동성이 빨라요. 업체들, 난 그런 게 좋더라고.
문래동이, 기동성이 빠른 편이더라고.
송호철 왜 빠른 건가요?
김문섭 열처리 같은 게 느리고, 열처리도 이쪽으로 와서 해야 하고, 또
어디로 가서 해야 하고 하는데, 여기서는 열처리에 걸리는 시간 같은 걸
대략 알지 않습니까. 대략 그 시간에 맞춰서 해주면 되는 거야. 그렇게
하다 보니깐 기동성이 빠른 거야. 몸은 피곤해도.
송호철 그래서 문래동을 〈원스톱 시스템〉이라고 말씀하시는구나.
김문섭 네, 그게 상당히 좋더라고요.

+ 문래 기계금속가공 단지

문래 기계금속가공 단지는 문래동 1~6가 및 인근 지역에 1,300여 개의
기계금속가공 관련 소공인 업체가 밀집해 있다. 기계금속가공이 91.9%,
표면 처리 및 기타 8.1%이며, 제품의 형태는 기계 부품 47%, 반제품
30%, 완제품 18%, 원자재 5%이다.* 기계 부품 및 반제품은 문래동 내
업체끼리 협업으로 진행된다. 이 협업 관계는 발주 관리 및 운송비 절감
등의 상생 관계로 이어진다.

원자재
철, 비철, 특수강

판금가공
절단, 절곡, 레이저 커팅, 벤딩

비절삭가공
원형
목형, 금형
⌐ ┘
주물, 사출, 프레스
⌐ ┘
주조가공

절삭가공
범용(수동)
선반, 밀링, 슬로터 등
자동화
CNC 선반/밀링, 머시닝 센터 등

선-가공

열처리
보통 열처리
담금질, 뜨임, 풀림, 불림
연마
연마, 연삭, 버프 등
표면 처리
도금, 도장

후-처리

86

* 『문래머시닝밸리 생산제품 편람집』(문래소공인특화지원센터, 2018)을 발췌하여 재정리하였다.
① 해당 자료집에 선-가공, 후-가공 분류한 부분을, 선-가공, 후-처리로 재정리하였다.
② 선-가공 내 분류는 비절삭가공 및 절삭가공으로 재분류하여, 선처리로 분류했던 목형 등은 비절삭가공으로 분류하였다.
③ 표면 처리로 통합하여 분류됐던 부분 또한 그 가공 목적이 다른 바 각각 열처리와 표면 처리로 분류하였다.

+ 원자재

문래동에서 거래되는 원자재 종류는 스테인리스, 특수강 등
다양하다. 형태는 환봉, 각재, 각철로 거래되며, 환봉 길이는
6.9미터, 각재 크기는 6×6미터, 9×9미터가량으로 원자재 공장
안은 원자재만으로 가득 채워져 있다. 원자재 판매 공장들은 주로
문래동 1가와 3가 54번지에 밀집해 있다.

각재는 그 크기와 무게가 상당하여 사람의 힘으로는 옮길 수
없으므로, 공장 내 호이스트(비교적 가벼운 물건을 들어 옮기는
기중기의 하나)에 전용 운반용 자석으로 부착해 옮긴다.
이전에 전기를 사용하여 자동으로 자석을 전자석화하였지만,
단전 시 사고 위험을 고려하여 수동, 영구자석 방식으로 사용한다.
운반용 자석은 자기장의 플러스와 마이너스 성질을 이용하여
자력을 제어하여 사용한다.

6~7. 원자재_환봉, 각재

8. 판금가공_벤딩가공 기계
9. 판금가공_절단 및 절곡가공 기계(시어링기)

+ 판금가공

금속을 절단 및 절곡하거나 모양대로 자르거나 구부리는 가공을
〈판금가공〉이라고 한다. 금속을 절단하는 절곡 기계는 공구를
달리하여 절단 및 절곡가공이 동시에 가능하다. 절곡이 각을 지어
꺾는 가공이라면, 벤딩은 금속을 활처럼 휘어지게 구부리는
가공이다.

가공 명칭은 영어 발음 그대로 절단은 시어링shearing, 모양대로
자르는 가공은 레이저 커팅laser cutting, 구부리는 가공은
벤딩bending이라고 부른다. 판금가공 공장들은 원자재 거래 후
1차 가공으로 원자재 공장과 협업이 많아 원자재 공장들과 같이
문래동 1가와 3가 54번지에 밀집해 있다.

+ 선-가공_비절삭가공

절삭가공과 비절삭가공의 비교는 절삭 공구나 가공물에 끼우는 회전 바이스를 통해 구분할 수 있으며, 〈원형〉의 유무 구분에 따라서도 나눌 수 있다. 비절삭가공은 절삭 공구나 회전 바이스를 통해 절삭하지 않고, 제조품의 원형이 있다.

+ 목형, 금형

〈목형〉은 나무로 만든 제품의 모형으로 주물의 원형이다. 목형은 주물 공정 시 거푸집 제작에 용이하게 분할하여 제작한다. 목형 기계는 띠톱 기계, 원형톱 기계 등이 있으며, 끌 같은 수공구 사용이 많나. 〈금형〉은 제품-틀의 모형으로, 사출과 프레스 제조품의 원형이다. 금형은 금속을 절삭가공하여 제작한다.

10. 목형가공_띠톱 기계(밴드 소band saw)

+ 주물, 사출, 프레스

〈주물〉은 쇳물을 거푸집 속에 넣고, 응고시키는 가공 공정이다. 문래동에는 모래(주물사)로 거푸집을 만드는 사형 주물가공이 많다. 〈사출〉은 금형에 플라스틱 용액을 넣고 응고시키는 가공 공정이다. 〈프레스〉는 금형에 자재를 넣고 압출하여 제품의 모양을 만든다. 프레스는 압출 운동 시에 주변으로 작업 소음과 미세한 충격이 전달되기 때문에, 정밀한 공정이 비교적 적은 원자재나 판금 공장들과 가까운 문래동 3가 54번지에 비교적 많이 모여 있다. 주물, 사출, 프레스 등의 가공은 한 공장에서 같이 가공하지 않고, 각 가공을 전문으로 하는 공장들이 나눠져 있다.

11. 주물가공_주형 틀
12. 프레스가공_크랭크 프레스 머신

+ 선-가공_절삭가공
절삭가공은 절삭 공구나 가공물에 끼우는 바이스를 통하여 금속을
절삭하는 가공 공정이다. 절삭가공은 〈원형〉 제작물 없이 작업
도면으로 가능하다. 문래동에는 절삭가공 공장이 가장 많으며,
문래동 2~4가에 많이 모여 있다.

+ 밀링
〈밀링 공작 기계〉는 절삭 공구를 회전시켜, 상하 운동을 하는 작업
테이블 위에 고정된 가공물을 절삭한다. 밀링 공작 기계는 주로
각형 가공물을 가공하며, 공구를 다양하게 활용하여 홈 절삭과
드릴링도 할 수 있다. 밀mill은 제분기의 맷돌 혹은 맷돌을 돌리는
것을 의미한다. 이와 관련하여 돌리는 기계라는 의미에서 밀링
기계milling machine라고 한다.

+ 선반
〈선반 공작 기계〉는 고정된 절삭 공구에 작업 테이블 위에 놓인
가공물을 회전시켜 좌우를 주축으로 이동하며 절삭가공하며,
주로 원형가공물을 절삭하는 데에 용이하다. 선반 공작 기계는
1877년에 개발되어 가공 기계 중 가장 역사가 오래됐다. 일제
강점기에 1931년 시행한 〈남면북양〉 식민지 정책으로 영등포
일대에 방직 공장들이 대규모 자리 잡게 되었다. 당시에 방직
공장들의 재봉틀 부품을 가공하는 〈마찌꼬바〉라는 〈선반방〉이
성행했다. 이때부터 현재에 이르기까지 선반가공은 문래동에서
가장 많이 작업하는 가공 공정 중 하나이다.

13. 밀링가공_범용 밀링 공작 기계
14. 선반가공_범용 선반 공작 기계

+ 후-처리

〈후-처리〉는 선-가공 이후 금속가공물의 내구성, 내열성, 내마모성, 내약품성과 같은 경화 처리 목적과 도금, 도색과 같은 외관 처리 등 다양한 예비 처리를 목적으로 한다. 제조품에 따라 후-처리 공정이 달라지며, 예비 처리가 목적으로 필수 공정은 아니지만 주물이나 프레스가공은 후-처리를 필수로 한다.

+ 버프

〈버프 연마〉는 버프를 회전시켜 가공물을 연마하는 공정이다. 버프 연마는 가공물 표면의 평활함과 광택을 내기 위한 작업이다. 버프 연마는 〈빠우〉라고도 하는데, 빠우는 버프buff의 일본식 발음으로, 버프는 섬유나 동물의 털, 가죽을 봉합시켜서 펠트나 종이를 원판 형태로 만든 연마용 수세미다.

15. 연마 처리_버프 기계
16. 연마 처리_연마, 연삭 기계

+ 연마, 연삭

〈연마〉는 금속가공물의 표면이나 모서리 부분에 가공 공정으로 거칠게 된 절삭 결점 등을 제거하거나, 도금 및 도장을 위한 평평한 재면을 얻기 위하여 연마재로 가공물을 매끈하게 하는 공정이다. 연마의 종류는 다양하여 전해 연마나 화학 연마 등도 있지만, 문래동에서는 연마기, 연삭기, 호닝 머신honing machine, 센터리스 연삭기 등 연마 기계를 활용한 공정이 많다.

열처리로 경화된 금속가공물은 추가 가공 시 절삭 공구가 망가질 만큼 견고해지지만, 연마 숫돌로 연마 및 연삭하는 공정은 열처리 후에도 작업이 가능하다. 연마와 연삭은 처리 구분으로 나눌 수도 있겠으나, 문래동에 있는 연마 공장은 연마와 연삭을 동시에 작업하기 때문에 구분이 크지 않다.

+ 열처리

〈열처리〉는 가열 및 냉각 등으로 가공하여 가공물의 특성을 개량하는 처리 공정이다. 종류로는 보통, 화학, 가공 열처리가 있는데, 문래동에서는 고주파, 진공, 질화 등을 활용한 보통 열처리로 공정한다. 문래동 열처리 업체는 문래동 1가에 10여 곳이 모여 있다. 경화를 목적으로 가공물을 고온에서 급랭하는 〈담금질〉, 한 번 담금질한 후 저온 가열하여 담금질로 조건에 알맞은 특성을 가지게 만드는 〈뜨임〉, 일정한 온도로 가열한 다음에 천천히 식혀서 내부 조직을 고르게 하는 〈풀림〉, 주물 공정 등 응고 과정에서 형성된 불균등한 조직을 가열한 다음, 서서히 자연 냉각하여 조직을 균일하게 하는 〈불림〉 등이 있다.

17. 열처리_ 풀림

+ 표면 처리

〈표면 처리〉는 가공물 표면에 다른 물질의 얇은 층으로 덮는 공정이다. 종류로는 도금, 도장 등이 있다. 도금과 분채 도장은 가열 공정을 거치기 때문에, 가열 공정 설비를 갖춘 공장에서 열처리와 표면 처리를 같이하는 경우가 많다.

+ 기타 가공

문래 기계금속가공 단지에는 앞서 언급한 가공 공정 외에 베어링, 건드릴/딥홀, 사출, 고무, 볼트/너트, 유압/공압 기기, 보링기, 고속가공기, 스프링, 와이어 커팅/수퍼 드릴, 용접, 파이프, 샤프트, 기계 제작, 공구 제작, 전기, 소비재 용품 등 다양한 가공 공정의 공장들이 있다.

+ 가공 설계 CAD 도면
금속가공 시에는 설계 도면은 필수적이다. 문래동 기계금속가공
공장 소공인들은 대부분 도면 제작 및 분석에 능숙하다. 가공
설비에 따라 프로그램은 다르나, 범용 설비는 캐드(Computer
Aided Design) 프로그램으로 진행할 수 있다. 문래소공인특화지원
센터에서 소공인들을 대상으로 캐드 프로그램 교육을 하고 있다.

18. 가공 설계 도면(부분)

송호철 사장님은 어떤 기계를 제일 잘 다루세요?

김문섭 선반이죠. 잔부품 잘해요. 전에 청계천에서부터 전자 제품 부품을
만들어서 그런가 봐요. 적성에도 잘 맞고.

송호철 이게 좀 큰 부품 만드는 거에 비교해서 선반이 많이 필요하시겠어요.
저도 선반이 있으면 돌려서 만드는 거를 다 할 줄 알고 물어봤더니,
이렇게 작은 거는 하지 못한다고 말하는 사람들도 많더라고요.

김문섭 응, 우리는 잔제품 같은 거 많이 해요. 그러다 보니깐 업체들이
알아서 와요. 벤치리스도 있고. 다른 거로 응용하다 보니깐 빠르죠.
아무래도.

송호철 지금 거래하는 분들하고 이제 관계가 만들어지면서 거래도
이루어지고 할 때, 〈나는 이런 것들을 잘해, 나는 거래할 때 이런 생각을
가지고 거래를 해〉 같은 것들이 있을 텐데요. 예를 들면, 당연히 기술
좋은 거는 소형 부품 특화돼서 한다거나 그런 사장님만의 노하우들이
궁금합니다.

김문섭 집중적으로 파고들죠. 파고들어 생각하고 난 후 설명해 주고
그리고 나서 판단해서 이건 될 것 같다든지 안 될 것 같다든지 상황을
판단하고 결정을 내리죠. 〈가능합니다〉라고. 대신에 단가에서는 문제가
생기겠죠. 오차별로. 거기서 맞으면 해드리고, 안 맞으면 못하는 건데,
항상 웃음으로 해주면 되더라고요. 제 마인드가. 우선 정보를 충분히
제공해 드리죠. 편하게 대화하니 방문하는 손님들도 있고.

범용가공 기계는 모든 공정을 수동으로 가공하지만, NC(Numerical Control)가공 기계는 수치 제어
시스템으로, 좌표를 입력하면 각도와 거리 등을 제어하며 가공한다. NC가공 기계의 상위 버전인
CNC가공 기계는 NC가공 기계에 컴퓨터가 내장되어 있는 자동화 기계이다. CNC가공 기계는 내장된
컴퓨터를 활용하여 여러 NC가공 기계들을 동시에 원격 조작할 수 있다.

19. NC 선반 기계

송호철 지금까지 진행해 오면서 장비나 아니면 사업에 대해서, 앞으로 내
사업이 이렇게 되었으면 하는 어떤 바람 같은 거 있으세요?

김문섭 그게 원대하지가 않더라고. 설계 같은 걸 해야 했는데, 지속해서
업체에 상의하고 했으면 좋지 않겠느냐 하는데. 너무 원대하게까지는
못하고, 인제.

송호철 이런저런 설비가 좀 더 있으면 굉장히 좋겠다 같은 마음속에 담아
놓고 있는 거라든지.

김문섭 CNC나 좀 했으면, 그런 작업이나 했으면 하는 생각은 있죠.

송호철 그러면 지금 사장님께 들어오는 일 중에 CNC 기계를 사용해야 할
그런 일도 들어온다는 거네요.

김문섭 들어오면 우리가 못하는 건 자체에서 못하고. 또 어떻게 보면
제품이 품질로 나와야 하니깐 상황을 봐서 우리 것이 아니라고 판단하면
NC집에서 처리하고, 좀 소량이라도. 품질 관리 쪽에 많이 들어가니깐.

송호철 그 자동화 기계로 일하는 거랑 사장님이 직접 법용 장비를 써서
일하는 거랑 어떤 차이가 있는 것 같아요. 근본적으론?

김문섭 근본적으로는 저 제품이 일정치가 없어요. 범용에서 〈한다〉
그러면. 오차 범위가 있다고 하더라도 약간 차이가 크게 나죠. 아무리
범용 장비로 잘한다 그래도. 범용 장비는 한두 개씩 세팅 같은 거 할 때는
장점이고, 또 기동성이 빠르고. 양산할 때는 안 되는 겁니다. 이건.

송호철 등산은 건강 때문에 많이 다니시나요?

김문섭 친목으로 많이 하죠. 주말마다 행사 없으면 갑니다. 어제도 갔다
왔어요. 10년 전에 업체에서 친목 도모로 산행을 해보자고 했던 건데,
거기에 내가 매료돼서 산행을 하게 된 거예요. 오래되지는 않았는데,
너무 힘들게 했어요. 힘들어요. 아주 그게, 뭣 모르고 했다간. 관악산 저기
사당에서 석수역까지 한 세 번인가 데리고 가더니, 기본이 8시간인데.
처음엔 좀 고생했죠.

송호철 관악산도 그게 만만한 산이 아니에요.

김문섭 그때는 힘들어서 근육 같은 게 잡히지 않았는데, 지금은 근육이
잡히고 요령이 생기니깐 산행도 좀 수월한데, 그 당시에는 뭣도 모르고
그냥 산이라는 자체를 모르고, 바람이나 쐬면서 도시락이나 먹으면서 이런
게 산행인 줄 알았다가 장거리 진행해 보니깐 그런 게 아니더라고.

송호철 건강 챙기시고 등산 다니시고 하는 게, 사장님 일하는 데 있어서
어떤 의미가 있을까요?

김문섭 거기 갔다 오면 활력소가 많이 되는 것 같아요. 처음에 이제
산행을 하고 오면 월요일이나 화요일까지 다리가 뻐근한데, 수요일이나
목요일쯤 되면 또 산에 가야지 그런 생각이 들어요. 업체하고 일이 있는지
없는지 평일에 상의해서, 공장으로 안 나오고 산에 자주 가요.

송호철 지금 체력 보면 앞으로 몇 년 정도 더 사업을 할 수 있을 것
같으세요?

김문섭 한 15년 정도. 그래도 75세 정도까지는 하지 않겠나 하는 생각도
들고, 범용은 가능하겠더라고요.

+ 문래동의 여가 생활
대성정밀의 김문섭 대표는 쉬는 날은 물론이고, 평일에도 거래처와
일정을 상의하고 산악을 다닌다. 산악 활동은 지역 및 친목 단체와
함께하는 활동을 포함하여 혼자서 다니는 산악도 즐긴다.
대성정밀이 〈팀〉으로 가공 업무를 진행한다면, 김문섭 대표는
점심때엔 점심시간보다 먼저 공장을 나와서 혼자 자전거를 타고
동네를 돌며, 그날의 맛있는 점심을 고르는 유유한 시간을 보낸다.

송호철 지금이 2017년이잖아요. 한 10년 정도 지나면 2027년일 텐데,
그 때는 문래동이 어떤 모습일 것 같아요.

김문섭 상당히 많이 바뀔 것 같은데, 우리 세대가 되면 거의 아마 은퇴할
게 될 거라고. 근데 우리 밑에 보면 별로 없더라고요. 이게 또 사업이라는
게 잘되어서 자녀들한테 일을 넘겨주는 업체는 거의 손꼽을 수 있는
정도예요.

송호철 지금 문래동에서 제조업이 1,500개 정도라고 말씀들
하시더라고요. 공장들 일이 많건 적건 거래를 하고 있다는 건데, 연세
많은 사장님들도 많이 은퇴하시고. 일하시는 분들 반 이상은 은퇴하실 것
같거든요. 그 때가 되면 오히려 범용 제조업이 괜찮아질 것 같아요.

김문섭 그럴 수 있어요. 또 설계를 해야 해요.

송호철 전에는 문래동에 공고 학생들이 실습하러 왔었는데, 지금은
범용이나 주물 같은 거 말고 머시닝 장비 같은 거 그런 쪽만 가르친다고
하더라고요.

김문섭 우리들 자체도 대우를 많이 받는 직업입니다. 직업 자체가
힘들어서 그렇지.

송호철 그러면 이제 사장님 사업하실 때, 흔히 가훈도 있고, 사훈도 있고,
교훈도 있고 그러잖아요. 일하시면서 사훈처럼 삼는 거가 있을까요?

김문섭 나는 그냥 책임감 있게 하는 수밖에 없더라고요. 부도 맞고 하다
보니깐. 최선을 다해야 하고.

선반과 밀링,
2018

밀링

선반

밀링

목록

선반과 밀링과 부품가공,
2018

부품가공　　　　　선반　　　밀링

선반

밀링

대성정밀 제조품들,
대성정밀,
2017

범용 밀링 기계, 태핑 머신,
범용 선반 기계, 수공구들,
대성정밀, 대성정밀,
2017 2017

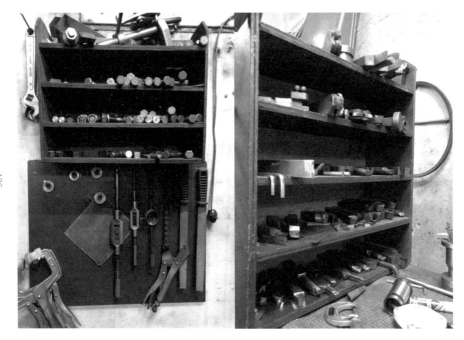

대성정밀 공장 풍경,
선반에 정리된 수공구와 자재,　　출하하는 제조품,
대성정밀,　　　　　　　　　　대성정밀,
2017　　　　　　　　　　　　2017

밀링가공을 하는 ＿＿＿＿＿＿
NC가공을 하는 ＿＿＿＿＿＿
머시닝가공을 하는
＿＿＿＿＿＿ 선반가공을 하는
＿＿＿＿＿＿
〈가능합니다〉

대성

함께하는 곳
대성과 대성과 대성과 대성
대성정밀 문장 디자인은 대성정밀과 대성정밀의
협력 업체들이 함께 이룬 〈팀워크〉를 바탕으로 한다.
대성정밀의 협력 체계는 기술과 기술을 잇는 보완과
동시에 유기적으로 연결된 신뢰를 보여 준다.

대성_____대성,
2018

대성 대성

대성

대성

대성

대성

대성

_____가공하는 대성정밀,
2018

대성과 대성과 대성과 대성,
2018

ᄃᄃᄃᄀ ᄀᄀᄀᄀ,
2018

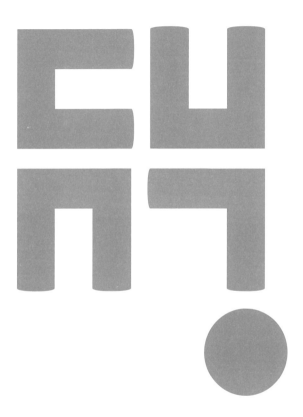

대성정밀의 문장 디자인

정현테크

과거에게 드리는 미래의 선물

백석수 정현테크 대표

정현테크 백석수 대표는 1969년부터 문래동에서 기어가공 업무를 하고 있다. 기어가공은 기어의 회전 정확도, 속도, 전달력, 동력, 기어이, 기어비, 기어축, 기어키, 기어 박스 등 가공 기술에 따라 기어의 성능이 달라진다. 복잡하지만 섬세하고 여유로워야 한다. 말하자면, 모든 합이 고르게 맞아야 하는 일이다. 그래서 금속가공의 〈꽃〉은 기어가공이라 한다. 어려운 시기에도 찾아오는 이들에게 따뜻한 커피를 건네며, 〈다 잘될 거야〉라고 위로하던 백석수 대표가 지닌 삶의 철학은 복잡하지만 여유를 잃지 않는 기어와 닮아 있다. 정현테크의 문장 디자인은 매 순간 찾아오는 사람들을 따뜻하게 맞이하는 백석수 대표에게 전하는 선물이 되길 희망한다.

백석수 공구가 엄청나게 많아요. 이러니 치매는 안 생겨. 선반으로 따야
하지, 이것도 베벨 기어(회전력을 평행하지 않은 축 방향으로 전달하는
삿갓 모양의 기어)로 계속 다 뽑아야 해요. 다 계산하고 그래야지. 기어
종류도 엄청나게 많아요. 크게 자동차에 들어가는 것도 승용차, 중형차,
대형차 다 기어가 달라요. 기어 종류를 다 설명해도 무슨 뜻인지도 모를
거예요. 베벨 기어니 웜 기어는 그거는 단순하게 이야기하는 거지. 웜
기어에도 두 줄이 있냐, 한 줄이 있냐. 베벨 기어도 스트레이트가 있고,
하이포드 있고, 스파이럴 있고, 뭐 이렇게 있어요.

+ 기어 장치
일정한 간격의 톱니를 갖은 원형 회전체가 서로 맞물려서 축의
일부로 축에 회전 운동을 전달하는 것을 〈기어 장치〉라 한다.
회전 운동하는 두 축의 관계에 따라 기어의 종류가 나뉜다. 기어의
명칭은 기어 장치의 종류와 톱니 모양에 따라 달라진다.

20. 내치 21. 스퍼
22. 베벨 23. 타이밍
24. 웜 25. 래크 26. 라체트
27. 스프로킷

송호철 공장에서 여러 가지 가공 일이 있는데, 기어 쪽을 선택한 계기가
있으신 거예요?
백석수 계기가 된 게 아니라, 원래는 내가 공대가 아닌 미대를 가려고
했거든요. 그러다가 고등학교 때 공대로 선택했어. 우리가 여섯 남매 중에
내 위에 형 있지, 나 있지, 우리 여섯 명이 다 초등학교를 다녀야 돼.
그러니깐 부모들 허리가 휘잖아. 어지간한 가정에서도 그렇게 다 못
시켜요. 내가 대학교 가면 뭐 하나. 내가 개발 이런 거 좋아하니깐. 기계
계통으로 해서 대기업 회장을 하겠다고 했어. 나도 창의력을 가지고
있거든. 그런데 이게 사람이 마음대로 안 되더라고. 고등학교 때 늦어
가지고 1969년도에 서울로 올라왔다가 직장 생활을 했지. 몇 개월 하다
보니까 재미가 없는 거야. 원래 외국의 외선 공사를 한 1년 따라 다녔는데,

나는 차남이다 보니까, 우리 어머니가 그때 〈네 마음대로 인생 공부를
하든지 해라〉 하셔서 그때 〈내가 갈 길은 오직 이 길이다〉 하고 판단이 선
거지. 그렇게 뛰어들었던 거야. 제일 어려운 기계가 이거야. 이거 베벨.

송호철 저게 베벨 기계예요?

백석수 응, 제일 어려운 기계. 그 당시에 한 3억짜리 기계인데, 그것도
미국서 좋은 기계. 근데 그것도 기술자가 없었어. 내가 처음부터 배워 버린
거지. 사람들 하루에 100개 뽑는데, 나는 150개, 200개를 뽑았어.
나는 항상 남보다 앞서고 싶은 마음이 있다 보니깐. 몰라, 내가 살아온

+ 헬리컬 기어
기어이의 줄기가 비스듬히 경사져 있는 기어를 〈헬리컬 기어〉라고
한다. 헬리컬 기어는 맞물린 기어끼리의 접촉선이 길기 때문에 큰
힘을 전달하기에 용이하고, 스트레이트 기어와 비교하여 회전이
원활하며 소음이 적다. 주로 스퍼 기어, 베벨 기어 등에 쓰인다.

28. 헬리컬 기어

과정을 얘기하는 거니깐. 내가 딱 1년 지내고 보니, 나보다 먼저 했던
애들하고 같은 레벨에 올라가 버린 거야. 기어 같은 거 돌리라고 하면 손이
안 보였어. 내가 커서 능력에 맞는 자리가 있어야 하는데, 자리가 없었어.
뒷돈 준다고 해서 싫다고 했지.

송호철 사장님은 중간에 하다 보니 한 게 아니라 애초부터 기어를 배우는
거로 시작을 하신 거네요?

백석수 〈의성기어〉라고 못 들었제? 거기 사장님이 기계를 갖다 놓고
기술자가 없어서 기계를 못 돌린 거야. 그러니까 그 사람 때문에
문래동으로 나오게 된 거야. 스카우트 제의가 들어와서.

백석수 회사가 한 1년 개발을 했는데, 소프트 용품 만드는 회사하고
롤러 스키를 만들었다고. 1980~1981년도에.

+ 기어이
기어 구름 접촉면에 규칙적으로 깎아 놓은 일정한 돌기를
〈기어이〉라고 한다. 기어 장치의 구조와 회전 속도에 따라
기어이의 모양과 개수 등을 달리한다. 기어이의 모양은 사각형,
삼각형, 원형, 사다리꼴 등 다양하다. 기어 장치 내 맞물려 있는
기어이의 모양은 서로 비례한다.

29. 기어이 모양

송호철 롤러 스키는 국내용이 아니라 해외용이죠? 해외에서는 여름에도
스키장 슬로프가 풀이나 잔디로 되어 있잖아요.

백석수 그거는 인제 롤러라고 안 하고, 스틱 가지고 내려오는 거고. 근데
특허까지 냈다가 실패했지. 탈탈. 그래 가지고 남의 집에 가서 마누라가
고생했지. 전세 자금도 까먹었지. 그러니깐 사글세 빌릴 돈도 없는 거야.
취직이야 뭐 서로 오라고 그러니깐, 사장이 월급을 주더라고. 그때부터
슬슬 거래 일을 주면, 그렇게 슬슬 하다가.

송호철 그러면 사장님 이름으로 사업하신 게 언제예요?

+ 기어비
기어비는 맞물려 있는 두 개의 기어에서, 큰 기어의 기어이 수를
작은 기어의 기어이 수로 나눈 값이다. 기어비가 높으면, 회전
속도가 높으나 동력 전달력이 떨어진다. 반대로 기어비가 낮으면,
회전 속도는 낮으나 동력 전달력이 좋아진다.

30. 기어비

백석수 나도 늦게 시작했어, 1989년 4월에. 기어는 원래부터 내가
스타트를 했던 거고. 그래서 아까 하이포드라든가 기계들 다 할 수 있었던
거야. 기어하면서 홉핑하고 선반, 밀링하고 슬로터 가지고 시작해서.
뭐 홉핑 같은 거야 그냥 거저먹기지. 이거 하다 보면. 기계도 사고 많이
갖다 버렸지. 나는 내 돈 500만 원 가지고 시작했어. 그때는 저들도 기술을
배워야 하니깐 후배들이 기계들 다 사주고, 공구 만드는 회사에서도
무상으로 하고 6개월 후에 결제. 그렇게 밀어줬거든.

송호철 기계가 되게 비쌌을 것 같은데, 파격적으로 밀어주셨네요?

백석수 옛날에는 다 비쌌지. 인제 구닥다리가 되어 버렸어. 신식이 많이
나와 가지고. 딴 데서는 카터가 마모되어서 스텐(스테인리스강) 기어 같은
거는 잘 안 파주려고 그래. 우리는 스텐 기어라도 그냥 파버려.

+ 슬로터와 호빙 머신

슬로터는 절삭 공구가 상하 운동을 하며, 가공물의 평면이나 홈 등을 절삭하는 공작 기계이다. 호빙 머신(홉핑기)은 〈호브〉라는 커터를 수평으로 회전시켜서, 수직으로 회전하는 기어를 절삭하는 공작 기계이다. 호브의 회전 방향에 따라 수직 호빙 머신과 수평 호빙 머신으로 나뉜다.

31. 슬로터 32. 호빙 머신

+ 기어 절삭 기계

기어를 절삭하는 공작 기계는 〈기어 절삭 기계〉라고 한다. 기어 절삭 기계는 가공 기어의 종류와 가공 공정에 따라서 명칭이 다양하다. 기어가공은 기어의 종류에 따라 동일한 절삭 기계 내에서 절삭 공구를 달리 사용할 수도 있다. 베벨 기어의 가공 방법은 주·종운동으로 나뉘는데, 절삭 공구를 사방으로 회전하는 주운동과 가공물을 고정하는 종운동을 같이한다.

33. 베벨 기어 절삭 기계
(1969년식 미국 제작, 정현테크)

+ 베벨 기어

각을 두고 서로 교차하는 원추형의 기어를 〈베벨 기어〉라 한다. 구동축을 맡은 큰 기어를 〈링 기어〉라 하며, 구동축이 맞물려 돌아가는 기어를 〈구동 피니언 기어〉라 한다. 베벨 기어는 기어 선에 따라 직선은 스트레이트 베벨 기어, 곡선은 스파이럴 베벨 기어, 링 기어와 구동 피니언 기어의 추진축의 각도가 10~20도인 하이포드 베벨 기어 등으로 나뉜다.

34. 스트레이트 35. 스파이럴 36. 하이포드

+ 기어 박스(기어 케이스)
기어 장치를 내장한 프레임을 〈기어 박스〉 혹은 〈기어 케이스〉라고
한다. 기어 박스는 내장된 기어 장치에 따라 그 형태가 달라진다.

37. 기어 박스

+ 백래시
기어 장치 내 기어가 맞물렸을 때 그 사이에 생기는 틈을
〈백래시〉라고 한다. 백래시는 기어가 회전 운동 시 매끄러운 동력
전달을 위하여 필요하다. 백래시 값에 따라 기어의 회전 속도와
동력 전달력은 반비례한다.

38. 백래시

송호철 사장님, 디퍼렌셜 기어(한 톱니바퀴가 다른 톱니바퀴의 주위를
돌면서 동력을 전달하는 장치)도 하셨나요? 저는 그걸 보고 와, 이건 정말
예술이다 생각했어요. 회전 반경과 지면 상태에 따라서 기어가 제각각
돌잖아요. 그게 오묘한 게 모터를 출력하고 기어비가 적절하게 조정이
되어야 제대로 된 힘이 나오고 잘 맞춰 줘야 하는 건데…….

프로젝트 〈힘을 내요〉에서
정현테크 로고 디자인은
백래시 형태를 바탕으로
작업하였다.

백석수 우리는 그거를 당연하다고 봐 버리지. 아멜이 얼마이며, 펌프가
어떤 거고, 그리고 프레스기 같은 거는 회전 비율 같은 거 인제 밥 먹듯이
하는 거니깐. 주제 넘는 소리라고 할지 모르지만은.
송호철 기어가 봤더니, 그 백래시가 있잖아요. 정밀할수록 백래시를
관리하는 게 엄청난 거잖아요?
백석수 고속이냐, 저속이냐. 그거에 따라서 차이도 있고, 기어만 잘
해가지고는 안 돼. 박스도 잘 해야 돼. 근데, 처음 나오는 게 기어 때문에
나한테 전화 오는 거야. 이래서 제일 피해 보는 게 기어야. 그래서 딱 보면
알아. 내가 감속기로 고생을 좀 했거든.

백석수 근데, 인생이 뭐 파란만장했지 뭐. 팔자가 뭐, 돈복이 없어 일복은
있어도. 진짜 희한해. 좀 괜찮으면 자꾸 그런 생각을 한다니깐. 진짜
열심히 한 놈이 돈복이 없으니 이해가 안 가. 이런 식으로 했으면 빌딩을
몇 채 가지고 있어야 하는데, 돈을 여기서 하나 쓰지도 않아. 버는 것
같은데도 돈이 싹 빠져나가. 그러니깐 마음을 먹고 체력 보강하면서
그럴수록 힘에 대한 마음을 갖게 된다고. 체력이 떨어지면 이런 일도 하지
못해. 아무것도 못하는 거야. 군대에서는 온몸을 다 쓸 수가 있는데,
갔다 와서 한 10년 되다 보면 다 축축 처져. 그러다가 어느 순간에 다쳐.

+ 차동 기어(디퍼렌셜 기어)
자동차에 쓰이는 차동 기어는 자동차 내 기어 장치의 구동축 양쪽
바퀴의 회전 속도를 다르게 한다는 뜻에서 〈디퍼렌셜 기어〉라고도
한다. 자동차가 방향을 바꿀 때, 바깥쪽 바퀴는 빠른 회전 속도로
큰 반지름을, 안쪽 바퀴는 느린 회전 속도로 작은 반지름 회전
운동하여 양쪽 기어가 모두 미끄러지는 일이 없도록 회전력을
고르게 전달하는 역할을 한다.

39. 차동 기어

우리는 경험에 의한 근육이라 손목 하나 까딱해도 달라요. 그게
차이점이지. 초보자는 이해를 못해. 공부도 들어올 때 있고 안 들어올 때가
있단 말이지. 운동도 마찬가지예요.
송호철 사장님, 운동은 언제부터 하셨어요?
백석수 나는 초등학교 때 시작했고 육상을 잘했어. 지금도 유연성은
20대 못지않아. 고등학교 때까지 유도를 했는데, 가방 하나씩 던져 놓고
친구들이랑 체육관서 운동하고 자전거 있어도 그냥 놔두고 거기서
집까지 20리야, 그냥 뛰어다녀. 우리는 그렇게 다녔어. 몸 단련을 시키는
운동도 뭐 오만 잡것 다했어. 그러니깐 모든 기본 운동에 대해서는 인제
맥을 알고 있지.

송호철 기억에 남은 작업이나 거래처가 있으세요?

백석수 아직도 영업을 뛰어 본 적이 없어. 다 소개 소개해 줘서 넘어와.

거의 그렇게 들어오지. 하, 너무나 많아.

송호철 사업하면서 고비는 없으셨어요?

백석수 많았지. 15명쯤 데리고 있을 땐 고생 많이 했어. 그때는 분 단위로

돈이었다니깐. 근데 그것도 한때야. 그때는 죄다 어음이야. 2억 5천씩

몇 장 걷으면 돈도 아니지. 그런데도 어음 하는 애들이 지나가다가,

꼭 지나가다 찾아와서 인사하고. 걔네들도 참 잘해. 〈지나가다 형님 보고

+ 기어키 홈
기어와 기어 부품이 잘 결합하여 회전할 수 있도록 기어 가운데
뚫은 구멍을 〈기어키〉라 하며, 여기에 더하여 홈을 깎아 낸 부분을
〈기어키 홈〉이라고 한다. 기어키 홈은 양쪽 또는 한쪽으로 깎아 낼
수 있다.

40. 기어키 홈

싶어 왔습니다〉 그러면, 〈커피 한잔하자〉 그러고. 내가 〈며칠 있으면 돼〉
하면, 〈알았어요. 형님〉 딱 그래. 내가 힘없이 딱 이러고 있으면 안 돼.
그럴수록 내가 몸가짐을 잘 다져야 하고, 그리고 상대방이 될 수 있는 대로
편하게 해주고, 세 번까지 봐주고 안 될 때는 그냥 아웃이야. 나하고 한 번
말다툼하면 두 번 더 싸워야 돼. 그러니깐 세 번 이상 싸워야지 가까워지고
친한 친구가 되지. 딱.

송호철 향후 사업의 비전 같은 거 있으세요?

백석수 지금은 비전을 제시할 수가 없어. 왜냐하면, 우리도 1인이나 2인
기계 가지고는 타산이 안 맞아. 지금 이 구조 가지고는. 그렇다고 우리가
돈이 많으면 머시닝 센터 같은 자동화를 해야 하는데, 가능할까?

+ 유성 기어

구동축을 맡은 큰 기어 주변으로 여러 개의 작은 기어가 돌아가는
기어 장치를 〈유성 기어〉라고 한다. 유성 기어는 그 모습이 태양을
중심으로 유성이 배치된 모습과 비슷하다 하여 이와 같은 이름으로
불린다. 유성 기어는 작은 기어들의 회전을 제어하여 변속을
가능하게 한다. 주로 자동차 변속기 내에 구성된다.

41. 유성 기어

유성 기어의 가공 단계,
2018

별-유성 기어,
2018

가공을 마친 기어들,
정현테크,
2017

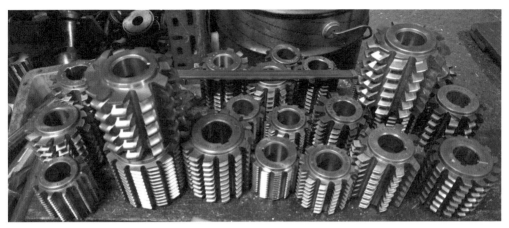

141

호빙 머신, 베벨 기계(1960년대 미제), 백석수 대표는 이 베벨 기계와 백 년을 같이 맞이하고
정현테크, 밀링 기계, 싶다고 한다. 1960년대식 미제 베벨 기계는 문래동에서
2017 정현테크, 정현테크를 포함해 총 3대가 있다.
 2017

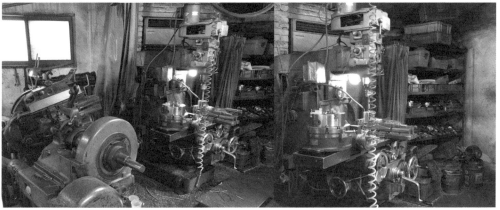

정현테크 공장 풍경,
설계 도면과 작업대에 놓인 장갑들,
정현테크,
2017

돈 전(錢)은 쇠 금(金)과 나머지 잔(戔)이 만난 합자로
⟨돈, 값, 화폐⟩로 뜻풀이된다.
잔(戔)은 무기 창(戈)과 무기 창(戈)이 만난 합자로
⟨나머지, 적다, 쌓다, 깎다⟩로 뜻풀이된다.

쇠가 값이 되기까지
과거에게 드리는 미래의 선물
정현테크가 가진 무기는 기술이며, 시간이고, 보듬이다.
정현테크 문장 디자인은 정현테크의 기술과 시간
그리고 보듬에 대한 〈제값〉을 만드는 과정이다.
이 과정은 쇠를 깎아서 기어를 가공하는 공정을 품는다.
돈 전(錢)은 쇠 금(金)을 중심으로 두 개의 무기 창(戈)이
유성과 같이 배치된 형상이다. 즉 〈금을 무기로 깎아
값을 만든다〉라고 할 수 있다.

錢

옾

金 ——————————————— 1, 2, 3, 4 5, 6, 7, 8
부지런함이 단단한 사람을 만든다.

戈 ——————————————— 1, 2, 3 4, 5 6
책임감을 얹은 지혜가 자신감을 얻는다.

戔 ——————————————

戈 ——————————————— 1, 2 3, 4 5, 6
앞을 보는 어른은 따르는 이들에게 터전이 된다.

금과 창창,
2018

금과 잔,
2018

C 70 M 5 Y 70 K 10

정현테크의 문장 디자인

태성기공

차츰차츰 조금조금 감사하며

김교술, 김태성 태성기공 대표

태성기공 김교술 대표는 1999년 문래동에 처음 자리 잡았다. 이후 사업이 번창하여 아내와 자녀들이 일손을 도와 가며 성장한 가족 기업이다. 그는 〈차츰차츰 조금조금 감사하며〉 겸손하게, 까다롭고 귀찮은 일이라도 할 수 있는 일을 주는 사람들한테 고마운 마음으로 임한다. 태성기공은 현재 아들 김태성 씨가 가업을 이어받아 생산 설비를 확장하여, 생산 제조품의 범위가 넓어지고 있다. 태성기공은 다시 성장하는 중이다. 가업을 이을 아들 김태성 씨는 태성기공에서 같이 일한 지 10년이 넘었음에도 직함이 여전히 〈대리〉다. 이는 가공 기술뿐만 아니라 감사와 겸손을 배우라는 아버지의 마음이 아닐까 싶다.

+ 단능 선반 기계(로구로)
가공물을 회전축에 고정시키고 회전 운동을 이용해서 성형하는
가공 공정을 〈로구로가공〉이라고 하며, 이를 가공하는 기계를
〈로구로 선반〉이라고 한다. 〈로구로〉는 〈도르래〉의 일본식
발음이다. 로구로 선반은 일반적으로 목공 작업에 많이 쓰여서
〈목공 선반〉이라 불리며, 우리말로 단능(單能) 선반이라 불리지만
아직 공통되지는 않았다. 범용 로구로 선반은 모든 공정이
수작업으로 진행되어 생산량이 많지 않다.

42. 단능 선반 기계(로구로)

송호철 공장 운영하신 게 몇 연도라고 하셨죠?

김교술 직장 생활하면서 영등포랑 구로에 갔다가 청계천에서도 이런
계통으로 돌면서 공장은 1996년에 냈죠.

송호철 그때는 어떤 기계를 가지고 작업하셨어요?

김교술 수동 로구로를 가지고 시작을 했었어요. 벤치리스하고
태핑기도 있던 거고, 그렇게 한 3년을 하다 저기 돌아가고 있는 게 〈탭
자동〉이거든요. 지금은 복합 CNC가 4대 돌아가고 있는 거예요.

송호철 수동 로구로로 작업하다가 기계를 들여놓았을 때, 사업이 뭔가
변화가 있었나요?

김교술 로구로는 구세대고, 그때 탭 자동은 신세대고. 이 탭은 뭐냐 하면,
말 그대로 탭을 꺼서 그 탭이 움직이는 대로 그 기계가 움직여 줘요. 지금
복합 CNC는 자동이니깐, 프로그램을 짜는 대로 기계가 알아서 하는데,
탭은 그렇게는 못해요. 예를 들면, 여기가 공정 수가 100이라면 저기는
공정 수가 5밖에 안 돼요. 가공이 안 되는 것도 있고.

송호철 수동 장비로 3년 정도 하시고, 기계를 반자동으로 교체하신 거는
사업이 잘되었다는 말씀이시죠?

김교술 차츰차츰 좋아졌다는 얘기죠. 일이 늘어나고, 갑자기가 아니라
조금조금씩. 또 회사라는 게 따라가야 하지요. 기계를 한 대씩 한 대씩
늘리다가 이제 우리 아들이 이어서 일을 한다 하니 탭 자동도 구식이
된 거야. 복합 CNC가 신식이 된 거고.

+ 나사 절삭 선반 기계(벤치리스)
작은 가공물을 회전시켜서 나사를 깎는 가공 공정을 〈나사
절삭가공〉 혹은 〈벤치리스가공〉이라고 하며, 이를 가공하는 기계를
〈나사 절삭 선반〉 혹은 〈벤치리스 선반〉이라고 한다. 벤치리스
선반은 탁상에 작업대를 고정 설치하여 사용했기에 〈탁상
선반〉이라 부르며, 시계 부품 등 주로 작은 가공물을 가공하기
때문에 〈시계 선반〉이라 불리기도 한다.

43. 나사 절삭 선반 기계(벤치리스)

송호철 사업 시작한 계기 같은 게 있으셨나요?

김교술 나도 사업을 한번 해봐야겠다 하고 시작했는데, 이게 쉬운 게
아니더라고요. 직장 생활할 때는 안 그랬는데, 사업을 시작하니 갑자기
일이 없는 거예요. 노는 날이 많아지니 먹고살기가 막막하잖아요. 그러다
주변에서 나한테 일을 주니깐 황송했죠. 그래서 지저분하든 머리가
복잡할 정도로 까다롭든 닥치는 대로 해 나가기 시작했어요. 그렇게 한
6개월 정도 지나 보니 일이 바빠지기 시작하더라고요. 그래서 우리 집사람
보고 와서 도와 달라고 하고, 나중에는 애들도 방학 때 오라고 해서 우리
딸하고 아들하고는 중학교 때부터 우리 공장에서 알바를 했어요.

송호철 사모님 같은 경우는 처음에 와서 같이 작업 좀 도와 달라고 하셨을
때, 어떠셨나요?

김교술 적극적으로 나왔어요. 적극적으로 나왔는데, 근데 처음에는 일이
서투니깐 나한테 혼났죠. 처음에는 나도 좋게 얘길 해요. 이걸 이렇게
해서 잘해라. 그리고 뒤돌아서 몇 발짝 움직이면 기계 소리가 안 나요.
기계가 또 고장 났다고 내 눈치만 살살 보고 있는 거예요. 아, 내가 화를
내지 말아야지 말을 안 해야지 하면서도 바쁘고 그런 상황이니깐. 그래도
나중엔 알아서 하더라고요. 지금은 그것도 추억이라고 농담도 하면서
웃어 가면서 얘기도 하지만, 당시에 우리 집사람하고 나하고 말다툼 많이
했어요. 지금 생각하면 나도 어떨 때는 참 우스워요.

+ 태핑 머신(태핑기)
구멍에 나사 탭을 사용해서 암나사를 가공하는 수동 공작 기계를
〈태핑 머신〉이라고 한다. 태핑 머신의 자동 버전인 〈탭 자동〉의
정식 명칭은 〈자동 태핑 머신〉이다. 자동 태핑 머신은 가공을 마친
가공물이 자동으로 제품을 받아 내는 곳에 떨어지게 되는 공작
기계이다.

44. 태핑 머신(태핑기)

송호철 아드님이 일한다고 하면서 바로 복합 CNC를 들여놓으신 거예요?

김교술 내 세대로 끝날 것 같으면 되는 대로 하다가 끝나는 것을, 운영도
쉽지 않은데 굳이 비용 많이 들어가면서 할 수가 없죠. 우리 아들이 온다고
해서 기계도 들이고, 여기가 좁으니까 다른 기계를 옮겨서 저기를 하나 더
임대를 한 거죠. 다른 사람들은 그냥 공장 큰 거를 해서 같이하지 그랬느냐
하는데, 사람이라는 게 그렇진 않아요. 자기가 일한 데에서 잘되면 공장
없애려고 잘 안 한다고.

송호철 탭 장비를 들여놓으신 것도 그때 당시로는 시대의 변화에
맞추려고 하신 것 같네요.

김교술 시대를 안 따라가면 뒤처져서 아무것도 할 수가 없어요. 장인
정신으로 한다면 모를까. 지금은 복합 CNC지만, 이것도 오래되면 다른
기계로 바꿔 줘야 해요. 똑같은 시간에 일해도 못 쫓아가니깐.

송호철 사장님은 시대의 변화나 기술에 대한 발전에 있어서 받아들이는
게 적극적이신가 봐요.

김교술 개선을 하려고 노력을 해요. 뒤에 받쳐 주는 애가 있으니까 기계도
사고 이럴 수가 있는 거지. 이렇게 기계를 들여놓으면 주변에서 소문 듣고
일을 더 주고, 또 기계가 있구나 하고 알아보고 오는 사람들도 있고.

송호철 기계 자체가 영업을 스스로 하네요.

김교술 그렇죠. 일도 그만큼 차츰차츰, 한꺼번에 왕창 이렇게 된 게 아니고
조금조금.

+ 나사

나사는 환봉의 내외 기둥면을 안쪽 기둥면에 홈을 나선
모양으로 절삭한 것이다. 두 개 이상의 결합 부품을 결합 혹은
고정하는 데에 사용한다. 나사의 나선을 따라 생기는 홈을
나사골, 나사골과 나사골 사이의 산 부분을 나사산이라고 한다.
나사의 바깥 기둥면에 나사산을 새긴 나사를 수나사, 이를
끼우는 나사를 암나사라 한다.

+ 나사의 용도

나사는 용도에 따라 결합 나사, 조정 나사, 전동 나사로 구분한다.
결합 나사는 나사의 본래 목적인 결합에 사용하는 나사이다.
나사의 암수 구분이 뚜렷하다. 조정 나사는 정밀 기계 등의 수평과
수직을 조정하기 위하여 사용하는 나사이다. 전동 나사는 나무나
시멘트 벽면 등에 고정하기 위한 나사이다.

+ 나사산 모양

나사산의 모양에 따라서 삼각나사, 사각나사, 사다리꼴나사, 톱니
나사, 둥근 나사 등이 있다. 삼각나사는 일반 조립용으로 주로
물체를 결합하는 데 사용하고, 사각나사 및 사다리꼴나사는
삼각나사보다 마찰이 적고, 축 방향으로 큰 힘을 일정하게 전달할
수 있다. 사각나사는 압축하여 형상 및 치수로 변형시키는 데에 큰
힘이 필요한 가공 기계인 프레스 기계에 주로 쓰이며,
사다리꼴나사는 사각나사보다 힘의 크기는 작지만, 힘을 부드럽게
전달하기 때문에 가공물을 수평으로 이동시키는 선반 공작 기계
등에 사용된다. 톱니나사는 가공품을 고정시키는 회전 바이스나
수직으로 움직이는 가공물을 가공하는 밀링 공작 기계 등에
사용한다. 둥근 나사는 나사산과 골이 같이 둥글기 때문에 이물질
끼임이 비교적 적어서, 먼지나 모래가 끼기 쉬운 전구와 호스 등에
사용된다.

45. 나사산 모양

* 태성기공의 제조품은 20Ø미만 제품에 나선형 가공이 주요
제조품으로, 스크루(회전축 끝에 나선면을 이룬 금속 날개가
달려 있어서 회전을 하면 무엇을 밀어 내는 힘이 생기는 장치) 제품
중 하나로 이해할 수 있는 〈나사〉라고 특정하지 않고, 비교적
포괄적인 전달을 위하여 스크루라고 한다.

송호철 기술력이 가장 중요하겠지만, 어떤 게 사업을 이렇게 변화시켰던 것 같아요?

김교술 사람들이 물건을 해달라고 오잖아요. 보통은 까다롭고 귀찮으면 안 하려고 그러거든요. 근데 저는 까다로워도 내가 할 수 있겠다 싶으면 해줬어요. 돈이 되든 안 되든 간에. 그러면 그 사람이 또 다른 사람을 소개해 주고 차츰차츰 거래처가 늘어나더라고요. 내가 할 수 있으면 해줘야지, 무조건 여기만 오면 해결이 된다고 사람들은 생각해요. 그렇게 제법 커진 거예요. 거래처 중에 물건을 해달라고 왔는데, 원래는 다른 데서 하려다가 못하고, 결국 나한테 가지고 왔어요. 그게 계기가 돼서 그 인연으로 그 사람하고 나하고 거래한 지 올해로 17년이 되어 가고 있거든요. 그런 인연이 되면 뿌듯하죠.

송호철 일 들어오는 게 복이잖아요. 복이 여기저기 있지만, 복이 들어오려고 해도 막아 버리는 경우도 있고, 사장님 같은 경우는 결국 일을 복으로 만들어 버린 거잖아요. 결국은 기회가 왔을 때 받아들이는 분들이 번창하는 것 같아요.

김교술 그렇게 봐주니깐 고맙죠. 저는 고생을 하더라도 도저히 내 실력으로는 못한다는 생각이 들어 손을 놓을 때까지 시도했어요. 그러다 보니 그것이 나한테는 많이 강점이 됐어요. 누가 특별하게 나만 일을 주겠어요.

송호철 저도 사람 소개해 줄 때, 확실하지 않은 사람 아니면 소개를 못 시켜 주거든요.

+ 문래동의 잔업 없는 날
문래동 기계금속가공 단지는 하나의 제조품을 한 공장에서
마무리하여 납품하는 경우가 많지만, 몇 가지 공정을 거쳐야 하는
제조품의 경우에는 이웃 공장들의 협업을 통하여 생산되는 경우가
빈번하다. 지역 내에 1,300여 개의 금속가공업체가 밀집된
지역에서 내부 협업의 범위는 굉장히 넓으며, 유기적으로 연결되어
있다. 이러한 관계 중 재미있는 것 하나가 문래동의 〈잔업 없는
날〉이다. 매주 수요일은 서로 약속하여 일과 시간 이후에는
잔업이나 야근을 하지 않는다.

송호철 문래동에 계신 사장님들께 일하시는 거 말고, 취미나 여가
생활하는 거 있으시냐고 물어보면, 취미도 일하는 거라고 하시는
사장님들이 꽤 계시더라고요.
김교술 저도 따지고 보면, 취미가 일이나 다를 바 없는 사람이에요.
그냥 일하면서 잠깐 쉴 생각만 하고, 아이들은 고생 안 시키고 키울 생각만
했지. 전혀 그런 걸 해보질 못했어요.
송호철 어떤 사장님은 해외여행을 못 가봤대요. 하루라도 내가 없어서
공장 문을 닫으면, 거래처에서 오던 사람들이 다른 데로 간다고,
못 움직인다고 하시더라고요.
김교술 그게 두렵다기보다 공장이라는 것은 〈난 뭐 이 정도면 먹고살아〉
뭐 이런 생각을 하거나 아니면 일을 가려서 받는다든가, 일 가지고 오는 거
우습게 보거나 이런 생각을 하면, 나는 그 공장 망한다고 생각해요. 사람
가려서 받으면, 오던 사람들도 〈저기 가봐야 뭐 되겠어〉 하며 얘기하고
오는 사람들도 줄어들고, 그만큼 일은 떨어지고 다음에는 일이 없어지고,
또 단가 싸면 안 하려고 그러고. 그러니까 사람들이 가고 싶어도 안 간다는
얘기죠. 〈아니 이딴 걸 내가 왜 해?〉 이런 생각을 하기보다는 이번 일은
값이 적으니 다음에는 얼마 정도로 올려 달라고 하면서 사람을 끌어들일
때가 있는 건데, 〈무조건 안 해!〉 하며 자기 자신이 일을 발로 차버리니까
그 사람이 일을 못한다는 거죠. 저는 그렇게 생각해요. 왜냐하면, 내가
공장을 하기 전에는 나한테 일을 주는 사람이 얼마나 고마운지 몰랐죠.

+ 복합 CNC 선반 기계(부분)_절삭유 노즐
절삭유는 절삭가공할 때 가공물과 절삭 공구와의 마찰열을
감소시키고, 마찰에 의한 마모율을 절감하여 절삭 날을 냉각시켜
절삭 날의 수명을 연장하여 가공 면을 깔끔하게 만드는 역할을
하는 윤활유를 말한다. 〈절삭유 노즐〉은 공작 기계, 액체 압력 기계,
수치 제어 기계, 물 냉각 체계에 사용되기 때문에 부도체이며,
부패와 고온에 강하다. 노즐 수는 다양한 크기와 형태로 변형할 수
있다.

46. 복합 CNC 선반 기계(부분)_절삭유 노즐

송호철 아드님이 들어오고, 복합 CNC를 들여오면서 공간도 늘어났는데,
현재 상황에서 생각할 때, 앞으로 아드님이 어떤 식으로 운영을 하고,
어떤 공장이 되고, 어떤 회사가 되기를 바란다 등 계획이나 바람 같은 게
있을까요?
김교술 저로서는, 지금 제가 하는 것은 이 정도이지만 우리 아들은
이 공장을 운영하면서 공장 외에 뭐 예를 들자면, 머시닝 센터라든지 그런
거를 구비하면서 더 크게 좀 발전시켜 줬으면 좋겠죠. 제 입장에서는.
송호철 보시기에 잘하는 것 같아요?
김교술 잘하고는 있어요. 잘하고는 있는데, 우리 자식이 잘하고 있어도
아직은 미흡하다 싶은 마음은 항상 있죠. 조금 더 노력하고, 조금 더
숙달이 되면 잘하겠는데, 아직은 어려요.
송호철 아직 아드님은 일이나 엔지니어나 그런 쪽에서 보면 이제 막
시작하는 입장이라 앞으로 발전 가능성이 엄청나잖아요. 또 젊은 사람들이
머리도 좋으니까요.
김교술 그렇죠. 맞아요. 재도 더 발전시켜서 나처럼 일하지 말고 외주
뛰어다니면서 큰 기업을 만든다면 좋겠죠. 부모 입장에서 그런 마음
안 가지는 사람이 어디 있어? 안 그래요?

+ 복합 CNC 선반 기계

복합 CNC 선반 기계는 회전축에 가공물을 고정시켜 회전시키고, 가공물 주변을 자체적으로 회전시킬 수 있는 절삭 공구를 장착하여 회전체 형상의 가공물에 가공할 수 있다. 복합 CNC 선반 기계는 사람이 직접 수치를 가늠하거나 입력하여 가공하는 범용 기계가 아닌 프로그래밍이 된 컴퓨터가 자동으로 수치 제어하여 가공하는 설비로, 한 기계 내에서 회전체를 기반으로 하여 원통가공, 드릴가공, 탭, 나사, 내경 나사, 평면 나사, 엔드밀(키 홈) 등 다양한 형태의 가공에서 제조 효율이 높다. 복합 CNC 선반 기계 내 자체 운영은 1번 재료 장착, 2번 자동가공, 3번 제품 이동 단계로 일괄 처리할 수 있다.

47. 복합 CNC 선반 기계

1

2

3

+ 태성기공 설비에 따른 공간 배치
복합 CNC 선반 기계는 재료 장착 부분을 포함하면, 한 대당 가로 3~8미터의 크기를 가지고 있다. 내부가 깊은 태성기공 공장은 복합 CNC 선반 기계를 구비하기에 적합한 장소이다. 복합 CNC 선반 기계들 사이로 두 명 이상 나란히 걸을 수 없는 공장 내 공간 구성은 김교술 대표가 20여 년 동안 맞춘 업무 동선이다. 가공 업무 외에 도면을 받는 업무나 상담은 주로 서서 진행하며, 그 외 사무 업무는 간이 사다리를 놓아 복층 사무실로 올라가서 하고 있다.

48. 태성기공의 설비에 따른 공간 배치

송호철 태성 씨가 합류하면서 아버님께서 장비도 늘리고 공간도 넓히고 하는데 어떠세요? 앞으로 아버지께서 만드신 이 공장을 이어받아서 어떻게 운영할지 계획이나 목표 같은 거 있으세요?
김태성 우선은 이대로 아버지랑 일하다가 만약에 저 혼자서 일을 하게 될 때는 지금 이 정도만 계속 유지할 수 있도록 하려고요. 사업을 더 크게 벌리기보다 유지하면서 욕심 안 부리면서 하고 싶어요.
송호철 전에 학교 다니시면서 가끔 와서 아버님 일 도와주고 그랬다고 하는데, 그때하고 지금하고 변한 게 있나요?
김태성 지금은 책임감이 크죠. 그때는 그냥 나오기 싫으면 아프다고 핑계 대고 안 나오고 그랬는데 지금은 저 없으면 기계가 안 돌아가니깐, 조금 아프더라도 나와서 일을 하죠. 저 스스로 책임감이 달라진 것 같아요.
송호철 그러면 아버님을 따라 일하는 것에 대한 업무 부담이나 아버님이 가졌던 공장에 대한 책임감을 아버님하고 확실히 지금 분담하고 있는 거네요?
김태성 일하면서도 많이 느끼게 되죠. 그동안 아버지가 어떻게 살아왔는지. 그런 걸 많이 느끼게 돼요.

+ 태성기공 주요 제조 설비

1999년 자동 선반, 단능 선반(로구로), 벤치리스에서 2017년
자동 복합 CNC, 자동 선반, 프로콘으로. 태성기공 주요 제조
설비는 수동 제어하던 범용 설비에서 컴퓨터 프로그래밍을 통한
자동 제어 시스템 공정으로 변화하고 있다. 제조 설비의 변화는
제조품의 범위 확장으로 이어져, 이전에는 주로 20Ø미만
스크루가공 중심이었던 제조 품목이 기계 부품 등으로 그 제조품
범위가 점차 넓어지고 있다.

49. 복합 CNC 선반 기계(부분)_계기판

+ 태성기공 제조품
태성기공의 제조품들은 20∅(=20밀리미터)미만 크기의 내외
기둥면을 스크루가공한 작은 원통형 가공물로 우산 포장 기계 부품,
에어컨 부품, 기계 부품 등 그 종류가 다양하다.

50. 태성기공 제조품

단능 선반(로구로), 벤치리스, 태핑기_손잡이,
2018

드릴 척,
가공을 마친 스크루 제조품들,
태성기공,
2017

태성기공 공장 풍경,
복합 CNC 선반 기계,
태성기공,
2017

복합 CNC 선반 기계
(절삭유 노즐 부분),
태성기공,
2017

아버지와 아들의 손,
태성기공,
2017

복합 CNC 선반 기계
(자재 보충 부분),
태성기공,
2017

별

받침

지그재그

빙빙빙

아버지와 어머니 그리고 아들, 한 가족이 공장을 이끌어 가고 있다. 태성기공은 아들 김태성의 이름과 기술력, 공장이 합쳐진 이름으로 태성기공의 제조품은 20Ø미만 크기로 내외 기둥면에 지그재그 모듈로 스크루가공한 후 팁 바이트(금속을 자르거나 깎을 때 선반 따위의 공작 기계에 붙여 쓰는, 날이 달린 공구)를 빙빙빙 회전시켜 절삭한다.

별이 이뤄지는 공장

차츰차츰 조금조금 감사하며

태성기공의 문장 디자인은 아버지에서 아들까지,
과거에서 미래로 이어지는 〈부지런함〉의 기술이다.
이 부지런함은 경험에 앞선 신념이며 성장이 따른
노력이다.

복합 CNC 선반 기계,
2018

별
태성기공은 아들의 이름과 같은
별 태(台), 이룰 성(成)의
태성(별을 만드는 공장)이다.

받침
태성기공은 단능 선반(로구로), 벤치리스, 복합 CNC 선반
기계 등 선반(받침대를 공통 구비한 설비를 바탕으로 한
가족이 서로를 받쳐 주면서)과 집 그리고 공장을 이룬다.

태성기공은 원통형 가공물에 스크루가공을 하기 때문에
내외 기둥면이 모두 표기된 설계 도면을 보며 작업한다.
이 설계 도면은 가로 중심선을 따라 위아래로 펼쳐진 형태로
〈아버지를 닮은 아들〉의 모습처럼 보인다.

+ 드릴 척

선반 공작 기계의 회전하는 드릴을 고정하는 부품을 드릴 척이라고
한다. 드릴 척의 내부에는 3개의 척이 있는데, 드릴 척 가운데에
드릴 공구를 끼우고, 드릴 척 외주에 있는 척 핸들을 돌려 3개의
척을 균등하게 조여서 고정한다.

51. 드릴 척

+ 팁 바이트

바이트는 삼각형 모양의 절삭 칼이다. 가공물과 마찰이 잦은
바이트에 탄소강 납땜 또는 용접한 바이트를 〈팁 바이트〉라고 한다.
팁 바이트는 환봉의 외주 면을 절삭하는 공구로 주로 작은 원통형
가공물을 절삭할 때 쓰인다.

52. 팁 바이트

별_받침_지그재그_빙빙빙,
2018

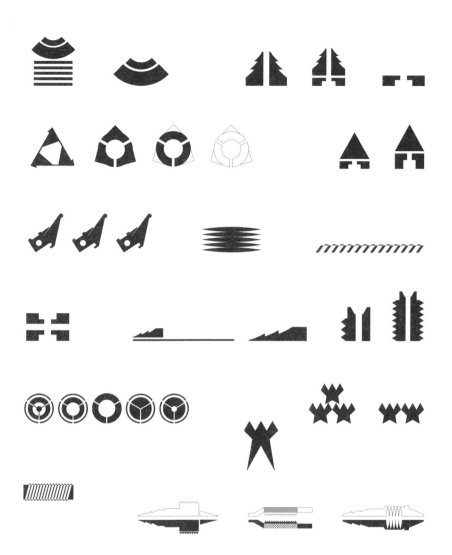

김태성

별을 만드는 공장,
2018

복합 CNC 선반 기계

태성기공의 문장 디자인

에이스정공

손재주 발 재주, 토털리즘

조양연 에이스정공 대표

에이스정공 조양연 대표는 20대에 구로공단에서 금속 관련 영업을 하다가 청계천에서 금속가공을 배운 뒤 1987년부터 문래동에서 에이스정공을 운영하기 시작하였다. 금속가공만 30년째.
에이스정공 조양연 대표는 범용가공 설비에서부터 자동가공 설비까지 〈못하는 게 없는〉 금속가공 기술에 더하여 기계 개발 능력도 겸비한 〈안 되는 게 없는〉 금속가공의 토털리즘을 추구한다.
에이스정공 조양연 대표는 낮에는 의뢰 상담과 발주 관리, 밤에는 가공 업무와 개발 설계, 주말에는 학원과 동호회 활동 등 삶에 대한 열정이 대단하다. 그리고 눈에 보이지 않은 경험이 사라져 버리지 않도록 노력하고 고민하며 산다.

조양연 구로에서 영업 일을 하다가 좀 쉬는데, 그때 우리 사촌 형이
베어링 공장을 했거든. 사촌 형이 나더러 와서 도우라고 하더라고.
당시에는 잠깐 일 돕고 온다는 생각으로 갔는데, 손에 착 잡히는 금속
느낌이 너무 좋은 거야. 그때부터 이 일을 한 거지. 청계천 회사에서
3년 정도 다니다가, 1980년 중반까지 거기 있었어. 당시에 청계천도
개발한다고 내보내기 시작했거든요. 그래서 청계천 쪽에 있던 우리 나이
사람들이 건너온 서야. 우리는 기술자들이고 거래처도 있으니까 새로
차려서 사업하기 시작한 거지.

+ 청계천, 문래, 구로, 용산
1960년대부터 청계천은 노점상, 도깨비시장, 상가, 공장 등 그
모습을 달리하며 성장하기 시작하였다.1970년대에는 인쇄, 방직,
공구 등 다양한 종목의 공장들이 청계천을 형성하기 시작하였으며,
이후 1980년대에 들어 청계천에 밀집되어 있던 많은 공장이
자리를 옮기기 시작했다. 기계 판매 및 전기 관련 상인들은
용산으로, 공구 판매상들은 구로로, 기계가공 공장들은 문래로
자리를 옮겼다.

53. 구로 공구상가 단지 54. 문래 기계금속가공 단지
55. 용산 전자상가 단지

송호철 당시 청계천하고 문래동이 어떻게 달랐었나요?
조양연 청계천은 우선 도심 안에 있다 보니까 아무래도 공간이
협소했었지. 여기 와서 공장들이 거의 배로 늘어났다고 봐야지.
청계천에서 옛날 기술자들한테 대여섯 명씩 배웠을 거니까. 그 사람들이
여기 와서 회사에 다시 취직한 사람들도 있고, 창업한 사람들도 있고,
그러니깐 여기 와서 자기 꿈을 펼친 사람들이 많은 거지. 원래 여기는 공업
단지가 크게 형성되어 있던 곳인데, 공업이라는 게 큰 덩어리만 있다고
해서는 안 되잖아요. 서포트할 수 있는 작은 기업들이 또 있어야 받쳐
주는 건데, 작은 기업들이 오면서 전체 모습이 갖춰진 거지. 큰 곳에서만
할 수 있는 기술이 있고, 작은 곳에서는 여러 기술을 가진 사람들이
접목되었다고 봐야지.

1950년대 한국 전쟁을 겪으면서 피난민들과 농촌에서 올라온 사람들이 생계 목적으로 생활용품과 잡화 등 온갖 잡동사니를 주워 와 팔기 시작하면서 노점을 열었다. 청계천은 이태원과 동두천의 미군 부대와 가까운 위치에 있어서, 미군 부대에서 나오는 공구 장비와 군수 물품, 고철 덩어리 등 다양한 물건이 노점에서 거래되었으며, 이것이 공구상가의 시작이었다.

당시 〈청계천 공구상가〉는 청계천 변에 형성된 자동차/기계 부속상, 베어링상, 공구상들이 주된 업종이 되었고, 1960년대 후반, 전기/전자 상점들이 더해져 청계천은 성업을 이루기 시작했다. 1960년대 후반 베트남 전쟁 이후 당시에 파병 갔다 돌아오는 한국군들이 지참한 물품에 대해 관세를 면하는 특혜가 있었다. 이에 군인들이 돈이 될 만한 물건들을 청계천으로 유통했는데 이때 가장 인기 있던 품목은 전동 공구들이었다.[10]

그러나 곧이어 1973년 중동 전쟁이 발발하고, 그에 따른 원유 인상으로 1차와 2차 석유 파동이 일어나면서 거래가 거의 이루어지지 않았다. 다행히 그 무렵, 제3차 경제 개발 5개년 계획 기간(1972~1976)에 들어섰고, 수출 산업이 발전하기 시작하면서 공장들을 가동하는 데 필요한 기계 부속품과 관련 공구들에 대한 수요가 급증하였다.

청계천로 위의 고가 도로를 철거하고, 청계천 복개 구조물을 걷어 내 하천을 복원하는 것이 중요 이슈로 등장하면서, 1986년 아시안 게임과 1988 서울 올림픽을 앞두고, 서울시의 청계천 관련 사업단은 청계천로 일대에서도 〈재개발 지역〉 혹은 〈철거〉 대상으로 가장 염두에 두었던 것은 〈도심 부적격 시설〉로 인식되었던 공구상가들이었다. 도심 환경 개선 움직임으로 공구상가들을 용산과 구로동 일대로 이전시켰다. 그 결과 용산 전자상가와 구로 공구상, 문래동 기계금속가공 단지 등이 탄생했다.[11]

10 연종범, 「1960~1970년대 청계천 주민의 삶과 사회 경제 변화」, 연세대학교 교육대학원, 2018년, 51~52면.

11 송도영, 「청계천 공구상가 공간과 사회적 성격」, 『환경사회학연구 ECO』, 한국환경사회학회, 2003년, 167~169면.

송호철 청계천에서 용산하고 문래동으로 넘어온 거네요?

조양연 원래 용산에는 공작 기계 판매상들이 쭉 있었어요. 그러니깐
그쪽으로도 좀 빠졌었는데, 결국은 용산 쪽에 전자상가가 이사 오면서
가공 쪽은 문래동으로 오거나 성수동 쪽으로 빠진 거고.

송호철 청계천 계시던 분들이 얼마나 이쪽으로 오셨나요?

조양연 한 50~60%는 이쪽으로 왔지. 여기가 원래 1차 소재 사업이
쭉 있었기 때문에, 2차 가공 산업이 일하기에는 상당히 좋은 조건이야.
청계천에 있을 때도 큰 원재료는 영등포에서 택배로 받아서 가공했었거든.

+ 문래동 산업

문래동의 산업은 1899년 9월 18일 인천-서대문 간 경인철도가
개통하면서부터 시작하였다. 1900년대에는 요업과 양조 산업을
중심으로, 1930년대에는 방직 산업을 중심으로, 1960년대에는
화학 공업을 중심으로, 1980년대에는 기계부품가공 산업을
중심으로, 2000년에서 현재까지는 기계부품가공 산업과 문화
예술 산업이 공존하는 모습으로 산업의 형태가 변모하고 있다.
문래 지역 내 산업의 변화는 우리나라 산업이 변화하는 모습과
닮았다.

56. 문래동 산업

또 청계천에서는 금형 산업이 많이 발달하지 않았어요. 근데 문래동
쪽에는 큰 소재라던가 특수강 쪽에 자재 구매가 원활하니깐 여기 금형
공장들이 많이 있었다고.

송호철 그러면 청계천에서 일하시다가 이쪽으로 오셨을 때 일하기는 더
편하셨겠네요?

조양연 훨씬 낫지. 여기는 어느 정도 덩치가 있다 보니까요. 청계천에
있었을 때는 선반하던 사람들이 밀링도 했다가 다 하지만, 여기는
선반만 하고 밀링은 외주 줄 수도 있고, 분업화되어 있는 게 많이 있었지.
그러니깐 여기 도금 단지도 생겼고, 큰 구조물만 용접하는 공간들이
생겼으니깐.

1900~ 1929년 (설립 연도)	장도와공, 1904년 대총장유양조, 1908년 이창운양조, 1909년 장도연와, 1909년 대곡토기, 1910년 조선피혁, 1911년 이창운토관, 1915년 죽원제와, 1916년 용산공작, 1919년 경성요업, 1920년 이창운정미소, 1921년 경성방직(현 경방), 1923년 영등포토기조합, 1925년
1930~ 1959년	용혁제지, 1930년 소화기린맥주(현 OB맥주), 1933년 조선맥주(현 하이트맥주), 1933년 조선운수(현 대한통운), 1934년 제일방적, 1935년 종연방직(현 방림), 1935년 경기염직, 1936년 동양방적, 1936년 일청제분(현 대선제분), 1936년 대일본방적, 1939년 조선다이야공업(현 한국타이어), 1941년 조선주택영단(현 한국주택공사), 1943년 대한페인트잉크(현 노루페인트), 1955년
1960~ 1974년	일동산업(현 롯데푸드), 1962년 한영공업(현 효성중공업), 1962년 백원명도기, 1968년 풍림상사(현 오뚜기), 1969년 종근당, 1974년

그 외 문래동 지역 공업 회사(신문 자료에서 언급된 기업)

1967년 8월 26일 자 매일경제
공업 3,200여 산재 25%가 영등포 지구, 영등포 지역 774개소(1순위 화학 공장 134개소, 2순위 기계제품 생산 100여 개소). 서울시 전 공장 근로자 15만 명 중 영등포 지역 6만 명, 경성방직 등 10여개 방직 공장 근로자 2만 명 이상. 서울시 전역 공장 생산 1,114억 원 중 950억 원이 영등포 지역 공장에서 생산. 금년도 한국 수출 목표액 3억 5천만 달러 중 영등포 수출 목표액 1억 2천만 달러.

조선기계제작소,1962년 4월 13일 자 경향신문
대한중석, 1962년 5월 11일 자 동아일보
대선용접소, 1962년 8월 12일 자 경향신문
한국석면, 1962년 11월 19일 자 동아일보
동신화학공업, 1962년 12월 28일 자 동아일보
제일미싱제조주식회사, 1963년 3월 13일 자 경향신문
금성주작소, 1963년 4월 29일 자 경향신문
서울주물공장, 1963년 5월 29일 자 경향신문
동양기어공업주식회사, 1964년 7월 23일 자 경향신문
동양미싱 제3공장, 1965년 1월 13일 자 경향신문
천안고물상, 1966년 3월 16일 자 경향신문
삼공공작소, 1966년 6월 21일 자 매일경제
대한부국산업공사, 1966년 6월 21일 자 매일경제
한양전기, 1966년 12월 1일 자 매일경제
삼융공업기계, 1968년 5월 22일 자 경향신문
연탄공장 20개소, 1971년 8월 31일 자 동아일보
기흥공업사, 1973년 11월 27일 자 경향신문
유화공업, 1974년 3월 29일 자 동아일보
판본방적, 1974년 9월 18일 자 동아일보
자동차정비단지, 1978년 7월 1일 자 동아일보

송호철 청계천하고 문래동하고 전성기는 언제였나요?

조양연 청계천은 1970년대이고, 여기는 1980~1990년대지.
1960~1970년대 여기는 거의 방직 공장들이 있었지. 대한산업하고
한국타이어, 삼영화학이 있고, 종근당이 있고, 그 와중에도 소재 산업들은
다 들어와 있었으니깐. 그런 메카가 있으니깐, 기계 산업이 융성할 수
있었던 거지. 1980년대 후반부터 여기에 있던 큰 공장들은 도시에서
안산이나 바닷가 근처에 있는 공단 위주로 재편해서 내려간 거시.
1990년도 후반까지 그랬어.

+ 공작 기계의 변화

2000년대 이후

범용 밀링 → NC 밀링 → CNC 밀링 → 수직 머시닝 센터
범용 선반 → NC 선반 → CNC 선반 → 수평 머시닝 센터

수치 입력 수치 입력 완전 자동화
원격 조정

+ 밀링 공작 기계
밀링 공작 기계 중에서도 가공물을 고정하는 작업 테이블은 가로
폭이 60센티미터 내외인 제품이 가장 인기가 많다. 이 길이는
가공물의 크기가 대형과 중형으로 넘나들 수 있는 경계값이라서
기계값도 떨어지지 않는다. IMF 직후인 1990년대 후반에 생산된
가공 기계들은 기계 생산 공장들도 IMF 타격을 받았는지 가공
기계에 고장이 잦아 문제가 많았다고 한다.

57. 밀링 공작 기계

송호철 처음 문래동에서 뭐로 시작하셨어요?

조양연 밀링. 애초부터 난 2대로 하고 있었어. 좀 지나서 밀링 3대,
선반 1개 이렇게 가지고 있었지. 원래 문래동 2가에서 직원 네다섯 명 두고
했었어. 그래서 집도 사고, 공장도 사고 해서 많이 넓힌 거야. 근데 기계
제작한다고 하면서 돈 있는 거 다 까먹었어.

송호철 원래 가공 일 하시면서 개발 일도 하신 거예요?

조양연 그렇지. 그 실크 인쇄기를 만들다가 그거 하다가 미련을 못 버리고
식품 기계, 오징어 말리는 기계 또 뭐, 뭐, 여러 가지를 했었어. 내가 경험이
많잖아요. 남 얘기하는 거 딱 들으면 머릿속에 익을 정도의 실력이 된
거예요. 설계도 이것저것 프로그램 직접 써본 것도 있지만, 쓴 경험도 많이
있었으니깐.

송호철 머시닝 센터는 언제 들어왔어요?

조양연 그전에 범용 장비는 많았는데, 보통 옛날 같지 않고 힘든 거야.
그래서 싹 팔아서 머시닝을 먼저 사고. 기계를 먼저 사고 다음에 학원을
다니기 시작한 거지. 산 지 3년 됐어. 그래서 낮에는 또 일하다가 밤 9시에
스포츠 댄스 학원 갔다 와서, 캐드를 한 2시간 계속해 보다가 주말에
캐드 학원 갔다가 그렇게 연습을 한 거야. 안 되면 또 그려 보고, 메모해
보고, 수십 번을 그렇게 해본 거야. 시간은 짧지만, 내가 밤잠 없이 연습을
한 거거든.

+ 문래동의 기계금속 제조품
문래동 공장에서 만드는 제조품은 각 공장의 설비에 따라 달라진다.
머시닝 센터 설비의 공장은 머시닝 센터로 필라테스 기구 부속과
컴퓨터 계기판, 에어컨 부품 등을 한 설비 내에서 순서대로
가공한다. 가공 거래처가 다양하여 제조품 또한 거래처의 제품에
따라 그 제조품이 달라진다.

58. 에이스정공 제조품

송호철 머시닝 센터를 들여놓고 나니깐, 작업하는 게 어떤 식으로 변화가
있었어요?

조양연 가장 큰 변화는 육체적으로 하던 거를 머리를 써서 하려고 하니까
육체적으로 덜 힘든 거지. 자동은 그런 걸 보완할 수 있으니까. 프로그램은
내가 한 시간에 짜지만, 돌리는 건 일의 양에 따라서 일주일 돌릴 수도
있어. 그럼 또 많은 양이 들어오는 거지. 범용은 불과 5개, 10개 이런
것들이야. 근데 머시닝은 한번 걸면 몇 백 개씩 일주일에 그냥 해치워
버리니깐. 그런데 초기 비용이 많이 들지. 기술 배워야지. 하지만 나는
유리한 조건이 있었던 게 범용을 다 할 줄 아니깐. 자동을 만질 수 있다는
것. 보통은 젊은 사람이 배우는 건데, 내가 자동까지 한다면 다 읽은 게
되니깐.

+ 머시닝 센터MCT
CNC 밀링 기계에 자동 공구의 교환 장치 기능이 추가되어
자동으로 공구 교환하면서 다양하고 연속적인 공정으로 가공물을
가공하는 기계를 〈머시닝 센터Machining Center Tooling
system〉라 한다. 2000년대 들어서 확대되고 있는 무인화 공장의
자동화 장비로 많이 사용되고 있다. 4축이나 5축을 추가로
설치하여 기계의 정밀도를 높일 수 있고, 비교적 손쉽게 복잡한
가공물을 가공할 수 있다.

59. 머시닝 센터(부분)_자동 공구 교환대
60. 머시닝 센터(부분)_작업 테이블
61. 머시닝 센터 CAM 프로그램 데이터
62. 머시닝 센터

+ 머시닝 센터 가공 순서
도면 분석 → 데이터 전송 → 공구 선정 및 장착 → 준비 완료
→ 가공 → 정리 및 마무리

* 공구 선정이나 데이터값 오류 시에 기계가 파손되거나
제조품의 수치 오차가 큰 경우에는 수리 및 재작업 비용이 크므로
주의가 필요하다.

00001(P-105);
G17 G21 G40 G49 G80 G94;
G28 G91 Z0;
G28 X0. Y0.;
T01 M06;
S10000 M03;
G54 G90 G00 X-40. Y17.5;
G01 Z0. F100.;
X110,;
Y52.5;
X-40.;
Z10. M09;
G00 Z150. M05;
G49;
M01;
T02 M06;
S1000 M03;
G54 G90 G00 X35. Y35.;

송호철 사장님하고 거래하고 일하는 거래처들이 왜 사장님한테 오는 것
같아요? 조 사장한테 가면 이런 게 있다 같은?
조양연 〈조양연이한테 가면 다 돼요〉야. 토털리즘, 레이저부터 거의
금속에 대한 건 내가 다 할 수가 있거든.
송호철 어떤 사장님이 그러시더라고요. 조양연 사장은 이제까지 〈안 된다,
못한다〉 이런 말하는 걸 못 봤다고.

+ 문래동 토털-가공
문래 기계금속가공 단지 공장들은 대부분 1인이나 2인이 운영하는
소공인 업체다. 공장의 설비에 따라 가공 분류는 나뉘어 있지만,
공장 내 구성인이 도면 분석부터 마감까지 도맡아서 진행하는
경우가 많다. 경우에 따라 본인이 직접 가공을 하지 않더라도
후처리 및 마무리 발주를 하여야 하는 경우가 많으므로 금속가공의
전반적인 이해가 필요하다.

63. 문래동 토털-가공

조양연 나한테 〈어떻게 하면 되냐〉 하는 연락이 온다? 그러면, 이렇게 넣어
보라고. 이쪽이 안 되면 이쪽이 되게 하는 방법을 알려 주는 거지. 닿는
면적이 만약에 한 면이 닿는 거 하고, 또 면이 어디가 먼저 닿아야 하느냐.
이런 게 미세한 기술 차인데, 이런 거로 해서 제품이 승부가 나는 거야.
송호철 문래동에 개발하는 분들이 많이 계신가요?
조양연 전에는 기계를 만들고 많이 했는데, 이제 그런 시장이 다 없어져
버린 거야. 왜 그러냐면 경공업이 우리나라 1970~1980년대 그 가내
수공업에서부터 이제 성장 산업이 됐잖아요. 그때는 중국이 잠자고
있었잖아. 중국 시장이 열리면서 이런 경공업 제품들이 중국을 가기
시작한 거야. 한국 사람들이 먼저 거기 가서 기술도 알려 주고, 중국에서
나름대로 개발이 되고 분야들이 생겼으니깐. 우리 CNC 10대 가지고
할 거를 거기는 100대씩 깔아 놓고 한다고, 이기질 못하는 거야. 이제.

송호철 사업이 잘되기도 했었고, 어려운 시기도 있었는데. 지금 이제
새롭게 머시닝 센터 일을 하시잖아요. 앞으로 내 공장은 이런 회사였으면
좋겠다고 그려지는 게 있을까요?
조양연 그냥 이제. 나이가 어느 정도 됐으니깐. 지금은 크게 뭐 사업
계획은 없지. 근데 내가 안 하면은 누구한테 물려줄 건가 하는 그런 생각은
좀 해봤지. 아깝잖아. 받을 사람이 없고. 장비 뭐 이런 거는 사업이 잘돼서
쓴다 그러면 마련했다가 물려주면 되는 건데, 그러다가 내가 그림이
그려지면 당장 기계 들여오면 되는 거지.

+ 문래동 세대
문래동 기계금속가공의 시작은 1960년대로 본다. 당시에는 1평
남짓의 〈선반방〉 형태로, 근처 방직 공장이나 공업장들의 기계
수리를 담당하였다. 이들을 문래동 기계금속가공의 1세대로
본다면, 이들에게 금속가공 기술을 배우거나 청계천에서 이주해 온
이들을 문래동 기계금속가공의 2세대라고 할 수 있다. 그리고
2세대의 공장에서 직원으로 일하면서 가공 업무를 배워
독립하였거나 혹은 전문 교육 기관에서 가공 실무를 배운 이들을
3세대라 볼 수 있겠다. 연령으로 본다면, 1세대는 이미 은퇴한
세대이며, 현재 문래동을 이끌고 있는 50~60대를 2세대,
30~40대를 3세대라 할 수 있다.

송호철 내가 가꾼 공장을 누군가에게 나누려고 생각하는 사장님들이
의외로 많이 계신 거 같아요.
조양연 그렇지. 내가 갈고닦은 건데. 그런 거는 어떻게 보면 이것도 기술
사업인데, 내가 죽고 나면 그냥 사라져 버려. 그럴 수가 없는 것들이잖아.
그런 것들이 아쉬운 거지. 눈에 보이지 않은 경험이라는 것은 겪어 보지
않은 사람들은 할 수가 없는 거야.
송호철 (거기) 강수경 씨! 내일부터 사장님 공장으로 출근해! 그래서 기계
좀 물려받아요!
조양연 그것도 괜찮아. 머시닝은 여자가 하려면 작은 공구가 있어.
40번짜리. 나중에 기계를 사면 그것도 살 거야. 그러면 젊은 아저씨들 다
제치고, 우리 서로 좋은 관계가 될 수도 있어!

송호철 그럼, 사장님은 뭐 다른 일 하고 싶은 거 없어요?

조양연 난 뭐 지금 그런 건 없고.

송호철 개발?

조양연 개발에 또 미련이 있어. 안 그래도 오늘 거래처 갔더니 그 사람이 기계 개발하고 제작해서 돈 많이 벌었거든. 근데 거기가 가공하던 기계 기종이 좀 오래됐다고 나한테 얘기를 하는 거야. 내가 머시닝을 할 줄 아니깐, 모델링해서 해보자고 그러는데, 저걸 또 주물럭거리면 가공 일 못하는데, 이거 또 말년에. 나도 모르게 빠져들어 가는데, 화나더라고. 안 해야 하지 하는데……. 이게 웃기는 거야. 돈이 되고 안 되고 아니라.

+ 에이스정공 개발품
에이스정공 개발품은 1990년대 실크 인쇄기를 시작으로 오징어 말리는 기계, 삼겹살구이 기계, 양꼬치 기계, 팝콘 기계 등 식품 관련 기계부터 동물 치료 기구와 공구 개발품까지 다양한 연구 개발을 하고 있다. 기계 개발은 금속가공 관련 모든 업무를 수행할 수 있어야 하며, 더불어 상상적 설계 능력을 갖추어야 한다. 문래동 내 공장들의 개발품들은 개발 특허 취득보다 시제품이나 판매 거래를 목적으로 하는 경우가 많다.

64. 에이스정공 개발품

송호철 의뢰가 들어올 때, 가공 일이 들어올 때와 개발 일이 들어올 때 느낌이 다른가요?

조양연 개발하는 거는 뭔가 성취감이 있고, 미래에 대한 이런 거를 볼 수가 있는데, 가공 일은 이번 일이 끝나면 또 다른 가공 일을 받아서 해야 하니깐, 그때그때 또다시 해야 하니깐 성취감이 크지 않은 거야. 개발에 미련을 못 버리는 게 뭔가 나도 사회에 도움을 주고 싶고, 재능을 기부하고 싶은 이런 삶을 살고 싶은 거지. 그러니깐 내가 바쁜 거야. 낮에는 업무 보고, 밤에는 개발 또 생각하고. 언제까지 벌리고 언제까지 이럴지는 모르지만.

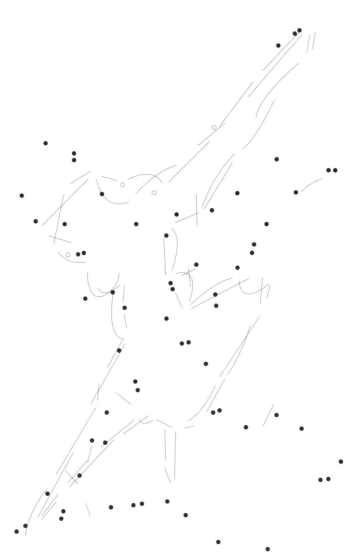

머시닝

밀링

+ 에이스정공의 여가 생활
공장을 지금까지 있게 한 강점이 무엇이었냐는 질문에 대한 답은
바로 〈근면, 성실 그리고 자기 관리〉였다. 에이스정공 조양연
대표는 이전에 체력이 점점 안 좋아지는 것을 느끼던 어느 날,
컴퓨터를 하다 번쩍하며 발견한 〈스포츠 댄스〉를 발견하고 바로
학원을 찾아다녔다. 이후로 스포츠 댄스는 가공 일만큼 중요한
취미가 되었다. 머시닝 센터를 구입한 당시에도 낮에는 가공 업무,
밤에는 스포츠 댄스 학원, 주말에는 캐드 학원을 다닐 만큼 조양연
대표는 열정이 많다.

65. 에이스정공의 공간 동선

태핑

선반

밀링 공작 기계 가공 시 발동작,
머시닝 센터 가공 시 발동작,
에이스정공,
2018

머시닝 센터 작업 테이블,
가공을 마친 제조품들,
에이스정공,
2017

밀링 기계(부분)_계기판,
에이스정공,
2017

밀링 기계(부분)_머리 부분,
에이스정공,
2017

에이스정공 공장 풍경,
선반 기계와 태핑 머신들,
에이스정공,
2017

선반에 정리된 밀링 비트들,
에이스정공,
2017

머시닝 센터와 금속 잔여물,
에이스정공,
2017

범용 공작 기계들은 금속 잔여물들을 제어할 수 있는 부분이
없어서 일일이 관리해야 하지만 머시닝 센터는 별도의 금속 잔여물
받는 부분이 있어서 주기적으로 수거할 수 있다.

손

발

꿈

재주, 재주, 재주
손재주 발 재주, 토털리즘
에이스정공의 문장 디자인은 35년 경력의 금속가공
기술(손재주)과 중년에 찾아온 스포츠 댄스(발 재주)
그리고 개발에 대한 열의, 꿈을 지닌 에이스정공 조양연
대표를 모두 포함하여 그렸다.

왈츠 몸동작,
2018

가공 시 몸동작,
2018

재주_재주_재주,
2018

손재주_발 재주_토털리즘,
2018

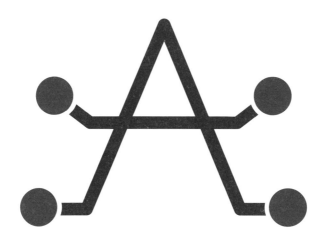

에이스정공의 문장 디자인

수록 이미지(차례별)

수록 이미지(분류별)

문장
2

문래동 공장의 대표들은 제품 생산 및 기술에 대한 자부심과 자긍심이
대단하다. 대기업의 기술자에서 고유한 제품 생산을 위해 끊임없이
노력하여 〈장인으로서의 기술인〉 혹은 〈생활 기계 개발자〉로
자리매김하였다. 삶에 배인 노동의 태도와 신뢰가 엮어 낸 삶의 궤적이
모여 문래 기계금속가공 단지의 기술 생태계가 구축되어 왔다. 노동의
태도와 신뢰는 사람과 맞닿아 있다. 문래동 공장에서 잘 드러나지 않는
것은 〈사람〉, 그 사람이 보일 수 있는 방식을 고민했다. 공장 사람들이
살아 온, 살아가는, 살아야 할 이야기에 대해 물어보고, 듣고, 공감하고,
제안하는 시간을 가졌다.

문장을 통해서 기술인으로서 살아온 내력과 노동, 삶의 자세를 압축
(경험적 축적)하고 시각적으로 드러내고자 했다. 문장은 그 공장의
내력을 축적시킨 이미지다. 문장은 그 공장의 안위와 미래를 향한
부적이다. 문장은 그 공장의 대외적 홍보 얼굴인 심벌마크이다. 핵심
기술에서 공장의 정체성 그리고 공장 대표의 소신까지 담아낼 수 있는
시각적 형식(문장)을 통해, 삶의 방식을 나누고 서로 어우러져 문래
기계금속가공 단지의 풍경을 드러내려 했다.

work_작업 방향

사람(기술인)

- 노동(손/몸–사물–노동 일상), 미감–처음의 마음과 현실(초심, 다짐), 아날로그/오래된 기계/기하학–오래된, 사라져 가는 기술(오래된 사람들의 도구), 숙련된 기술(경험의 폭), 같이 산 기계(농부의 소), 앞으로의 방향(포부, 아쉬움, 미래)
- 공장 사장님(기술인)들이 보는 문래 기계금속가공 단지의 어제, 오늘, 내일 (마을 풍경–일, 인심/관계, 생산–작업 방식의 변화)
- 공장 대표와의 인터뷰 과정에서 발견, 신뢰–성실성–개발자의 궁리와 끈기–몸과 전문 기계(선반, 밀)

work_작업 절차

문장 디자인 전체 방향 논의	기초 조사 – 인터뷰, 사진 기록, 현장 실측	작가 회의 – 소공장별 기본 방향 설정	개별 워크숍 1차 – 작업 절차 논의 (대화+드로잉) 공장 대표, 작가

작업 아트워크 2차 – 시각적 정체성 형태화 (드로잉+표현 형식 설정)	협의+제안 피드백 2차 – 시각적 정체성 형태화 제안 (드로잉+표현 형식 설정) 공장 대표, 작가	작업 아트워크 3차 – 시각적 정체성 형태화+구축 (공장별 시각 정체성 구축)	구축안 제안 3차 – 구축한 소공장별 시각 정체성 확정 공장 대표, 작가

노동/일
- 이미지 상징_손, 동작(노동, 몸 모양)+도구, 첫 생산품−기억
- 부품이 아니라 부품을 대하는(만드는) 사람이 보이는 노동, 현존−손,
 몸/도구/동선이나 활동 몸짓 관찰 통해 〈노동 동작 아이콘〉

문래동 이야기
- 정보 형식의 틀로 만들기, 문래동 방식, 생태 변이
- 공장 구조 및 배치, 정리 습관을 통해 본 사장님들의 성향(디자인 감각, 성격)
- 핵심 기술의 단순 시각화_엠블럼, 신뢰/부적
- 공장의 기본색 포착

작가 회의
콘셉트
–
작업 방향 설정
작업 키워드 설정

개별 워크숍
2차
–
작업 방향 설정,
작업 키워드 협의와 도출
(대화+드로잉+네이밍)
공장 대표, 작가

작업
아트워크
1차
–
공장 정체성 형태화
(드로잉 협업)

협의
피드백
1차
–
공장 정체성 형태화
+ 구축 협의
(드로잉 과정 중심)
공장 대표, 작가

작업(실시 설계)
아트워크
4차
–
공장별 시각 정체성 구축과
현장 적용
현판, 외관 유리문 시각화,
명함 등

협의+제안
피드백
4차
–
현장 적용안 협의
공장 대표, 작가

제작 방식 협의
–
시공업체, 작가

현장 설치+감리

라인테크

세상은 선과 원으로 이루어져 있다

주운하 라인테크 대표

〈세상은 선과 원으로 이루어져 있다.〉
선-원-고리-끈-연결고리-매듭-짜임-관계-세계……

라인테크 주운하 대표는 20대 초반, 삼촌을 도와 문래동에서 공장 생활을 시작했다. 동업도 해보다가 2011년 독립해서 지금의 라인테크를 설립했고, 과감하게 머시닝 센터 시스템을 구축하여 독학으로 배워 가며 운영하고 있다. 제조업에 종사하지만 의뢰인의 설계 도면 지원과 구조 및 기술 제안 등 의뢰받은 일은 〈서비스업〉이라는 자세로 임하고 있다. 그는 문래 기계금속가공 단지에서 요구하는 변화를 유연하고 능동적으로 받아들인다. 라인테크 대표가 일하며 터득하게 된 세계는 〈세상은 선과 원으로 이루어져 있다〉. 바로 라인테크 이름을 짓게 된 그의 생각이다. 선과 원의 온갖 가능한 형태, 물리적 가능성의 세계를 통해 라인테크의 정체성을 드러내는 작업 절차를 계획했다. 선과 원이 만들어 내는 〈고리〉들이 서로 엮이고, 짜여져, 라인테크의 협업 체계와 확장성 그리고 지속성을 구축해 가고 있음을 시각화했다.

라인테크

작업 방향 설정 세상은 선과 원으로 이루어져 있다
 의미 부여 필요

작업 표현 방식 대표자+작가: 워크숍 필요
 드로잉–대화–작가의 개입과 유도
 무한 반복 가능한 선과 원

 〈검은 그리드〉–검은 공간
 검은 바탕 위 하얀 형태(빈 공간)–배경과 형태
 말레비치Malevich의 조형 세계 참조

세상은 선과 원으로 이루어져 있다
↓
온갖 가능성의 세계

선

원

선의 가능성–의미 확장

순환의 확장

시간
지속성
관계
내력 구축(역사성)
······
수평선, 수직선, 사선

세계, 우주
존재–만남
완성체
시작과 끝
······

세상은
서로 관계로 이루어져 있다
— 라인 헤크

수평선, 수직선, 사면
서로 의미 확장 (시선)
시간, 지속성, 역사
관계

원
세계, 우주
순환의… 팽창
존재
(관계)
시작과 끝

+

순간 가능성의 세계

צלב
(רמ"ח מערכות)
צלב סרטן
גלה לוחמם מ"ה

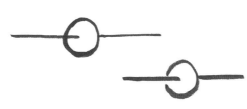

מה ההבדל בין זרזים למזרזים?

$= $ מזרז

(זרזים - ביולוגיים
אנזימים)

אנזים

263

저항의 단위

옴

오메가

W 소운자

대운자

라 인 테 크

라인테크의 문장 디자인

광신주물

무탈

권옥희 광신주물 대표

〈무탈하기를……〉
엄마의 마음-품다-틀을 만드는 사람

1993년 광신특수주물에서 광신금속으로, 다시 2017년 광신주물로 공장 이름을 바꾸었다. 권옥희 대표는 〈광신금속〉이 더 다양한 일을 의뢰받을 수 있다고 판단했지만, 노동이 내포되었을 뿐 아니라 주물 공정의 구체적이고 특별한 기술이 보이는 이름으로 〈광신주물〉을 제안했다. 주물 작업은 목형-수지-열처리-쇼트가공 공장들과의 협업 생산 방식 체계를 이루고 있다. 광신주물은 전국적으로 20여 곳의 거래처를 가지고 있고, 주로 의료 기구(MRI 부속품)를 생산하고 있다. 주물 공장이 뜨거운 쇳물을 다루다 보니, 늘 〈무탈〉하길 바란다는 공장 대표의 말이 〈엄마의 마음〉과 닮았다. 무탈-엄마의 마음-품다-틀(골격, 집)을 만드는 사람- 주물 작업 등 생각이 전개되면서 무탈을 바라는 엄마의 마음은 하나의 〈부적〉이 되고 주물 공장의 〈문장〉이 될 수 있다. 일반적으로 〈광신〉의 상호명으로 한자어를 빛 광(光), 믿을 신(信)으로 쓰는데, 주물 공장에 맞는 한자어 쇳돌 광(鑛)과 불탄 끝 신(燼)을 제안했다. 쇠(金)와 불(火)이 들어 있어서 주물 공장의 특성과 잘 맞아 보였다. 이 한자어의 형태와 내용을 시각화하기 위해 한글과 주물 틀 모양을 그려 심벌마크를 만들었고, 상단에는 금(金) 자를, 하단에는 화(火) 자를 배치하여 안위를 기원하는 부적을 제안했다.

광신금속 – 광신(鑛爐)주물

작업 방향 설정　　　틀을 만드는 사람, 모(母), 엄마의 마음, 무탈, 따뜻함, 품다

<div align="center">

〈무탈하기를⋯⋯.〉

</div>

작업 표현 방식　　　상호명 광신(鑛爐)의 한자어에서 발췌한
　　　　　　　　　金–火＋그릇(틀)으로의 비움(채움)형상–반복

　　　　　　　　　그릇–비움(채움)–품은 등은
　　　　　　　　　〈무탈〉을 기원하는 어떤 형태가 되다(쇳물 표현)
　　　　　　　　　무탈을 기원하는 형상(캐릭터)으로의 가능성

　　　　　　　　　상호명 광신(鑛爐)의 한자 부수
　　　　　　　　　金–火를 활용하여 상징적 표시인 문장(紋章)으로서의 가능성

　　　　　　　　　주물 공장의 특성_불+쇠+노동=광신금속의 문장

상호명(네이밍) 설정　한자명 설정　광신(鑛爐)주물

빛 광(光)/넓을 광(廣)　　쇳돌 광(鑛) ‥‥‥‥ 쇠 금(金)

믿을 신(信)/새 신(新)　　불탄 끝 신(燼) ‥‥‥ 불 화(火)

주물　　광신(鑛燼) 쇳돌을 불태운 나머지

신(燼)_불탄 끝, 타다가 남은 것, 살아남은 나머지, 불똥, 땔나무, 태우다

광신(鑛新) 쇳돌을 새롭게 하다

신(新)_나무를 베는 도끼, 새롭게 하다

원형 목형 틀 → 주물 틀(수지 틀)

틀을 만드는 사람, 산파, 삼신할매

따뜻함, 품다, 엄마의 마음, 무탈

01 광사로속

金 1303

金金

611

여러 가지 고민해 보고,
이걸, 어찌 얘기해야 할지.

— 문래동이에서
쇠 '줄' 다루는데
많다.
주물집

" 이늠 상상 "
(기존 이늠에 의미 붙이기)

2017 04 13

20120509
광신금속

반복-틀(집)

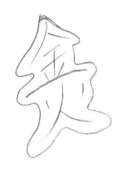

붓 - 쇠 (쇳)물

비손 - 채움 - 형상

'무당' 기원 형상

캐릭터 ,

부적 같은 ,

"문장"

광신주물의 문장 디자인

월드스텐레스(주)

〈두 그릇〉_담는다

원성희 월드스텐레스(주) 대표

W에 대한 해석: 더블 유, U+U=UU

→ 〈두 그릇〉_담는다

→ 빙산의 일각_뿌리가 깊다, 신뢰가 깊다

→ 신뢰를 유통하다

원성희 대표는 1997년 문래동 2가 58-1번지, 이곳에서 금속 자재 회사 월드스텐레스(주)를 설립하였다. 그동안 월드스텐레스(주)와 거래한 업체는 전국적으로 2,000여 곳이 된다고 한다. 좋은 품질과 신속한 납품 기한을 기반으로, 사람과 일에 대한 〈신뢰〉를 무엇보다도 중요히 여긴 결과이다. 월드스텐레스(주)에 W 형태의 레터마크와 손에 손을 잡고 있는 사람들을 시각화한 형태를 동시에 제안했다. 확산의 의미로 월드world, 워스worth, 워크work, 웹web, 와이드wide, 웰well 등을, 신뢰의 중요성을 강조하는 의미로 사람(연대)을 모티브로 시각화했다. 즉 〈스테인리스 유통의 세계화 → 신뢰를 유통하다〉를 담고 있다. 원성희 대표는 인터뷰와 워크숍을 통해 두 가지 제안을 받아들였다. 하나는 〈주식회사〉 명칭의 위치 변경이고 다른 하나는 기업 가치관의 재정립이다. 1997년 〈스테인리스 유통의 세계화〉라는 목표 아래 스테인리스 자재를 유통하는 회사에서, 2017년 〈신뢰를 유통하다〉라는 기업 가치관으로 전환하면서 공장에 대한 마음가짐과 전망 그리고 시각적 정체성을 재구축함으로서 앞으로의 20년을 설계했다.

월드스텐레스(주)

작업 방향 설정 월드스텐레스(주)는 과거 시작점에서는
유통의 〈세계화〉였지만 이제 신뢰의 〈세계〉가 되어야 한다.

신뢰 있는 사람으로서의 세계, 따뜻한 도리, 웃는 바위
〈사람〉이 중요한 감성적 접근
확산의 의미_방사선, 망, 거미줄

작업 표현 방식 **스테인리스 유통의 세계화**(2005)
월드스텐레스(주)는 스테인리스 자재를 유통하는 회사이다.

신뢰를 유통하다(2017)
월드스텐레스(주)는 신뢰를 유통하는 회사이다.

두 그릇_담는다

빙산의 일각_뿌리가 깊다

$$U + U = UU = W$$

You	You		We
과거	현재		미래(축적)

WORLD-W에 대한 해석

World _ 세계

Worth _ 가치, 신뢰

Work _ 노동, 작업

Web _ 망, 관계(네트워크), 협업, 사람, 신뢰

Wide _ 넓다, 펼치다, 다양하다

Well _ 좋게, 제대로, 철저히, 완전히, 솜씨 있게, 더할 나위 없이, **훌륭하게**

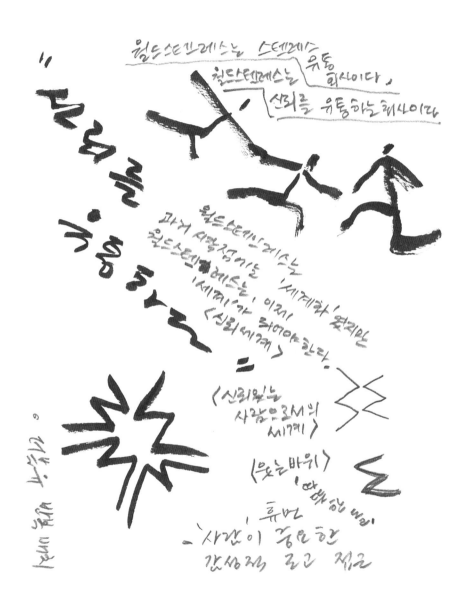

거미줄

지도
" 인간 띠 지도 "
연대, 네트워크

길
" 사람길 "

빛 _ 확산 (망. 전파)_ 퍼지다
(따뜻한 바위)

웜트스텐레스 ①
20170509

거기곰_ 사람'길'
|
학산 (유통_사람)
연대

293

2017 0K 18

워드스펜레스

- world
 worth
 work
 web
 wide
 well

일본
미르 + 로고

실로마르
레터마크

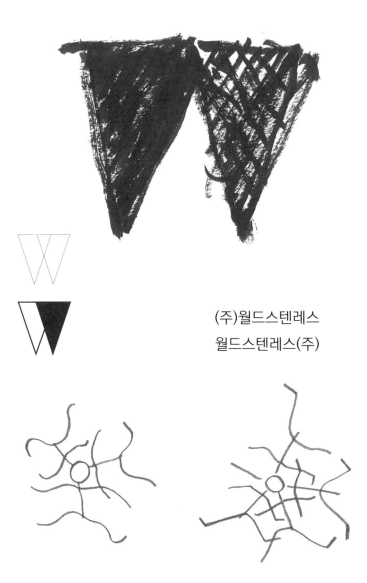

(주)월드스텐레스
월드스텐레스(주)

U−U=UU=W

You You We

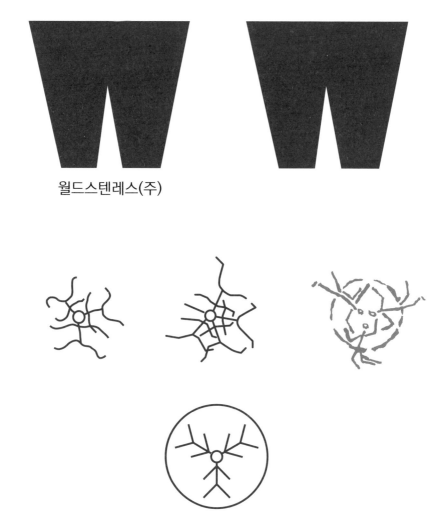

월드스텐레스(주)

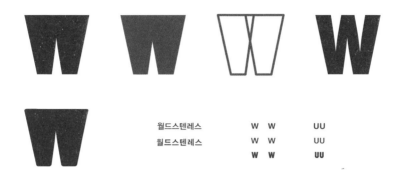

월드스텐레스 W W UU
월드스텐레스 W W UU
　　　　　　　 W **W** **UU**

월드스텐레스(주)의 문장 디자인

월드스텐레스(주)의 문장 디자인

한보기계

두 원의 관계-변주

한보열 한보기계 대표

핵심 기술인 〈두 원의 관계-변주〉
생활 기계/기술 개발

한보열 대표는 2013년 한보기계를 설립하였고 도배 기계와 풀 믹서 펌프 기계 등 주로 생활 밀착형 기계/기술 개발과 제품을 주문 생산하고 있다. 기존 도배 기계의 한계를 보완하고, 수차례의 실험과 실패 끝에 풀 믹서 펌프 기계를 개발하여(특허 출원) 기능을 강화했다. 기술 개발인 한보열 대표의 생활 밀착형 기계에 대한 생각은 메커닉 드로잉과 기초 설계, 주변 공장과의 논의를 통해 그 상을 구체화한다. 여러 절차와 공정은 주변 공장들과의 협업을 통해 이루어지고 있다. 한보기계의 시각적 정체성을 위해 하나는 한보의 〈보〉 자를 한글꼴 생성 방식에 기초해서 해석한 것이고, 다른 하나는 풀 믹서 펌프 기계의 핵심 기술을 부각한 것이다. 〈보〉 자의 상단에 한보열 대표가 밤낮을 가리지 않고 쉬지 않으며 성실하게 일한다는 의미로 해와 달을 이미지화했다. 〈보〉는 한글 방식으로 해석하면 〈모아서 펼친다〉는 의미로, 따라서 한보는 〈모아서 크게 피운다〉는 의미를 부여할 수 있다. 핵심 기술인 2개의 원 모양과 기능을 활용하여 〈두 원의 관계-변주〉를 뿌리로 삼고 심벌마크를 제안했다. 이번 프로젝트를 진행하면서 도배 기계 〈만능이〉에 이어 개발된 풀 믹서 펌프 기계에 이름을 지어 주었다. 힘찬 펌프 기능을 강조하는 〈쎈돌이〉로.

한보기계

작업 방향 설정 나라, 클 한(韓)/보배 보(寶)
 큰 보배–생활 기계–핵심 기술 강화
 두 원의 관계–변주

작업 표현 방식 두 원의 관계–변주: 핵심 기술 심벌마크 강화

 상호명 〈한보〉 자형:
 한보 기계 대표의 작업 태도
 +훈민정음 체계에 기초하여 글꼴 해석

 나라, 클 한(韓)/보배 보(寶)
 하늘, 크다(아래아 한)–모으다, 피어나다 보

 색상: 황토색/남색(짙은 남색)/짙은 가지색
 형태: 연하고 부드러운 형상(원, 타원), 흐트러진 비정형

 두 원의 관계–변주

근면
끝까지 물고 늘어진다

〈두 원의 관계-변주〉
핵심 기술의 심벌마크 강화

환원기계

만능이
만능이 만능이

두개의
원

한 보
기계

한보기계의 문장 디자인

한보기계의 문장 디자인

문장
3

오래된 문양 창틀과 유리, 빛바랜 타일 벽과 기와들 그리고 풍성한 가로수까지 문래동은 〈오래된 시간〉을 보여 준다. 개발될지 모르고, 개발될 것이라 생각하고, 개발이 멈춘 낡은 공간, 문래동에서는 공장이든 식당이든 슈퍼든 다방이든 이곳 사람들은 대부분 홀로 시간을 보낸다. 문래동 사람들에게 문래동은 거칠고 치열한 생존의 현장이자 동시에 가족을 먹여 살린 뿌듯한 승리의 삶터이다.

이전까지 우리는 공장 사장님들과 만나서 이야기를 나눠 본 적이 거의 없었다. 공장 사장님들에게 문래동 작가들은 이곳으로 밀려온 이질적인 사람들이었다. 오랜 시간 구석구석 본인들이 좋아하는 방식으로, 본인들의 손으로 다듬어지고 정리되고 만들어진 한결같은 공간들이 바뀌는 것은 불편하고 어색한 일이다. 얼핏 스쳐가며 부딪히긴 했지만, 서로의 공간을 침범하지 않는다는 암묵적인 규칙이라도 있는 것처럼 서로가 서로에게 조심스러웠다.

전혀 다른 삶의 방식과 세월을 살아온 분들을 찾아가 만난다는 것이 우리에게는 가장 큰 과제였다. 가끔 식당 옆 테이블에서 삼삼오오 모여 앉아 얼큰히 술 한잔을 걸치고 〈아, 그건 그런 방식으로 작업하면 안 되지〉, 〈아니지, 그건 이렇게 하는 게 맞지〉 옥신각신하는 말씀들이 귀에 맴돌았다. 같은 제품을 만들고 같은 공정을 거치고 같은 기계를

쓰더라도 공장 사장님들 중에 똑같은 방식으로 일하는 사람은 없다는 얘기도 기억이 났다. 문장 디자인 작업도 공장의 가공 작업처럼 물어보고, 작업하고, 그래서 더 나은 방식을 찾고, 또 배우고, 그것을 나누는 것, 바로 그것이 좋겠다고 결정하였다.

우리는 공장 이야기와 문장 디자인에 대한 의견을 설문 방식으로 이끌어 내는 것을 시작으로 삼았다. 설문 내용을 기반으로 하여 디자인 워크숍을 진행하며 필요한 정보를 수집했다. 공장 이야기는 공장 일을 시작하게 된 계기부터 문래동에 터를 잡게 된 이유, 공장 이름에 대한 뒷얘기 그리고 이런저런 대화 중에는 누군가가 이렇게 찾아와 이야기를 나눈다는 게 즐겁다는 분도 계셨다.

문장 디자인은 공장의 정체성이 되는 이미지이므로 멋있어야 하는 건 당연했다. 어떤 분은 공장 이름이 눈에 띄도록 〈멋지게〉, 어떤 분은 작업 도구나 공장 설비 혹은 제조품의 형태나 이미지에서 착안해서 〈멋지게〉, 오래도록 한곳에서 일하신 다른 분은 눈에 잘 띄지 않아도 괜찮으니 전문가 생각대로 〈멋지게〉. 그렇다, 문장 디자인에 관해 전반적으로 요구하는 의견은 〈멋지게〉였다. 흥미로운 점은 많은 분이 금속이 가진 날카롭고 각진 느낌이 아닌 유연하고 부드러워 보이는 형태를 선호한다는 점이었다.

디자인 워크숍 진행

공장이 원하는 이미지를 찾기 위한 인터뷰를 디자인 워크숍으로 진행하였다. 공장의 이미지 방향과 취향을 선호하는 이미지 찾기, 색깔 찾기, 기대 효과 등을 설문으로 진행하였으며, 이 자료들을 바탕으로 공장의 상호 및 설비를 주제로 하여 디자인 작업을 하였다.

01 이미지-방향 찾기

대광주물	P2M	정수목형	진영테크
강한		강한	
			건강한
			근면한
긍정적인		긍정적인	
			깔끔한
			끌리는
			눈에 띄는
능력 있는		능력 있는	
	미소 짓는		
믿음직한	믿음직한	믿음직한	믿음직한
	배려 있는		
사랑		사랑	
			생동적인
			세련된
신뢰	신뢰	신뢰	
			신속한
안정적인		안정적인	안정적인
에너지		에너지	에너지
열정적인	열정적인	열정적인	
영리한		영리한	
			전문적인
젊은		젊은	젊은
	정직한		
			정확한
집중		집중	
친근한	친근한	친근한	
	친절한		
침착한		침착한	
편안한		편안한	
	탄탄한		

02 디자인 – 기대 효과 찾기

공장 상호명이 잘 보이는 공장 설비가 잘 보이는	주요 제조품이 잘 보이는	공장 상호명이 잘 보이는 공장 설비가 잘 보이는	공장 이미지에서 벗어난
대광주물	P2M	정수목형	진영테크

03 색깔 – 방향 찾기

대광주물	P2M	정수목형	진영테크

대광주물

불-몸-물

고덕용 대광주물 대표

디자인 워크숍 후에 아이디어
스케치를 진행. 고덕용 대표와
함께 디자인 계획 및 구성.

대광주물
문장 디자인–방향 분석
강한
긍정적인
능력 있는
믿음직한
사랑
신뢰
안정적인
에너지
열정적인
영리한
젊은
집중
친근한
침착한
편안한
공장 상호명이 잘 보이는
공장 설비가 잘 보이는
–

〈주물은 기계가 하는 것이 아니라 몸으로 반복적으로 하는 것이다. 흔들리면 안 되어서 숨도 안 쉬고 한다. 섬세하고 예민하게 신경 바싹 쓰지 않으면……〉 대광주물 고덕용 대표는 청계천에서 주물 업무를 시작하여 2012년에 문래동으로 이전했다. 대광주물은 공장 내부가 매우 깨끗하다. 쇳물을 부어 굳히는 주물 작업은 늘 위험을 함께하기에 주위가 산만하면 손을 놓칠 수 있으므로 고덕용 대표는 항상 매무새를 만지듯 공장 내 정리 정돈에 신경을 쏟다. 단순해 보이는 주물 일은 여름에는 더운 날씨와 용로의 화기로, 겨울에는 따뜻하면 흘러내리는 흙의 성질로 고생이 많은 일이지만, 처자식 먹여 살리는 기특한 일이라고 말씀하시는 고덕용 대표는 주물 경력 35년의 〈주물 장인〉이다.

말랑말랑하다
Melting

연금술

Fire　　Water　　Air

Earth

Fire

Water

연금술

숨도 안 쉬고 하는 거야.
흔들리면 안 나오지.
뜰 때는 숨도 안 쉬고 해야 해.
굉장히 예민해.
신경 바짝 쓰고 해야지, 아니면 불량 나와.
우리는 주위 산만하면 일이 안 돼.
성격 괴팍한 사람은 이 일 못하지.
자기 성격이 직업에 맞춰지고 길들여지는 거야.
몸으로 반복적으로 하는 거야.

주물은 계속 녹여야 한다.
주물의 재료는 알루미늄이다.
알루미늄도 성분이 각기 다르다.
녹는 온도는 납이 300도, 알루미늄은 600~800도,
청동은 1,000도가 넘는다.
흙은 갯벌에서 퍼오는 흙이다.
흙은 짭짤해야 한다.
흙이 짭짤해야 끈기가 있다.
흙이 끈기가 없으면 후루룩해서 금속이 굳지 않는다.

C 0　M 0　Y 0　K 90
C 0　M 0　Y 0　K 30
C 0　M 90　Y 85　K 0

대광주물의 문장 디자인

P2M

문래동의 젊은 피

김수현 P2M 대표

디자인 워크숍 후 아이디어
스케치를 진행. 김수현 대표와
함께 디자인 계획 및 구성.

P2M
문장 디자인-방향 분석
미소 짓는
믿음직한
배려 있는
신뢰
열정적인
정직한
친근한
친절한
탄탄한
주요 제조품이 잘 보이는
-

P2M은 〈Passion to Machine〉의 약자다. 김수현 대표는 군대 제대 후 타이밍 풀리(바퀴에 홈을 파고 줄을 걸어서 돌리며 물건을 움직이는 장치) 제조 공장에서 15년간 근무하였고, 자신의 능력을 좀 더 가치 있게 확장하기 위해 2014년에 독립하여 P2M를 설립하였다. 주요 생산 설비는 머시닝 센터와 CNC 선반이며, 주요 제조품은 타이밍 풀리이다. 생산 설비 기계를 다정하게 애칭으로 부르는 김수현 대표는 평소에도 기계 관리에 신경을 많이 쓴다. 쉬는 날에는 낚시, 야구, 수영 등을 즐기는 열정 많은 그는 문래동의 젊은 사장님이다. 그리고 열심히 작업해서 돈을 많이 벌고 싶어 한다. 그는 전체 워크숍에서 이렇게 인사를 한 적이 있다. 〈선배님들, 안녕하십니까? 문래동의 젊은 피 P2M입니다.여기 계신 여러 선배님들도 그러셨듯이 저도 큰 꿈을 가지고 있습니다. 이렇게 만나 뵙게 되어 영광입니다. 잘 부탁드립니다.〉

P2M의 주요 제조품인 타이밍 풀리와
타이밍 풀리를 연결하는 벨트를 원과
선으로 단순화하였다. 직선보다는
부드러운 곡선으로 P2M을 표현했다.

C 0 M 83 Y 73 K 0
C 95 M 75 Y 1 K 50

P2M의 문장 디자인

정수목형

ㅈ과 ㅅ의 중심

김의찬, 김대화 정수목형 대표

디자인 워크숍 후 아이디어
스케치를 진행. 김의찬 대표와
함께 디자인 계획 및 구성.

정수목형
문장 디자인-방향 분석
강한
긍정적인
능력 있는
믿음직한
사랑
신뢰
안정적인
에너지
열정적인
영리한
젊은
집중
친근한
침착한
편안한
공장 상호명이 잘 보이는
공장 설비가 잘 보이는
-

● ● ● ●

목형가공은 제품의 첫 단계로 비워 있는 공간을 만드는 것이다. 제작된 목형 안의 빈 공간은 주물이 채워 준다. 그래서 목형과 주물은 가족과 같다. 2013년 9월 2일, 1982년부터 목형가공을 해온 김의찬 대표는 정수목형을 설립했다. 35년의 경력과 실력 그리고 자부심. 〈모든 일에는 중심을 잡는 것이 중요하다〉는 말은 목형가공의 모든 축이기 때문이다. 현재 정수목형은 아들 김대화 씨가 가업을 승계하여 함께 운영 중이다. 앞으로 정수목형은 김대화 씨가 전통 목형 작업과 더불어 3D 프린트와 3D 조각기도 갖추어 새로운 도약을 준비하고 있다.

우리 일에는 중심 잡는 것이 중요하다.
어떤 일이든 중심을 잘 잡아야 한다.

정수목형의 ㅈ과 ㅅ의 대칭 이미지

-

3D 프린트에서 생기는 결 무늬

정수목형의 문장 디자인

진영테크

공장의 아르 데코

염정수 진영테크 대표

디자인 워크숍 후 아이디어
스케치를 진행. 염정수 대표와
함께 디자인 계획 및 구성.

진영테크
문장 디자인-방향 분석
건강한
근면한
깔끔한
끌리는
눈에 띄는
믿음직한
생동적인
세련된
신속한
안정적인
에너지
전문적인
젊은
정확한
공장 이미지에서 벗어난
-

진영테크는 2005년 신도림에서 설립하여 세 번의 이사 끝에 2014년 문래동에 자리를 잡았다. 진영테크는 염정수 대표와 그의 부인, 직원 한 명. 이렇게 세 명이 업무를 보고 있다. 사장님은 자동 선반-밀링, 영업, 납품, 운반을, 부인은 자동 선반-밀링 마무리와 제품가공을, 직원은 범용 선반 밀링가공 업무로 분업하여, 주말도 없이 매일 자정까지 항상 세 명이 바쁘게 움직인다. 진영테크 안주인은 변화하고 있는 문래동 골목길을 좋아하며, 진영테크도 이러한 변화의 추세에 함께하기를 희망했다. 문래동으로 공장을 이전한 후, 남성적이고 거친 문래동에서 아름다운 것을 추구하고자 공장 외관 디자인과 간판 등을 직접 디자인하고 싶었으나, 시간을 내어 한다는 게 쉽지 않았다. 원하는 것이 뚜렷한 진영테크 안주인은 본인의 의사를 반영하여 공장의 문장을 함께 디자인하자는 제안뿐 아니라 본인이 추구하는 디자인을 직접 그려 줬다.

진영테크

머시닝 · CNC · 선반 · 밀링

진영테크 안주인의 의견을 반영하여 문래동의
기존 이미지와 다른 여성적이고 우아한 디자인을
적용하였다. 아르 데코 이미지에서 디자인을 착안하고,
진영테크의 ㅈ과 ㅇ을 이용한 문양을 만든다.

JINYOUNG

2007

영 테크

은 래 동

since 2005

2007
로 래 동
머시닝 CNC 서보/박
진영테크

진 영 테 크
머시닝 · CNC · 서보 · 박판
since 2007

진 영 테 크

은 래 동

Since 2005

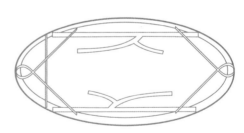

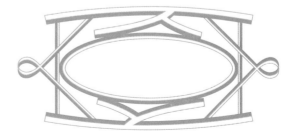

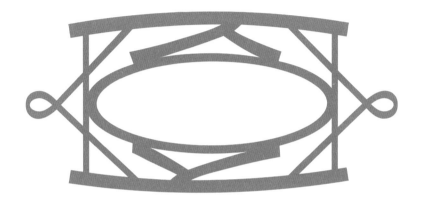

진영테크의 문장 디자인

힘을
내요

공장을 닮은 서사
공장을 품은 풍경
공장의 꿈과 문장

책임 기획
강수경

기획 자문
최영식 문승영 왕희정

기획 지원
서울디자인재단 공공미술팀

참여 작가
강수경 송호철
문승영 왕희정
김보배 박은정

주최·주관
서울디자인재단

후원
서울시

참여 공장
권옥희_광신주물
고덕용_대광주물
강대동_대동정밀
김문섭_대성정밀
주운하_라인테크
손길배_서울소공인협회
정재강_수현정밀
장세종_S&J
조양연_에이스정공
원성희_월드스텐레스(주)
김의찬, 김대화_정수목형
백석수_정현테크
이성종_진영정밀
염정수_진영테크
김교술, 김태성_태성기공
이태구_태승
이응세_풍환기계
김수현_P2M
한보열_한보기계
이승준_한빛테크랩

프로젝트 〈힘을 내요〉는 문래 기계금속가공 단지 내 공장 20곳을
선정하여 공장에 깃든/깃들 〈고유〉를 〈철+I〉라 명칭을 붙이고
시각화하였다. 이후, 철+I 시각 예술 작업을 바탕으로 공장의 명함,
유리문 외관 디자인, 현판 및 간판 디자인을 현장에 적용했다.

* 철+I는 철+Identity의 복합 명사이다.
* 철+I는 『문래 금속가공 공장들의 문장 디자인』에서 〈문장〉으로 명명하였다.

참여 공장 홍보 및 선정

공간	문래 기계금속가공 단지 내 공장 20곳
기간	2017년 2월 14~28일
기준	선정 기준을 상정하여 우위를 가릴 수 없는 바, 선착순 지원 선정
절차	전화 신청 〉 현장 방문과 참여 조건 확인 〉 신청서 제출 〉 최종 선정
확인 사항	기존 로고가 있는가? 기존 로고를 재구성할 의사가 있는가? 디자인 인터뷰에 적극 참여할 의지가 있는가?

특별홍보위원 비둘단

특별홍보위원단 〈비둘단〉은 공장 업무 외 외부 활동이 많지 않은 문래동 기계금속가공 공장들의
특성을 고려하여 문래동 내 공장을 대상으로 배달 위주로 운영하는 함바집 및 다방들을 중심으로
위촉하였다.

전단지	별다방	벽보	가평식당 개나리수퍼 골목집 독도횟집
홍보	상진다방	홍보	상전 서여사네 송이숯불갈비 은성수퍼
	은정다방		장수식당 풍년식당

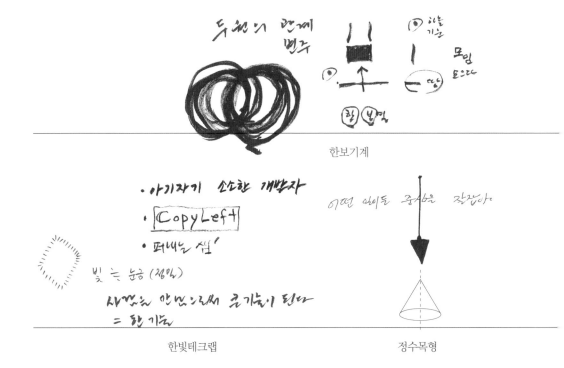

한보기계

한빛테크랩

정수목형

서울소공인협회

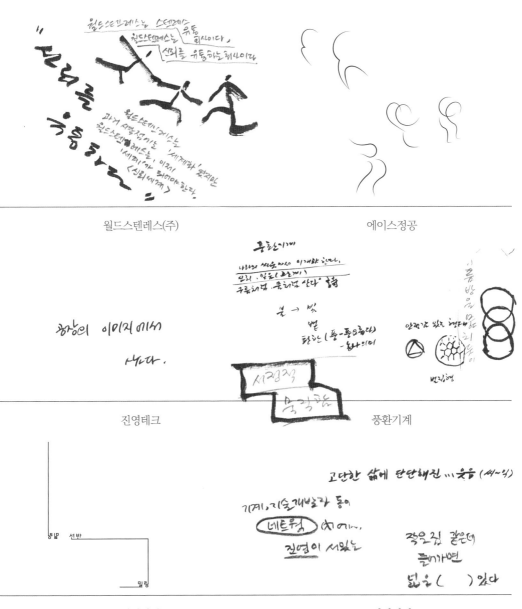

월드스텐레스(주)

에이스정공

진영테크

풍환기계

대성정밀

진영정밀

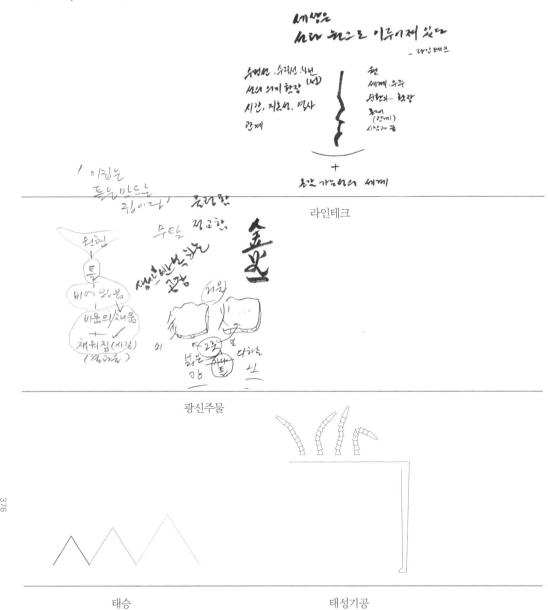

라인테크

광신주물

태승 태성기공

정현테크 P2M

大棟 클(대) 마룻대(동)~?

😐 메가라.
강항효기사님 대표님

大同 구시73이 합동참
제일 분오.치이 있는 경이이난 나무기둥
내 깡통은 제가 두드리겠습니다!! : 독립 선언
문래동 - 24년

두 아들의 이름
빠의 쓴 秀 + 賢

1991년 연종가게 →IMF→ 1999년도 수현정밀
공은 처음부터 (이)

대동정밀 수현정밀

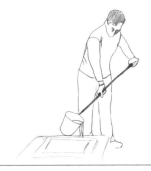

S&J 대광주물

품은 말 문래동 2가

근면, 끝까지 물고 늘어진다
두 원의 관계-변주

한보기계

길이 아닌 길에서
뭔가를 발견하는
즐거움

우리 일에는
중심 잡는 것이
중요하다

한빛테크랩

정수목형

소공인을 위한
우리를 위한
소통, 열정,
공유, 협업

서울소공인협회

두 그릇_담는다
빙산의 일각_뿌리가 깊다
신뢰를 유통하다

조양연이한테 가면
다 돼요
토털리즘

월드스텐레스(주)

에이스정공

공장 이미지에서
벗어나고 싶다

나와의 싸움에서 이겨야 한다
절제, 구름처럼 물처럼 살다, 이순(耳順)
긍정적인 에너지

진영테크

풍환기계

대성과대성과
대성과대성……정

정석으로 일하자
기계 기술 개발人 네트워크

대성정밀

진영정밀

품은 말 문래동 4가

세상은
선과 원으로
이루어져 있다

라인테크

무탈,
母, 엄마의 마음,
　틀을 만드는 사람

광신주물

태승에서
근무하고 싶다

광신주물

기술과 겸손,
　아버지와 아들,
　차분하게

정수목형

과거에게 드리는
미래의 선물

문래동의 젊은 피 P2M
(Passion to Machine)

정현테크

P2M

클 대(大) 마룻대 동(棟)
제일 높은 곳에 있는
중심이 되는 나무 기둥

두 아들의 이름에서 따온 공장 이름,
빼어날 수(秀) 어질 현(賢)

대동정밀

수현정밀

물 들어올 때
노를 젓자

처자식
먹여 살리는
금쪽 같은……

S&J

대광주물

방향 설정 그림 문래동 2가

한보기계

한빛테크랩

정수목형

서울소공인협회

월드스텐레스(주)

에이스정공

진영테크

풍환기계

대성정밀

진영정밀

방향 설정 그림 문래동 4가

라인테크

광신주물

태승

태성기공

정현테크

P2M

대동정밀

수현정밀

S&J

대광주물

흔 보 기 계

흔 빛 테 크 랩

서울
소공인협회

월드스텐레스®

에이스정공

진영테크

풍환기계

대성
정밀

진영정밀

라 인 테 크

광신주물

주식회사 태승

태성기공

정현테크

CNC선반·타이밍풀리·GEAR·F.A부품

대동정밀
Machining Center | Milling Machine

수 현 정 밀

에스앤제이

문장 현장 적용안

문장
현장 적용안

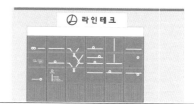

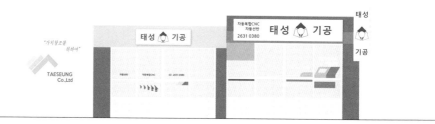

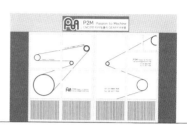

전체 기록 질문+고민

2017년 **1월 23일** **첫 작가 모임**	프로젝트 진행을 어떻게 할 것인가 – 진행 과정 기록과 정리 및 정기적인 회의 진행 필요 문래 기계금속가공 공장들의 이미지와 그것을 어떻게 바라볼 것인가 – 취향과 지향 사이에서(공장, 공장 관계자, 예술가) – 노동 지역? 시간이 축적된 곳? 공장과 예술이 만나는 곳? 문래 기계금속가공 공장 디자인 진행 시 염두에 두어야 할 점들 – 지역 관광지화 지양, 문래동 지역에 대한 고민

2월 3일
홍보 및 선정
기준 산정

프로젝트 참여 공장 조건과 선정 기준은 어떻게 할 것인가
1,600개 업체가 모인 공장 밀집 지역에서 20곳을 선정하는 데 있어 기준이 불투명
– 되도록 소공장, 공장 로고가 없는 곳, 유리문 외관과 현판이나 간판 디자인이 필요한 공장
– 워크숍 등 프로젝트 진행에 적극 참여 의사 및 선착순 선정
– 선정 절차: 전화 신청 〉 선착순에 따라 현장 방문 〉 선정 조건 여부 확인 〉 신청서 작성 〉 신청 완료
특별홍보위원 〈비둘단〉 섭외는 어떻게 할 것인가
– 참여 의사가 있는 다방과 함바집, 슈퍼 등에 우선 권유

2월 6~12일 홍보물 디자인 제작
2월 10일 프로그램 웹-네트워크 구축
2월 10~11일 비둘단 선정을 위한 현장 리서치
2월 14일 특별홍보위원 비둘단 위촉(다방, 함바집 등 23곳 중 10곳 위촉)
2월 15일 프로젝트 〈힘을 내요〉 사무국 개설
2월 15~28일 특별홍보위원 비둘단 홍보 활동

2월 15~28일
참여 공장
선정 과정

프로젝트 참여 공장 선정 과정 중 기타 질문들
– 왜 명함과 간판들을 무료로 진행하는지
– 공장 로고가 있으니 간판만 다시 해줄 수 있는지
– 참여하고 싶지만 자주 만나는 것은 곤란하다, 알아서 해줄 수 있느냐 등
프로젝트 참여 공장 중 디자인 외 희망 사항
– 대다수의 공장들이 동종 업계 교류를 희망하는 공장들이 의외로 많음을 확인

2월 20일 참여 공장 신청 및 선정 중간 정리
2월 28일 참여 공장 선정 완료
3월 5일 전체 워크숍 자료 수집

3월 6일 공장+작가 협력 팀 구성	작가+공장 협력 팀 구성은 참여 공장들의 성향과 희망 사항과 연령 및 공통점 등 고려 – 강수경+송호철/문래지회 및 협력 위원 추천 공장 사장님들 – 문승영+왕희정/동호회 등 희망하는 공장 사장님들 – 김보배+박은정/소공인 2세 및 30~40대 공장 사장님들
3월 8일 전체 워크숍	프로젝트 전체 참여 공장 및 작가 정식 인사 프로젝트 작업 단계 및 인터뷰의 필요성에 대한 설명 전달
3~4월 기본 인터뷰	공장 업무 외에 취미나 사훈 등에 대한 인터뷰 인터뷰 시 다양한 주제로 진행 가능 예) 문래동 기계금속가공 단지 이동 등 문제, 동종 업계 교류, 문래동 예술가의 역할 등 　　프로젝트 외에 요구되는 디자인에 대하여 자율적인 아이디어 제안 가능
3월 20일 3팀 〈철+I〉 작업 방향 설정	– 기계 이야기에서 출발, 공장의 역사: 기계와 나(공장 대표)=한 몸 – 사람이 드러나게, 노동이 보이게 접근: 핵심 기술=문장 – 도구적 인간인 기술자보다는 〈사람 그 자체〉인 기술인이 드러났으면 – 유형별 디자인 제시하는 디자인 워크숍 방식 프로젝트에 대해 참여 작가들이 가지는 기대 효과 – 공공/협업 미술에 있어서 작가의 내부적 회복(작가의 자세, 대안적 시도, 좋은 경험) – 공장 사장님과 작가들 사이에서 신뢰와 관계 증진 – 서로 하는 일에 대한 상호 존중, 따뜻한 시선 문래동 이야기와 문래동 스타일로 풀어내기: 문래동 생태계=마을의 풍경 (정보 형식의 틀로 만들기)
	3월 13일 작가끼리 워크숍 1: 기존 작업들 같이 보기 3월 14일 작가끼리 워크숍 2: 휴대 전화 카메라 활용법 및 기계금속가공 장비 살펴보기
4월 3일 인터뷰 통한 철+I 작업 방향 설정	프로젝트 〈힘을 내요〉 3팀 3색 작업 방향 – 기계와 삶=역사 – 사람과 노동=관계 – 취향과 성향(특성)=꿈과 미래(이루려는 마음, 열정) 철+I 디자인 방향성 – 공장 사장님들과 드로잉 및 디자인 콘셉트 공유하면서 신뢰 구축, 이후 심화 전개 – 현판 간판 디자인: 심벌마크=문장 – 유리문 디자인: 전시+홍보 공간 – 명함 디자인: 움직이는 공장 대표 얼굴(주고받음, 신뢰와 배려가 보이게)

4월 26일 인터뷰 내용 공유 중간 워크숍	기본 인터뷰를 기반으로 한 드로잉과 콘셉트 – 공장의 특성과 사장님들의 성향 및 고민 등 1차적으로 모아진 드로잉과 콘셉트 내용을 　가지고 의도를 설명하고 협의하는 과정을 거치며 참여 공장과 함께 그려진 생각들을 나누기 　이후 심화 디자인 전개로 진행
	4~5월 공장–작가 자율 인터뷰 5월 10일 보도 자료 수집 5월 15~20일 현장 적용과 실제 크기 측정
5월 22일 시공식 준비 시공 전 확인 사항	시공식 진행을 어떻게 할 것인가 – 협력 작업이 많은 문래동은 수요일은 잔업 없는 날로 시공식은 수요일로 확정 – 현판 걸기, 함석 끈 자르기, 작업복 런웨이(골목) 상호 인정하여 완료된 디자인 변경하는 것을 어떻게 할까 – 디자인 협업 과정 중에 디자인 조율은 가능한 일이다 – 디자인 변경과 관리 및 유지에 대한 공장 사장님들과 작가들 간의 협의와 이해가 있어야 　한다, 결국 신뢰의 문제, 서로의 일에 대한 존중과 배려 필요 심벌마크 디자인은 공장의 문장 – 공장의 문장(紋章)은 시간의 축적을 담아 가는 공장의 상징적 표시 – 그렇다면 왜 문장이 되어야 하나 – 문장은 공장을 대표하는 이미지이자 자부심 그리고 신뢰 – 시각적인 상징을 넘어 상호 관계에 있어서 신뢰감을 줄 수 있는 것
5월 29일 〈힘을 내요〉 전체 작업 방향에 대한 재정의	심벌마크와 로고 디자인이 공장에 어떠한 영향을 미칠 것인가 – 문래동 생태계(마을의 풍경)를 어떻게 만들어 가게 될지 고민 심벌마크와 로고 디자인의 방점(또는 중심)을 어디에 둘 수 있는가 – (쉽게 알아볼 수 있는) 가독성/기능성 – (공장 진화/성장의) 잠재적 가능성 – (공장의 고유함을 드러내는) 현재성 – (시각적 효과를 높이는) 가시성 – (새로운 의미 부여를 통한) 확장성 – 그 외

5월 30일 보도 자료 배포
6월 5일 진행 일정에 따른 작업 순서 변경
선작업 후실행, 작업 과정 정리

6월 5일
시공 관련
디자인 작업 시
고려할 내용

유리문 외관 디자인 작업, 유리문의 개폐 방향, 공장 앞 컴프레서 에어컨 및 항시 대기 중인 트럭
등 위치 등을 고려하여 진행
파나플렉스 간판 및 스카치 현판 등 시공 시 부착 벽면의 상태 확인
참여 공장에서 현판 제작 시 재료부터 후가공까지의 단계 확인, 타 공장과 협력 가능
현판이나 간판 시공 시 부착 면 등의 사유로 인근 공장과의 대립도 여부 확인

6월 12일
〈힘을 내요〉상

철+I 디자인(로고 타입을 제외한 심벌마크)을 자수로 새긴 작업복을 시공식 날 전달 예정
 – 자수를 놓을 위치 확인, 작업복 오른쪽 가슴에 새기는 것이 적당할까
 – 철+I 디자인에 로고 타입을 제외한 심벌마크만으로 공장 이미지를 반영할 수 있는가

6월 16일 작가/시공 팀 회의
6월 17~18일 〈힘을 내요〉상 관련 자료 수집
6월 18일 철+I 기본 디자인 완료

6월 19일
유리문
외관 디자인
제작 방법

유리문 외관 디자인 시공 시
불투명 흰색 시트지로 밑 시공 후 진행하는 것이 좋을까.
 – 불투명 흰색 시트지는 투과율이 없어서 공장 내 근무자는 공장 내부와 제품만을 바라볼
 수밖에 없다. 공장 안에서 일하면서도 앞 공장, 공장으로 오는 사람들, 지나가는 사람들,
 날씨도 볼 수 있었으면
 – 공장 대표자에게 유리문 외부 투과율에 대한 의견 확인 후 공장마다 투과율을 달리하면
 좋겠다는 의견
 – 유리문 외관 디자인 시공 일정을 위한 맵 제작 필요

6월 19일 유리문 외관 디자인 제작과 시공 안내
6월 21일 〈힘을 내요〉상 작업복 주문
6월 23일 〈힘을 내요〉상 관련 자수 공장 방문
6월 25일 철+I 유리문 외관 디자인 완료
6월 26일 〈힘을 내요〉상 자수 디자인 전달
7월 2일 철+I 간판 디자인 완료

7월 3일 시공식의 의미	시공식은 전체적인 디자인 발표회보다는 시공 작업 시 〈안전〉을 우선으로 하고자, 시공이 들어갈 디자인 자료를 간략 전시하되, 시공식의 주된 목적은 공장 사장님들과 시공하시는 분들과의 인사에 초점을 맞추려고 한다(동네 잔치)
	7월 5일 〈힘을 내요〉 시공식(돼지머리 인형 준비) 7월 5~11일 기존 유리문 외관 시트지 제거 작업
7월 6일 시공 및 재시공	유리문 외관 디자인 재질_시트지 커팅 및 솔벤트 출력 유리문 외관 디자인 시공 시 밑바탕 시트지는 유리문 안쪽 부착 디자인한 시트지(시트지 커팅 등)는 유리문 바깥쪽 부착 현판과 간판 시공은 직접 제작한 금속 현판, 스카치 현판, 파나플렉스 간판 등 제작이나 재질 방식에 따라 부착 시공 방법을 달리하여 시공 일정 계획
	7월 12~21일 유리문 외관 디자인 시공
7월 17일 디자인 작업물 전달 방식	유리문 외관 디자인 잘못 출력된 부분-재출력 데이터 형성 및 재시공 현판 간판 디자인 시공 일정과 유리문 외관 디자인 시공 일정이 동시에 진행되는 관계로 감리를 위한 일정 조율이 필요
7월 31일 작업 데이터 정리 및 도록 레이아웃	최종 디자인 전달물: 전달 방법 3단계 1. 디자인_출력 원고 2. 최종 자료_USB 3. 최종 자료 메일 1) 심벌마크 2) 로고 디자인 3) 마크 조합(가로 조합, 세로 조합) 4) 색상 체계 5) 적용(명함, 현판 및 간판, 유리문 외관 디자인)
	7월 19~21일, 8월 3일, 8일, 25일 현판과 간판 디자인 시공 8월 2일 철+I 디자인 작업 자료 정리

8월 3일 마무리와 고민	프로젝트 마무리에 대한 고민은 필요한가 – 프로젝트 〈힘을 내요〉가 종료되지만 여전히 공장 사장님들과의 관계는 유지된다는 사실을 이야기하는 것이 좋다. 새삼 〈이웃〉임을 확인시킬 수 있다 프로젝트 마무리는 어떻게 할 것인가 – 마지막 디자인 작업인 명함을 전달하며 함께했던 시간, 앞으로도 함께할 시간이라고 얘기를 나누기로
	8월 4일 명함 디자인 완료 8월 5일 프로젝트 〈힘을 내요〉 기록집 레이아웃 생성 8월 16일 명함 디자인 출력 완료
8월 16일 기록집 디자인 계획	프로젝트 〈힘을 내요〉 기록집 디자인 작업 중 총괄 디자인 작업은 기획 팀이 진행하되, 팀별 작업 면은 해당 팀에서 디자인, 목차 및 교정 감수는 참여 작가 모두 협력하여 진행
	8월 17~18일 최종 디자인 자료 및 명함 전달 8월 25일 철+1 디자인 최종 작업 자료 공장에 전달
9월 12일 기록집 교정	작업에 대한 핵심 내용만 정리, 또한 훼손 및 분실 자료 등이 많은 상황이라 프로젝트 회의록을 통한 자료 복원, 프로젝트 〈힘을 내요〉 특징을 살릴 수 있는 전개 내용
9월 20일 기록집 완료	프로젝트 〈힘을 내요〉 기록집 완성
2018년 4월 『문래 금속가공 공장들의 문장 디자인』 집필	문래 기계금속가공 공장에게 우리가 가지고 있는 오래되고 낡은 이미지는 무엇일까? 어떻게 보아야 할까? 어떤 해석을 해야 할까? 이러한 이미지 안에서 이들은 여전히 노력하고 있다는 것을 보여 줄 수 있을까? 그리고 〈노력〉을 어떻게 보여 줄 수 있을까?